로댕
Rodin

베르나르 샹피뇔르 지음
김숙 옮김

도판 132점, 원색 21점

SIGONGART

시공아트 033

로댕
Rodin

2003년 2월 15일 초판 1쇄 발행
2009년 5월 11일 초판 2쇄 발행

지은이 | 베르나르 샹피뇔르
옮긴이 | 김숙
발행인 | 전재국

발행처 (주)시공사 · 시공아트
출판등록 1989년 5월 10일(제3-248호)

주소 | 서울특별시 서초구 서초동 1628-1(우편번호 137-879)
전화 | 편집(02)2046-2844 · 영업(02)2046-2800
팩스 | 편집(02)585-1755 · 영업(02)588-0835
홈페이지 www.sigongart.com

Rodin by Bernard Champigneulle
Translated from the French by J. Maxwell Brownjohn
© 1967 Thames & Hudson Ltd., London

ISBN 978-89-527-3010-7 04620

파본이나 잘못된 책은 구입하신 서점에서 교환해 드립니다.

차례

서문

오래된 신문더미에서 우연히 발견한 한 도판에 왜 그토록 마음이 사로잡혔을까. 그때 나는 열 네다섯 살쯤 되었고, 소년기의 내 세상에서 예술은 관심 밖의 일이었다. 학교의 드로잉 수업이란, 빽빽이 이젤을 세워놓고 소란스럽게 장난치는 시간에 불과했다. 당시 만년에 이른 로댕은 내게 아무런 의미도 없었다.

그렇지만 나는, 거칠고 거의 다듬어지지 않은 대리석 덩어리로부터 불쑥 튀어나온 평온한 얼굴에서 눈을 뗄 수 없었다. 제목은 '로댕 작(作), 흉상'이었다. 한번도 예술품에 몰두해본 적 없고 그 신비로운 호소력을 감지한 적 없던 나였지만, 나는 많은 것을 읽어냈다. 그리고 내심 이 조각품에 '물질에서 이탈한 정신'이라는 이름을 붙였다.

이로부터 얼마 후 독일어판 예술 서적을 구입했는데, 여기에서 이 작품이 대가의 유명한 작품 중 하나인 〈사색 Thought〉이라는 것을 알게 되었다. 나는 도판을 오려 책상 위에 두었다. 지루한 라틴어 작문에서 벗어나고 싶은 마음이 들 때면, 내 눈은 이 대리석 두상의 눈과 마주치곤 했다. 솔직히, 〈사색〉이 어떤 지적 자극을 준 것은 아니었다. 단지 내 백일몽을 도와주었을 따름이다.

이 조각은 로댕 예술의 최고 정점에 놓이지는 않지만, 하나의 예술 작품 속에 불가사의한 힘이 들어 있음을 내게 가르쳐주었다. 우리가 작품에 부여하는 바와 작품이 우리에게 제시하는 바의 상호 교환을 가능하게 하는 힘이 그것이다.

대리석 두상은 침묵 속에서 열심히 말을 걸었다. 이를 창조한 미술가가 위대한 인물이었기 때문이다. 오래지 않아, 나는 그가 우리 시대의 천재로 인정받고 있다는 사실을 알게 되었다. 천재란 역사 속의 인물이라고 생각해왔던 내게, 이는 더욱 놀라운 일이었다.

한 장의 사진이 조각가의 예술, 즉 빛과 대상간의 무수한 상호 작용을 보여주기는 어려운 일이다. 그렇지만 이 사진은 내게 미지의 세계를 소개해주었다. 바로, 내 호기심을 끊임없이 연마시키고 인생의 태반을 연구에 헌신토록 이끈 예술 세계였다.

거의 반세기가 지난 지금에서야, 로댕에게 감사를 표할 기회를 갖게 되었다. 그는 내게 있어 여전히 무한한 즐거움의 원천이다. 한시도 억누르지 못하는 비판 정신에서 혹여 회피하거나 엄히 다룬 부분이 있다면, 그의 영(靈)이 나를 용서하기를.

베르나르 샹피뇔르

말 없는 학생

주변의 거리는 사람과 같다. 태어나서, 성장하고, 아름답거나 추하게 되며, 외양이 변하고, 나이를 먹어 가지만, 개성은 잃지 않는다. 그 속에 살아 있는 정신은 늘 동일하다. 로댕(Auguste Rodin)이 처음 햇빛을 본 무프타르는 민중의 활기가 가득한 다채로운 거리로, 파리의 초기 역사가 뿌리내린 곳이다. 그 척추라고 할 수 있는, 콩트르스카르프 광장에서 생메다르로 이어지는 길고 좁은 무프타르가(街)는 이탈리아에서 들어오는 옛 도로로서, 로마에서부터 파리로 이어지며, 로마 군단이나 생트주느비에브 산의 귀족 계급 건축업자가 오가던 길이었다. 생메다르는 단순한 촌락이 아니라 파리 교외의 가장 큰 교구였고, 어디서나 시장을 볼 수 있었다. 마을은 매일 아낙들의 발소리와 부산한 움직임으로 활력이 있었고, 이 힘은 파리의 거리 중 가장 활기와 생기가 넘치는 장소를 만들어냈다. 전통은 지속되었다. 구두 수선집, 여관, 음식점, 정육점이 나란히 자리했고, 소리와 색채가 넘쳐나는 진열대는 도로까지 점유했다.

오귀스트 로댕은 1840년 11월 14일 아르발레트가(街)에서 태어났다. 하지만 생가의 문패를 찾는 일은 소용없다. 이미 사라져버렸기 때문이다.[1]

관청에 아기의 출생 신고를 할 때, 증인으로 선 두 사람 가운데 한 명은 건축가였고 다른 한 명은 빵집 주인이었다. 2개월 후 생메다르 교회에서 세례명 등록시에 서명한 이는 심부름하는 소년과 하녀였다.

오귀스트 로댕의 아버지 장-바티스트(Jean-Baptiste Rodin)는 1830년대 1차 산업화의 물결에 밀려 파리로 상경한 지방 사람 중 하나였다. 이브토에서 태어난 그는, 사람들의 이동이 잦지 않던 당시 물건을 팔러 각지를 돌아다니던 면직물 상인 집안 출신이었다. 그는 그리스도 교육수도회에서 몇 년을 보냈으며 평수사(설교 일을 하는 것이 아니라 이런저런 잡무를 보는 수도사)로도 있었고, 파리에 와서는 경찰국에서 하급 관리로 일했다.

존경받는 평온한 가정을 꾸리는 것이 유일한 희망이었던 장-바티스트는 경찰국에서 남은 생을 보냈다. 첫 결혼에서 얻은 딸 클로틸드는 다소 방탕하게 살

았다. 34세 때, 그는 프랑스의 외딴 시골에서 온 여성과 재혼했다. 두 번째 부인 마리 셰페르(Marie Cheffer, 셰페르는 로렌 지방 특유의 성[姓]이다)는 모젤에서 오랫동안 터를 잡고 살던 농가 출신이었다. 그는 독일어권에 속하는 로렌의 라운도르프에서 태어났는데, 이곳 사람들은 독일어 방언을 사용했다. 마리 셰페르는 헌신적이고 착실한 여성이었지만, 엄하고 단호한 면도 있었다. 장-바티스트와 그 사이에 태어난 첫 아이가 마리아였고, 2년 후 오귀스트가 태어났다.

두 일가 사이는 가까워서, 외조카들이 꿈을 펼치기 위해 로렌에서 파리로 왔을 때 이들은 로댕 집에 머물렀다. 조카 중 오귀스트 셰페르는 첫째 사촌인 안나 로댕과 결혼했고 '문장(紋章) 조판공'이 되었다. 다른 조카는 타이포그래퍼가, 또 다른 조카는 상업 도안가가 되었다.

사회적으로 로댕 가족은 19세기 중반 상당히 널리 확대된, 프롤레타리아트와 소(小)부르주아지의 중간 계층에 속했다. 장-바티스트 로댕 같은 관리들은 하루에 10시간을 근무했다. 육체 노동을 하는 이들은 새벽부터 해질녘까지 일했다. 빵을 주식으로 한 식사는 검소했고, 남성만이 포도주를 마실 권리가 있었다. 집세는 1년에 100-150프랑 정도였다.

로댕의 아버지는 연봉 1,800프랑으로 가족을 부양해야 했다. 가족의 주요 오락거리는 매일 이웃 식물원을 산책하는 것이었다. 여름에는 도시락을 싸 들고, 기차로 뫼동의 숲에 가곤 했다.

소박하게 사는 가족들에겐 소소한 낙도 큰 즐거움이었고, 대부분 자신의 운명을 차분히 받아들였다. 사람들은 여유 없는 이들에게 열등감을 키워 감정을 상하게 하는 광고에 대해 알지 못했다. 유행을 따르려 하지도 않았고, 당대의 스타를 흉내내지도 않았으며, 여기저기 여행을 다니거나 쓸모 없는 물건을 모으려 하지도 않았다. 물질적 진보는 인간의 욕망을 배가시켰지만, 위안을 주는 것은 중세 이래 거의 변하지 않았다. 부부 침대, 어린이 침대, 식탁과 협탁, 아버지의 안락의자. 대부분의 사람들에게 이 정도면 충분했다.

수세기간 기독교 정신이 형성해놓은 이러한 사회적 분위기 속에서는 누구도 도덕과 종교에 대해 언쟁하지 않았다. 저녁 기도에는 모두가 참석했다. 일요일마다 로댕 가족은 생메다르 교회의 미사에 갔다. 첫 번째 부인 소생인 클로틸드의 과오가 알려지자, 그의 이름은 입에 올리지 않게 되었다. 그는 매춘부였을까? 그럴 가능성도 있지만, 젊은 시절 한 번의 무분별한 행동만으로도 가족과

영원히 단절되기에 충분했을 터이다.

상당한 가능성을 보여준 누이 마리아와 달리, 어린 오귀스트는 부모를 만족시키지 못했다. 그는 발드그라스가(街)의 미션스쿨에 다니면서 수도사들의 유명한 초등 교육도 받았지만, 읽고 쓰기를 배우는 데 상당히 어려움을 겪었다. 아홉 살 때 그는 일가 중 지식인이었던 숙부 알렉상드르에게 보내졌다. 숙부는 보베에서 소년 기숙학교를 운영하고 있었다.

이곳에서 오귀스트는 감옥이나 병영 훈련에 가까운 교육을 받았다. 열악하지만 자존심이 강한 환경(로댕은 후에 '18세기식'이라고 언급했다)에서 성장한 그는 공손, 친절, 예절을 몸에 익혔고 생애 내내 이를 잃지 않았다. 동료 학생들의 무례함은 그의 감수성에 상처를 주었다. 그는 운동장 구석을 말없이 홀로 왔다갔다했고, 개인 생활이 없는 기숙사를 싫어했다. 학습 면에서 그는 열등생이었던 듯하다. 그의 받아쓰기는 온통 잘못된 철자 투성이라 마치 수수께끼 글 같았다. 그는 다른 학생들만큼 라틴어를 익히지 못했으며, 수학에는 전혀 관심이 없었다. 교사들은 크게 실망했다. 그가 드로잉에만 관심을 보였고, 주변의 사물들을 연필로 사생하는 데 대부분의 시간을 보냈기 때문이다.

소년은 아주 일찍부터 드로잉을 했다. 로댕 부인의 단골 잡화상은 서양자두를 그림이 실린 잡지로 만든 봉지에 담아주곤 했는데, 이것이 오귀스트의 첫 번째 모델이었다.

로댕이 13세가 되자, 숙부는 더 이상 해줄 것이 없다고 생각하고 그를 파리로 돌려보냈다. 그는 가족, 특히 사랑하는 마리아에게 돌아가게 되어 뛸 듯이 기뻤다. 명랑하고 다정한 누이는 가정을 밝게 비추는 빛이었고, 보베에서의 힘든 시간을 잊도록 도와주었다.

프록코트를 입은 뚱뚱한 인물. 구불거리는 멋진 은빛 수염, 일군의 제자·비서·친구·우아한 애인·사교계나 무대의 화려한 스타에 둘러싸여 있는, 올림포스 신처럼 위엄을 갖춘 인물. 이는 바로 20세기 초 사진이 우리에게 전하는 로댕의 이미지이다. 붉은 머리에, 땅딸막하고 고집 세고 옹색한 옷차림에, 실제로는 변변히 배운 것도 없이 졸업을 한, 지성 대신 근육만 자란 소년과는 얼마나 대조적인가.

상상력은 없으나 현실적이었던 아버지는 오귀스트가 자신처럼 관리로 일할 수는 없으리라는 사실을 깨달았다. 공무원이 될 가능성은 전혀 없었다. 소년은

계산은 물론이고 글자도 쓰지 못했다. 푸줏간, 빵집, 촛대 제작, 어떤 일을 하든 간에 부모 밑에서 벗어나 스스로 자립해야 할 때였다. 어느 한 분야의 견습생으로 들어가야 할 나이에 이른 것이다. 마리아의 경우, 뛰어난 학교 성적은 유감스러웠다. 자신을 부양해줄 남편을 만나 결혼해야 할 때였기 때문이다.

하지만 오귀스트는 놀라운 단점 하나를 갖고 있었다. 그는 믿을 수 없을 만큼 고집이 셌다. 그는 자신이 해야 할 바를 알고 있었고 굽히지 않았다. 그는 드로잉하기만을 원했다. 드로잉만이 그의 관심사였다. 그의 의견은 비웃음과 반대에 부딪쳤다. 그런 것이 직업이냐, 앞날이 어떻게 되겠느냐? 불안정하고 보헤미안적인 생활, 한 마디로 타락이었다.

소년은 열여섯 살 누이를 아군으로 삼았다. 마리아는 돈을 벌고 있었고 어느 정도 가계에 보탬이 되고 있었다. 그는 동생이 학교에서 누린 유일한 즐거움은 동판화를 모사하거나 친구를 드로잉하는 것이었다고 설득했다. 셰페르가(家) 형제들도 부모의 허락을 받아, 드로잉을 배우면서 경력을 쌓고 있었다. 아버지는 재고해보았다. 이처럼 분명한 소명을 반대하는 것은 잘못일 수도 있었다. 본인의 뜻과 상관없이 억지로 시키면, 곧 포기해버릴 수도 있었다.

시도해보는 데 손해볼 것은 없었다. 다른 도시처럼, 파리에는 무료 데생 학교가 있었다. 이는 루이 16세가 설립한 이래, 에콜드메드신가(街)에 위치한 구(舊)외과학교의 멋진 건물 내에 자리잡고 있었다(1875년 장식미술학교[현재 윌름가(街) 소재]에 의해 대체되기까지 이곳에 존속했다). 이 학교의 학생 1,500명이 받은 교육 성과는 널리 인정을 받아, 졸업생들은 수입이 괜찮은 곳에 채용되었다. 장-바티스트 로댕은 입학 원서를 냈다.

소년 오귀스트는 1학년 학생들이 집합한 돔형 로툰다를 보고는 완전히 압도당했다. 그는 자기보다 똑똑하고 교육도 많이 받은 소년들과 어깨를 맞대고 앉아 어색해 했다. 게다가 자신의 허름한 회색 리넨 재킷도 부끄러웠다.

몇 주간은 옛 대가들의 작품을 끝없이 모사하는 드로잉 기초 학습이 있었다. 학습법은 학교 창립 이래 거의 변하지 않았다. 교사들은 18세기 회화의 인쇄물을 나눠주고 학생의 작업을 교정해주었다. 그 다음, 학생들은 석고 흉상, 주두(柱頭), 고전풍 장식으로 나아갔다.

'프티트 에콜'로 불리며 '그랑' 에콜 데 보자르와 구별된 이곳의 학생들은 대부분 장식 조판공, 상업 미술가, 금 세공사, 보석 세공사, 직물 제조업자, 자수

나 레이스 제조업자가 되기 위해 필요한 훈련을 받으려고 입학했다. 공공 기념물이나 개인 저택을 장식하기 위한 석조 조각뿐 아니라 전원 주택이나 교회의 가구, 실내장식용 목조각을 배우는 작업실도 있었다. 조각반도 다른 수업과 마찬가지로, 드로잉을 먼저 배우고, 이를 완벽히 소화한 다음 모델링으로 넘어갔다.

건물을 돌아보던 어느 날, 오귀스트는 우연히 어떤 문을 열어보게 되었다. 점토로 모델링하고 형틀을 만들고 석고 주형을 뜨는 학생들이 있었다. 그는 가까이 다가가 살펴보았다. 그것은 하나의 계시였다. 훗날 그는 다음과 같이 적었다.

나는 처음으로 점토를 보았다. 하늘로 오르는 느낌이었다. 나는 팔, 머리, 다리, 각 부분을 따로따로 만들어보았다. 그리고는 전체 형상의 제작에 덤벼들었다. 모든 것이 일거에 이해되었고, 지금처럼 능숙하게 해냈다. 나는 무아지경에 빠져들었다.

이로써 결정이 났다. 그는 조각가가 될 터였다. 이후 그에게 삶의 의미란 곧 조각이었다.

그는 항상 똑같은 열정으로 작업에 임했다. 새벽에는 어머니가 소개한 노화가 로제를 찾아가, 개인 지도하에 그림을 모사하면서 유채의 기본 원리를 배웠다. 그리고는 곧장 학교로 갔다. 학교는 여름에는 8시, 겨울에는 9시에 문을 열었다. 수업은 정오에 끝났다. 그러면 퐁데자르를 가로질러 가며, 어머니가 웃옷 주머니에 넣어준 빵 조각과 사탕과자를 우적우적 먹고는 루브르로 들어섰다. 입장료는 무료였다. 그는 모든 것을 관찰하고 모든 것에 강한 호기심을 보이면서, 스케치북을 드로잉으로 채워갔다. 고대와 현대 조각 앞에서는 발길을 떼지 못했고, 특히 부샤르동, 우동, 클로디옹의 작품에 집중했다. 제국도서관의 판화실에 가서 판화집에 푹 빠져들기도 했다. 최소한 이 정도는 남루한 옷을 입은 젊은이에게 허용되었다. 그리고 나서 그는 기운차게 파리를 가로질러 고블랭 공장으로 걸어갔다. 이곳에는 실물 드로잉 과정이 있었다. 60명의 학생들이 매일 저녁 이곳으로 모여들었다.

고된 공부와 도시를 가로질러 걷는 먼 통학 거리(승합마차는 탈 엄두조차 내지 못했다)도 그의 열정을 소진시키지 못했다. 그는 저녁 늦게까지 램프 불빛 아래서, 어머니의 간청도 듣지 않고, 기억을 더듬으며 드로잉을 했다. 이는 교사들이 권한 학습법이었다.

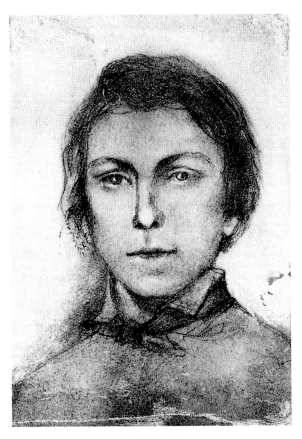

1 〈자화상〉, 1859

　교사에 대해 말하자면 로댕은 운이 좋았다. 그는 오라스 르코크 드 부아보드랑의 가르침을 받았다. 뛰어난 교사였던 르코크는 10년 후 프티트 에콜의 교장에 임명되었다. 그는 소년의 재능을 인정해주었고, 로댕은 일생 동안 그에게 감사의 마음을 가졌다. 1913년 르코크의 저서 『기억에 의한 회화 교육 *L' Éducation de la mémoire pittoresque*』의 재판에, 로댕은 출판업자의 요청에 따라 서문을 썼는데, 여기에서 그는 청년 시절 그리고 조각가로서의 생애 내내 르코크에게 은혜를 입었다고 적고 있다.

　교육법의 독창성에도 불구하고, 그는 전통을 지켰다. 그의 교실은, 말하자면 18세기

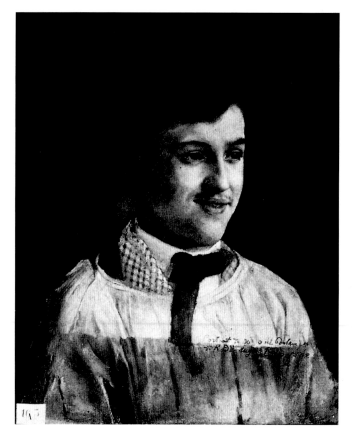

2 〈아벨 풀랭의 초상〉, 1862

식이었다.

당시 르그로나 나 또는 그 밖의 젊은이들은 몰랐지만, 지금 돌이켜보면 우리가 그와 같은 선생님에게 배운 것은 정말 행운이었다. 선생님이 가르쳐주신 것 대부분이 아직도 내 마음에 남아 있다.

프티트 에콜은 명성이 자자했다. 이곳에 채용된 교사들은 아카데미식 교육 법보다는 독자적인 방식을 존중했다. 카르포(Jean-Baptiste Carpeaux)는 로마 체재 후 이곳 조교수직을 원하여 자리를 얻었다. 그는 로댕이 있는 학급의 강의

14

를 맡았다.[2] 후에 로댕은 이 기회를 충분히 활용하지 못한 것과 이 젊은 교사의 수업을 제대로 평가하지 못한 것을 상당히 안타까워했다. 그는 카르포가 당대의 거장으로 인정받게 될 유일한 조각가라는 것을 전혀 알지 못했다.

로댕 세대의 많은 예술가들이 프티트 에콜에서 교육을 받았다. 이들 가운데에는, 한때 친구였으나 후에 로댕의 성공을 질시하여 다투게 되는 달루(Jules Dalou), 로댕의 42세 때 초상화를 제작했던 충실하고 헌신적인 친구인 동판화가 알퐁스 르그로(Alphonse Legros), 그리고 화가로는 레르미트(Léon-Augustin Lhermitte), 카쟁(Jean-Charles Cazin), 팡탱-라투르(Ignace Fantin-Latour)가 있다.

프티트 에콜에서 몇 년을 보낸 후, 로댕은 학업을 계속하기를 원했다. 이제까지 배운 바는 기초에 불과했다. 에콜 데 보자르만이 그에게 구성의 대법칙을 가르쳐줄 수 있었다(적어도 그는 그렇게 생각했다).

그의 아버지는 근심에 싸였다. 아들이 드로잉 수업을 통해 일에 필요한 기술을 배우기를 기대했으나, 이제 3년 과정을 마치자 아들은 매우 불안정한 직업으로, 훨씬 길고 힘든 길로 들어서려 했다. 많은 아버지들이 자녀의 재능이나 능력을 과소 평가하는 경향이 있다. 불행하게도, 대단히 현실적인 장-바티스트 로댕은 아들의 장미빛 꿈과 딸의 확실한 성과를 비교했다.

마리아는 다시 한번 온화하고 명민하게 중재에 나섰다. 오귀스트는 예술에 대한 열정과 재능을 지녔고, 지칠 줄 모르고 작업에 임했다. 성공한 조각가는 많았다. 그가 주문이 쇄도하는 당대 살롱의 행운아 이폴리트 맹드롱(Hippolyte Maindron)처럼 올림포스의 신 같은 지위에 오를 욕망은 없다 해도, 확고한 소명의식을 가진 동생이 조각가로서 뛰어난 경력을 쌓지 못할 이유는 없었다.

어머니는 계획에 동의했고, 아버지도 흔들리기 시작했다. 하지만 그는 권위 있는 이의 의견을 들어 본 연후로 결정을 미뤘다. 보베에 있는 숙부에게 몇 차례 편지를 보냈고, 인편으로도 정보를 얻었다. 마리아가 이런저런 계획을 세웠다. 마침내 소년은 다름 아닌 대가 맹드롱과 면담을 하게 되었다.

로댕은 파리 골목 어디에서나 빌릴 수 있는 손수레에 가장 뛰어나다고 생각한 스케치와 석고상을 싣고, 조각가의 집 앞에 이르렀다. 하인이 넓은 작업실로 그를 안내했다. 뤽상부르의 〈라 벨레다 *La Velléda*〉의 작가인 대가는 당시 66세로 원숙기에 도달해 있었다. 그는 낭만주의 성향의 개방적인 인물이었다. 로댕

의 작품을 평가하는 데는 오랜 시간이 걸리지 않았다. 그는 로댕에게 재능이 있으며 이런 재능은 에콜 데 보자르에서 키워야 한다고 말했다.

어린 미술가는 의기양양하게 집으로 돌아왔다. 그는 자신의 미래를 그려보았다. 교사들의 격려, 그의 기술을 부러워하는 동료 학생들의 평가, 그리고 맹드롱의 전문가다운 의견에 더욱 힘을 얻은 자신감을 안고, 그는 희망에 차서 에콜 데 보자르로 향했다. 그는 시험을 치를 만반의 준비가 되어 있었다.

놀랍게도 심사위원은 그를 낙방시켰다. 그는 더 열심히 작업했으나 결과는 또 다시 실패였다. 세 번째 시도에서도 그는 낙방했다. 이유는 이해할 수 없었지만, 그는 에콜의 문이 영원히 닫혀버린 것을 깨달았다.

필라델피아와 바렌가(街)의 로댕 미술관에는 이 시기의 드로잉(누드 습작)이 소장되어 있다. 이러한 자료로 볼 때, 통찰력 있는 심사위원들이 어떻게 이런 실수를 했는지 의심하지 않을 수 없다. 심사위원의 역할은 정확하게 선별하는 것인데, 심사 결과는 식별력의 퇴보와 결여를 보여주기 때문이다.

역사를 되돌아보면, 이러한 기이한 실수가 연속되는 이유를 설명할 수 있다. 그랑 에콜은 다비드의 예술적 영광을 재현하려는 아카데미 전통의 수호자였다. 에콜이 그리스 로마의 고대로부터 거장을 통해 전수받았다고 믿는 원리와 로댕의 '자연주의' 사이에는 깊은 골이 있었다. 에콜의 원리는 곧 금과옥조였다. 율법 서판을 갖고 있다고 생각하는 교수들은 로댕의 드로잉과 모델링에서 전혀 다른 면모를 보았다. 그들이 로댕의 응시작을 아카데미즘에 대해, 그리고 아카데미 원리에 묶인 편협한 대표자들에 대해 반기를 들어올릴 작품으로 간주했다고 보는 것은 이들을 지나치게 신뢰하는 게 될 것이다. 이들은 로댕이 자기 진영이 아니라는 사실을 곧바로 파악했을 뿐이다.

로댕은 낙방에 굴하지 않고(그는 부당하다는 것을 알고 있었다), 더욱 단호한 결심을 한 듯하다. 그는 투쟁을 포기하지 않았다. 미래에 기다리고 있을 고난을 조용히 받아들였고, 생애 내내 잃지 않은 불굴의 결단력으로 이를 대면했다. 아버지는 지원해줄 여유도 마음도 없었으므로, 그는 기본 생계를 스스로 해결해야 했다.

오귀스트 로댕은 그후 20년간 일을 찾아 다녔다. 경제적 불안, 변동이 심한 생활, 명예도 수입도 없는 고된 일로 보낸 20년이었다. 때로는 주급을 받고, 때로는 실업 상태로 이곳저곳을 떠돌아 다녔다. 늘 궁핍한 처지였지만, 작업은 즐

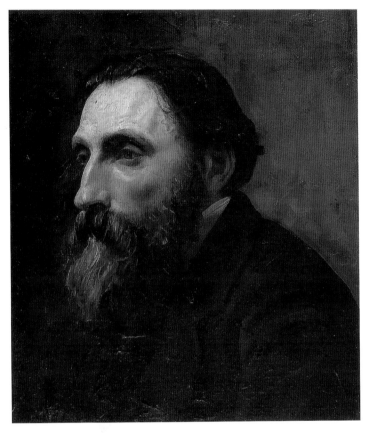

3 장-폴 로랑, 〈장-바티스트 로댕의 초상〉, 1860

거움의 원천이었다. 자신의 예술성에 반(半)무의식적인 신념을 갖고 있던 그는 결코 불평하지 않았다. 질투는 물론 야심도 없었고, 이후 자신을 둘러쌀 빛나는 성공을 그려보지도 않았다. 그의 기질이나 교육은 젊은이를 사로잡는 장밋빛 미래의 꿈에 빠져드는 것을 허락하지 않았다. 그는 자신의 일과 그 중요성을 믿었다. 성공의 정상에 올랐을 때조차, 그는 "결과를 구하려 하지 말고, 작업을 잘 하기 위해 성실히 노력해야 한다"라고 늘 말했다.

당시 그는 장식업자와 공공사업 계약자를 위해 일했다. 주문에 따라 조각가의 조수나 주조공으로도 활동했다. 그는 파리 곳곳에서 일했으며, 항상 뭔가를 배우려 했고, 새로운 기술을 가르쳐줄 수 있는 숙련된 동료나 베테랑 장인과의

만남에서 늘 가르침을 얻었다. 그는 표준화된 장식 조각을 제작했고, 공공 기념물을 보수했으며, 관심 가지 않는 작업도 열심히 했다. 이후 어떤 난관도 쉽게 처리할 수 있는 수완을 여기에서 얻을 수 있다는 믿음에서였다.

그의 부모는 아르발레트가를 떠나 에스트라파드 광장 근처인 포세생자크가(街)의 오래된 집으로 이사했다. 로댕은 여전히 책벌레는 아니었지만, 자신보다 똑똑한 젊은이들과 지내면서 배움이 부족하다는 것을 깨달았다. 그는 책읽기를 배웠다. 아니, 독서에 빠져들기 시작했다. 책을 빌려다 보고 공공도서관도 자주 찾으면서, 전혀 예상치 못했던 새로운 세계를 발견했다. 그는 위고(Victor Hugo)와 라마르틴(Alphonse de Lamartine)과 같은 위대한 시인에게로 곧장 다가섰다. 역사를 노래한 시인 미슐레(Jules Michelet)는 세계에 대한 눈을 뜨게 해주었고, 그의 우상으로 자리잡았다.

로댕은 배울 기회를 놓치지 않았다. 바리(Anthoine-Louis Barye)의 아들과 친분을 갖게 된 그는 미술관에서 대가의 강의를 들을 수 있었다. 이를 강의라 할 수 있을지. 바리는 '무언의 가르침'을 주장했다. 청년 시절을 회상하면서, 로댕은 다음과 같이 말했다.

아마추어와 여성들에 둘러싸인 우리는 거북했다. 강의가 이루어지는 도서관의 반짝이는 마루도 용기를 잃게 만들었다. 우리는 식물원을 주의 깊게 둘러보다가, 지하에 있는 일종의 동굴을 발견했다. 습기로 벽이 축축한 장소였지만, 이곳에서 우리는 쾌활해졌다. 바닥에 흩어진 기둥에 널을 받쳐 모델링 받침대로 사용했다. 회전이 되지 않았으므로, 대신 우리가 받침대와 묘사하고 있는 대상 주위를 돌았다. 사람들은 친절하게도 이곳에서 머물 수 있도록, 그리고 강의실에서 사자의 발 같은 동물 표본을 빌릴 수 있도록 배려해주었다. 우리는 뭔가에 씌운 사람처럼 작업했고, 야수라도 된 듯 행동했다. 대가 바리는 우리에게 들러 작업을 살펴보고는 대개 말 한 마디 없이 자리를 떴다.[3]

관전의 공식 도록에서는 오랫동안 로댕을 '바리와 카리에-벨뢰즈의 제자'로 언급했다. 하지만 바리의 경우는 근거 없는 이야기다. 로댕도 다른 이들과 마찬가지로, 그의 소극적인 교육으로부터 영향을 받지 않았다. 그가 유명한 동물 조각가 바리에게 찬사를 보낸 것은 훨씬 후의 일이다. 카리에-벨뢰즈(Ernest

Carrier-Belleuse)에 대해서는 후에 다시 거론하겠다.

하청일을 하면서도, 로댕은 항상 자유로이 작업할 시간을 찾았다. 그는 화초, 나무, 말을 묘사했다. 고전적인 방식으로 처리한 초기의 아버지 흉상은 미숙한 테크닉에도 불구하고, 19세인 그가 자신과 가까운 사람의 초상을 이미 뛰어나게 제작할 수 있었음을 전해준다도4.

바로 이 시기에 로댕의 삶에 한 사건이 일어났다. 이로 인해 그는 깊은 상처를 입었고, 한동안 절망에서 헤어나지 못했다. 엄격한 집안 환경에서 그의 초년 시절을 지탱시켜준 것은 누이 마리아의 따뜻한 보살핌이었다. 마리아는 온화하고 지적인 소녀였고 풍부한 개성의 소유자였다. 그의 사려 깊은 얼굴은, 솔직하고 우수에 찬 맑고 푸른 두 눈으로 빛났다. 그는 근면하고 총명했으므로, 십대인데도 가족들은 어느 정도 자유를 허용했다. 마리아는 제구(祭具) 가게에서 일하며 생활비를 벌었다. 어린 시절부터 그를 가르쳤던 교육수녀회 수녀들은 이 재능 있는 제자가 걷는 길을 주시했고, 언젠가는 교사가 되기를 바랐다.

마리아의 이야기는 고전적인 유형으로 전개되었다. 오귀스트의 친구인 젊은 화가가 집을 방문하기 시작했고, 오귀스트와 마리아의 초상화를 그렸다. 그와 마리아 사이에 어떤 일이 있었는지, 수줍고 친절한 소녀의 내면에 어떤 일이 있었는지는 알 수 없다. 분명한 것은 젊은이의 방문 횟수가 줄어들다가 결국 발길이 끊어졌고, 어느 화창한 날 그는 다른 여자와의 약혼을 알려왔다.

마리아에게는 청천벽력 같은 소식이었다. 모든 계획과 희망, 미래의 꿈이 잔혹하게 부서졌다. 가족은 그를 염려했고, 그리스도교 교육수녀회는 그를 받아들여 신에게서 위안을 찾도록 배려했다. 2년간의 수련 기간을 마친 후, 그는 복막염 수술을 받았으나 수술은 성공하지 못했다. 그는 집으로 돌아와 죽음을 맞았다.

마지막까지 간호하던 동생은 완전히 절망에 빠졌다. 그는 슬픔에 잠긴 채 희망을 잃은 집에서 문을 닫아걸고 지냈다. 지칠 줄 모르고 늘 갈고 닦던 도구도 손에서 멀리했고, 반쯤 완성된 작품도 그대로 내버려두었다. 로댕은 의지력으로 쉽게 일어설 수 있는 22세였지만, 심연 속으로 빠져든 그를 어떤 충고나 위로의 말로도 구해낼 수 없었다. 그는 슬픔 속에 자신을 가뒀다. 절망한 그가 어리석은 행동을 할지도 몰랐다.

생-자크 교회의 사제는 여러모로 종교적 위로를 해보다가, 상심한 영혼을

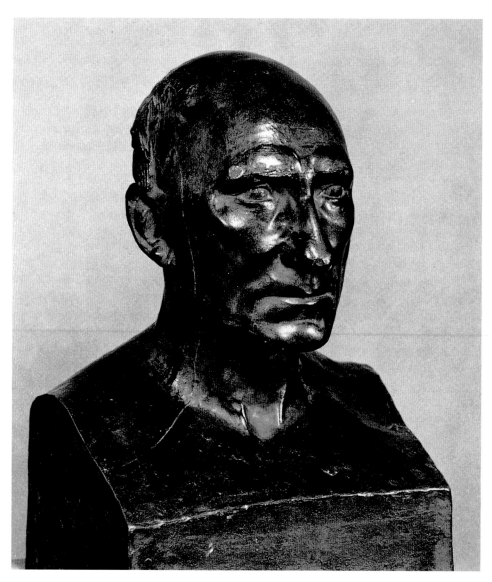

4 〈장-바티스트 로댕의 흉상〉, 1859

구하는 데 명망을 얻고 있던 에마르 신부(Father Pierre-Julien Eymard)에게 로댕을 맡겨보기로 했다. 에마르 신부는 마을에서 포교 활동을 하기 위해 몇 달 전 포부르 생자크가(街) 68번지에 집을 얻었다. 아라고대로(大路) 근처의 오래되고 황량한 이 집은 관대한 한 집안에서 지불을 무기한 후불로 해준 곳이었다. 여기에는 시설이 잘 갖추어진 예배당이 있었는데, 이곳은 에마르 신부와 그가 만든 소규모 종교단체 '생-사크르망의 사제'(이 단체는 영원한 찬양, 즉 교대로 24시간 예배를 올렸다)에게 중요한 장소였다.

에마르 신부는, 작업 시간이 끝나 마을을 배회하는 초라하고 제멋대로인 부랑아들에게 교리문답을 가르치는 일에 헌신했다. 파리의 이 변두리 구역에는 노동자 가족이 거주하는 뷔트오카유와 포스오리옹의 끔찍한 빈민가와 더불어 공장이 늘어갔다. 이들의 마음을 잡는 일은 불가능하게 보였다. 대부분이 학교에 다니지 않았고, 종교는 물론 도덕에 대해 들어본 적도 없었으며, 성직자를 조롱의 대상으로 여겼다. 그렇지만 거친 외모의 에마르는 강인하고 다정한 성품으로, 아무리 힘든 상대라도 교육시키는 데 성공했다.

로댕의 생애에 등장한 이는 바로 이러한 인물이었다. 무엇이 예기치 않은 영적 교류를 인도했는지는 알 수 없다. 로댕과 에마르 둘 다 이에 대해 침묵했다. 첫 만남 이후 몇 주 지나지 않아, 젊은이는 오귀스탱 수사라는 이름을 받고 견습수사로 교단에 합류했다. 이와 같이 남매는 각각 단기간 똑같은 경로를 밟았다. 마음에 충격을 받아, 절망에 빠지고, 종교로 도피한 것이다.

소규모이지만 꾸준히 성장해온 교단인 생-사크르망 사제의 구성원은 6명뿐이었다(현재 전 세계적으로 1,600명에 이르고 있다). 이들과의 만남 그리고 수도원의 영적 광휘와 만나면서, 로댕은 정신력을 회복했고 작업할 의지도 다시 얻었다. 그는 작은 정원 한구석에 오두막을 할당받아, 규칙으로 정해진 여가 시간에 이곳에서 조각을 했다. 에마르 신부는 견습수사의 열정을 알아차렸다. 확실한 것은 아니지만, 그의 재능도 파악했을 것이다. 경험 많은 사제인 그는 절망에서 비롯된 행동은 확고한 소명감으로 나아가지 못할 수도 있음을 알고 있었다. 로댕의 요청으로 신부의 흉상이 제작될 때, 신부는 이 젊은이와 긴 얘기를 나눌 기회를 가졌다. 신부는 로댕의 운명이 수도원 생활에 있지 않고, 그토록 열심히 추구하는 예술 활동에 진정한 소명이 있다는 것을 알려주었다. 로댕은 교단에 들어간 지 2년이 채 안 되어, 수도원을 나왔다.

이 시기의 기록이 하나 남아 있다. 바로 에마르 신부의 흉상이다도 5. 이는 로댕의 첫 번째 주요 작품이다. 중후하고 생생한 이 작품에는 어둠 속에서 길을 잃었던 견습수사가 자신을 빛으로 인도한 수도원장에게 느낀 불변의 존경심이 나타나 있다.

에마르 신부는 로댕을 영혼의 방황으로부터 구하여, 조각에 헌신할 인생을 재발견하도록 도와주었다. 마르셀 지몽은 "종교에 입문하듯, 나는 조각에 입문했다"라고 선언했다. 이 말은 로댕에게도 해당될 것이다.

조각가의 생애에 있어 한 일화로 지나치기에는 너무나 중요한 이 이야기를 접기 전에, 언급해야 할 사실이 있다. 에마르 신부는 교황 피우스 11세에 의해 복자(福者)로 선언되었고, 1962년 교황 요한네스 23세에 의해 성인명부(聖人名簿)에 올려졌다.

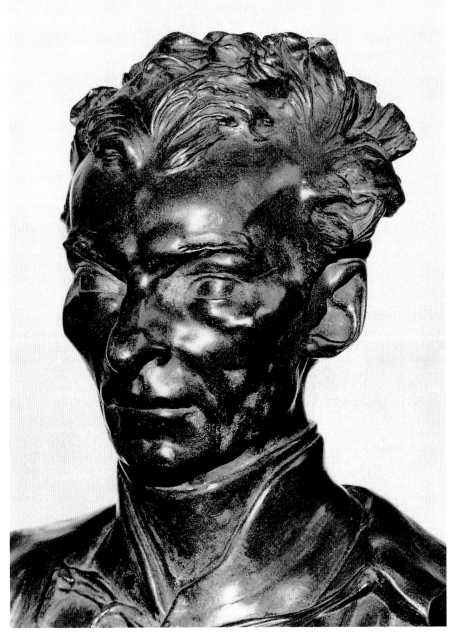

5 〈피에르-쥘리앵 에마르 신부〉, 1863

고난의 시기

로댕은 다시 장인으로서의 삶을 시작했다. 서명이 없는 그의 작품들은 확인하기가 쉽지 않으며, 더구나 그중 상당수는 전해오지 않는다. 또한 이러한 작품들을 자랑스럽게 여기지 않은 작가는 이에 대해 언급하는 법이 없었다. 하지만 그가 게테 극장과 테아트르 데 고블랭의 휴게실 건축 작업에 참여했다는 사실은 알려져 있다. 후자는 현재 영화관으로 바뀌었으나, 좁은 파사드에는 지금도 여신상이 장식되어 있다. 나폴레옹 3세 시대풍의 진부한 상이다.

로댕은 지방의 극장 장식일을 하면서, 이웃 옷가게에서 일하는 젊은 여성을 만나게 된다. 그의 생기있는 얼굴과 부드럽고 소박하게 대하는 눈길을 한번 보자, 로댕은 수줍음이 녹아버리는 느낌이었다. 그것은 사랑이었다. 로댕의 첫사랑이라고 하는 이들도 있는데, 이 사랑은 52년간 지속되었다.

당시 20세였던 로즈 뵈레(Rose Beuret)는 마른 강 기슭의 주앙빌 근처 작은 마을에서 태어났다. 그는 농촌 출신으로 파리에 갓 올라온 상태였다. 두 젊은이는 사랑에 빠졌다. 둘은 가정을 이루었고, 얼마 되지 않는 수입을 합해 생활을 꾸려나갔다.

1년 후 아들이 태어났지만, 로댕은 합법적으로 입적하기를 꺼렸다. 항상 그의 뜻을 따랐던 로즈는 이 문제로 압력을 넣지 않았고, 아이의 성은 자신을 따라 뵈레로 했다. 로댕은 아들에게 자신의 세례명을 붙여주었을 뿐이다.

어린 오귀스트 뵈레는 전후 상황을 전혀 모르던 가족에게 소개되었다. 마음 넓은 이모 테레즈 셰페르가 자리를 주선했다. 로즈는 공손하고 근면하고 외모가 괜찮은 여성이었으므로 가족들은 큰 반대 없이 받아들였지만, 두 사람의 부적절한 관계와 사생아라는 존재는 가족 입장에서 큰 수치로 남았다. 로댕의 어머니는 쇠약했고, 아버지는 시력을 잃어가고 있었다. 그는 적어도 일주일에 한 번은 부모를 찾아갔다. 로댕은 생애 마지막까지 늘 존경과 애정으로 아버지를 회상했다.

아내와 아기가 함께 있는 비좁은 장소에서 작업에 집중한다는 것은, 특히 조각가에겐 힘든 일이었다. 저렴한 작업실(정확히 말하면 마구간)을 얻은 것은

로댕에게 구원과도 같았다.

아, 첫 작업실! 결코 잊을 수 없을 것이다. 나는 그곳에서 힘든 시기를 보냈다. 더 나은 곳을 얻을 경제적 여유가 없었으므로, 르브룅가(街)의 고블랭 공장 근처에 있는 마구간을 빌렸다. 빛이 충분히 들어왔고, 뒤로 물러서서 실물과 점토상을 비교할 수 있는 공간도 있었다(이는 내가 늘 고수하는 기본 원칙이다). 창문은 아귀가 잘 맞지 않고 목조 문은 뒤틀려, 구석구석에서 바람이 들어왔다. 오랜 세월로 낡아서인지 바람 때문인지, 천장의 슬레이트에서는 계속해서 외풍이 새어 들어왔다. 몸이 얼어붙을 만큼 추웠다. 한쪽 구석의 우물은 물이 넘칠 듯 찰랑대서, 스며드는 습기가 일년 내내 감돌았다. 지금도 그곳에서 어떻게 버텼는지 신기하기만 하다.

우리는 로즈의 얼굴과 신체를 잘 알고 있다. 최소한 처음 몇 년간 동거 연인을 위해 정기적으로 모델을 섰기 때문이다. 그는 힘과 활기가 넘치는 전형적인 농민 유형이다. 따라서 로댕이 그의 첫 흉상을 완성하고 나서 왜 〈귀여운 여자 Mignon〉도 6라고 이름 붙였는지 궁금한 이도 있을 것이다. 상의 처리법은 카르포에 가깝지만, 이는 미소 없는 카르포이다. 로댕의 초상은 결코 미소짓지 않는다. 〈꽃 장식 모자를 쓴 여자 Young Woman in a Flowered Hat〉도 8도 같은 모델인데, 장식적인 우아함에서 매력이 우러나온다.

다음으로 로즈의 신체……. 여기에서 〈바쿠스의 무녀 The Bacchante〉에 대한 일화가 등장한다. 이 작품은 새 작업실로 옮길 때 부서져, 로댕은 그 아쉬움에서 헤어나지 못했다 한다. 제작에 대한 다음의 기술은 50년 후 쓰여졌다.

여기에는 운동감이 많지 않다. 하지만 내게 이 점은 중요하지 않았다. 한편으론, 장시간 포즈를 취하는 것이 어려운 일이므로 연인을 피곤하게 하고 싶지 않았다. 다른 한편으론, 좋은 작업을 하려면 '진실되게' 작업해야 한다는 확신이 있었다. 가능한 한 실물에 가깝도록 하며, 상상력으로 고안해낸 모델링과 장식을 배제하고자 하는 바람에서, 나는 의도적으로 모델이 휴식 후 손쉽게 다시 취할 수 있는 단순한 포즈를 선택했다. 이로써 훌륭하고 진정한 작품에 불가결한 비교 작업을 행할 수 있었다.

나는 이 상에 거의 2년을 매달렸다. 당시 나는 24세였고 이미 뛰어난 조각가가 되어

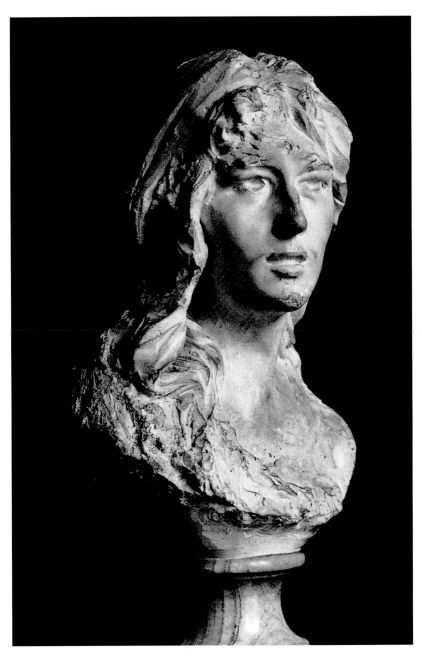

6 〈귀여운 여자〉, 1870

있었다. 오늘날에도 그렇듯이, 형태가 직접 발산하는 빛을 관찰하고 재현했다. 윤곽을 드로잉하는 데는 세심한 주의를 기울였다. 관찰하고 재현하는 데 얼마나 오랜 시간이 걸리는지! 나는 열 번이고, 열다섯 번이고 새로 시작했다. 결코 근사치에 만족한 적이 없다. 나는 맞닥뜨린 모든 물질적 어려움을 극복했다. 가난한 미술가라면, 내 노력을 이해할 것이다.

절박한 일상의 요구가 다른 사람 밑에서 일하게 만들었다. 우리는 새벽까지 일했고, 밤에 귀가한 다음에야, 다시 작업에 손을 댈 수 있었다.

일요일은 쉬는 날이었다. 아침에 오랫동안 여러 포즈를 취해본 후, 우리는 파리 근교의 들과 숲을 산보하면서 한 주일의 피로를 풀곤 했다.

사실 로즈는 첫 만남 이래 애인의 성격 때문에 희생을 감수했다. 예술가의 에고이즘으로, 로댕은 로즈를 모델로만 보았고 그와 같이 보낸 시간은 사랑이 아닌 조각을 위한 것이었다. 그는 감정의 표출을 싫어했다. 순종적인 농촌 여성인 그는 연인을 귀찮게 하지 않으려고 조바심 내며, 울음소리로 작업을 방해하는 아이와 함께 버림을 받을까 두려워 눈물을 흘렸다.

로댕은 비비(Bibi)라는 별명을 가진 남성의 흉상이 상당히 만족스러웠다. 그의 친구들은 일그러진 코, 활기 있는 모델링, 위엄과 고통의 분위기를 지닌 이 기이한 두상에 고전적인 미가 있다고 말했다. 살롱에 출품하는 건 어떨까. 마구간의 작업실 온도가 영하로 떨어진 어느 날 흉상에 금이 갔다. 얼굴만이 남았지만, 르그로는 이 편이 더 감동적이라고 단언했다.

하지만 심사위원은 이에 동의하지 않았다. 〈코가 일그러진 남자 *The Man with the Broken Nose*〉도 7는 낙선했다.

젊은 조각가가 아카데미즘의 유력자들에게 굴복한 데 대해 곰곰이 생각해볼 필요는 없다. 출품작이 고전 작품과 유사하다고 본 로댕의 생각은 틀리지 않았다. 심사위원들의 고전주의가 아니었을 뿐이다. 후에 대리석과 청동 주조로 다시 제작된 〈코가 일그러진 남자〉에는 심사위원을 공포로 몰아넣었던 결정적인 특징, 즉 강한 개성이 이미 반영되어 있었다.

로댕이 로즈와 만난 1864년은 그가 카리에-벨뢰즈와 처음 만난 해이기도

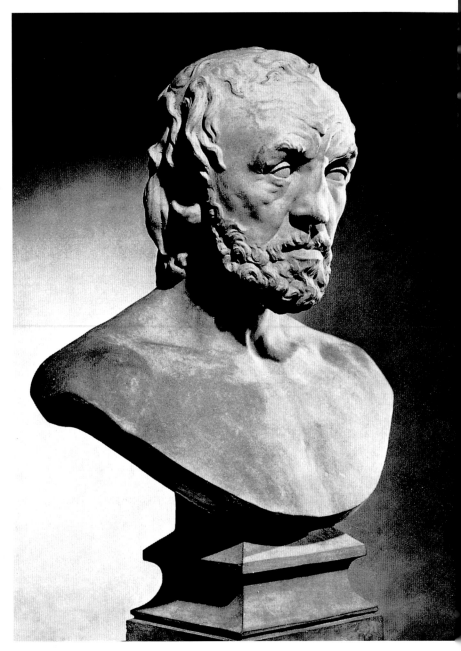

7 〈코가 일그러진 남자〉, 1872

8 〈꽃 장식 모자를 쓴 젊은 여자〉, 1865–1870

하다. 달루는 약간의 질투심을 담아, 로댕이 "에콜 데 보자르에 들어가지 않은 것은 다행"이라고 말한 적이 있다. 에콜의 교육이 로댕의 재능을 위축시키거나 개성을 질식시키지는 않았을 것이다. 그의 재능과 개성은 그렇게 약하지 않기 때문이다. 그 증거는 5년간 지속된 카리에-벨뢰즈와의 협력 관계에서도 엿볼 수 있다. 성공한 미술가와 배움에 목마른 16세 연하 제자와의 공동 작업이 갖는 위험성에 대해 말이 많았지만, 로댕은 그 시험에서 살아남았다.

카리에-벨뢰즈는 안목과 기량을 갖춘 미술가였고, 사업을 하듯 작업을 수행했고, 자신의 재능에서 최대한의 수익을 얻어냈다. 다비드 당제(David d'Angers)의 뛰어난 세사였던 그는 병적인 매력으로 유명한 〈바쿠스의 무녀 *Bacchante*〉로 예술계에서 인기를 누렸다. 일부 비평가는 그를 후대의 클로디옹이라 불렀다. 빠른 손놀림과 빈틈없는 상업적 감각을 지닌 그는 투르도베르뉴가(街)의 작업실을 공장처럼 운영했다. 그는 자신이 상업 예술에 매우 소질이 있다는 것을 깨닫고는, 20명 정도의 장인을 고용하여 자신이 구상한 모델을 마지막 세부까지 모사하도록 했다. 그가 공급한 소상(小像), 도기, 대형 식탁 중앙 장식대, 촛대, 장식적인 시계는 부유한 부르주아들의 많은 수요를 불렀다. 동시에 그는 생-뱅상-드-폴 교회의 〈구세주 *Messiah*〉와 같은 종교적 작품, 〈주피터와 헤베 *Jupiter and Hebe*〉와 같은 신화적인 작품, 〈드제의 죽음 *The Death of Desaix*〉과 같은 전쟁사(戰爭史)적인 작품, 조르주 상드와 르낭에서부터 오르탕스 슈네데르와 나폴레옹 3세에 이르는 당대 유명 인사의 흉상에 이르기까지 다양한 주문을 받았다.

이 만물박사는 예술가적 외양에도 신경을 썼다. 늘어뜨린 머리, 챙이 넓은 펠트 모자, 버클 달린 구두, 커다란 은제 클립이 달린 검은 망토는 그를 로댕과 정반대 인물로 보이게 한다. 하지만 그는 젊은 장인의 뛰어난 재능을 알아보았고 이를 잘 활용했다. 몇 주 지나지 않아서, 로댕은 대가의 양식으로 모델을 제작해, 카리에-벨뢰즈라고 서명했다.

로댕은 곧 작업실에서 좀더 안정되고 수입도 나은 자리를 얻었다.[4] 카리에-벨뢰즈는 그에게 가장 섬세한 장식적 주제, 즉 화려한 저택의 현관을 장식하는 형상과 정교한 계단을 장식하는 메달리온을 맡겼다. 이러한 무서명(無書名)의 작품은 작가를 확인할 길이 없다. 로댕 또한 이에 대해 얘기하기를 꺼렸다. 그 예외가 샹젤리제가(街) 25번지에 있는 고급 호텔 파이바의 천장을 장식하는 조

각이다. 이곳에는 또한 달루가 제작하고 서명한, 사티로스를 측면에 둔 벽난로가 있는데, 당시 상당한 칭송을 받았다.

이러한 반복적인 일은 로댕 자신에게 거의 득이 되지 않았지만, 이후 그의 영감에 악영향을 미치지는 않았다. 카리에-벨뢰즈를 떠난 후에도, 돈이 부족할 때면 그는 자주 클로디옹풍의 소상을 제작했다. 하지만 카리에-벨뢰즈라는 마법의 이름이 없이는 판로를 쉽게 찾지 못했다. 아마 로댕의 경력 중 가장 독특한 면은 이런 류의 요란한 장식으로 시작하여 〈발자크 Balzac〉 같은 두려움을 자아내는 암석 인물에 도달했다는 사실일 것이다.

로댕은 카리에-벨뢰즈의 작업실 가까이 있기 위해, 처음에는 클리냥쿠르로, 다음에는 몽마르트르 언덕 위 솔레가(街)로 이사했다. 시골 같은 분위기의 솔레가는 후에 세잔(Paul Cézanne), 반 고흐(Vincent Van Gogh), 위트릴로가 그린 곳이기도 하다. 로댕은 이웃해 있는 카바레 데 아사생(10년 후 '라팽 아질'이라는 상호로 유명해진 보헤미안의 집결지)에 드나들지 않았다. 그는 하루 12시간을 일했고, 술이나 담배도 가까이 하지 않았다.

1870년 프로이센-프랑스 전쟁이 발발했다. 당시 로댕은 30세였다. 국민방위군에 입대한 그는 곧 하사관이 되었지만, 의료진은 약시(弱視)라는 이유로 그를 제대시켰다. 그가 기뻐했다고 보이지는 않는다. 조국을 사랑한 그는 프랑스의 패배에 깊은 상처를 입었다. 더구나 그는 무직이었다. 조각가에게 전쟁은 실업과 가난을 의미했다. 카리에-벨뢰즈는 벨기에로 떠났고, 로댕은 처자와 살아갈 일이 막막했다. 로즈는 군복 공장에서 일자리를 얻었고, 아버지는 거의 시력을 잃은 채 휠체어에 의지하며 900프랑의 연금으로 살아가고 있었다. 추운 겨울, 점령과 기아로 가난한 이들은 고통을 겪었다.

로댕은 군복무가 면제되었으며 생계가 힘들다는 편지를 카리에-벨뢰즈에게 보냈다. 모든 문제를 해결해줄 편지가 브뤼셀에서 도착했다. 카리에-벨뢰즈는 브뤼셀의 증권거래소 장식을 의뢰받았는데, 이 대형 프로젝트에 벨기에 조각가들이 총동원되고 있었다. 그는 로댕에게 합류하기를 권했다.

로댕은 로즈와 아들을 파리에 남겨두고 브뤼셀로 향했다. 그의 머릿속에는 생활비를 벌어야 한다는 생각뿐이었다. 그는 몇 주 지나 다시 만날 것처럼 가족에게 작별 인사를 했다. 하지만 운명은 다른 방향으로 전개되었다.

독립 40주년을 맞은 벨기에의 수도는 커다란 변화를 겪고 있었다. 지난날의

양식과 취향을 간직하고 있는 구(舊)지역 바로 옆에, 크고 화려한 저택들과 200,000평방피트가 넘는 면적을 차지하는 대법원 같은 공공 건물이 들어섰다. 레옹 소이스(Léon Suys)가 설계한 증권거래소는 충분한 건설 자금을 사용해, 대규모의 정교한 장식으로 국가 번영을 상징했다. 이는 당시 전세계 모든 주요 도시를 지배한 양식인 화려하고 중후한 고전주의를 따른 것이기도 했다. 조각적 장식을 위해서는 훈련받은 노동력이 대거 요구되었다. 말할 것도 없이 개인의 독창력이 발휘될 여지는 거의 없었고, 장식 계획에는 상상력을 자극할 만한 부분이 없었다.

카리에-벨뢰즈는 장식가 팀을 담당했다. 그가 파리를 떠난 것은 이곳에서의 예술 활동이 전쟁으로 중단되었고, 일시적이지만 중요한 일을 외국에서 맡게 되었기 때문이다. 현지 조각가들을 모으는 외에, 그는 조수인 반 라스부르(Van Rasbourg)를 데려갔다. 로댕과 반 라스부르는 파리의 작업실 시절 잘 알고 지내던 사이였다.

브뤼셀에서의 로댕의 생활은 여전히 힘든 노동의 연속이었다. 그는 온종일을 작업실이나 건축 현장에서 보내야 했다. 밤에 집에 돌아와서는 소상(小像)을 모델링했지만, 이는 고용인의 이름으로 서명되어 청동상 화상에게 판매되었다.

그는 거래소 구역에 있는 구도로의 작은 까페에서 숙박했고, 가족에게 조금이라도 돈을 보내려고 지출을 아꼈다. 그는 다시 폭동이 일어난 파리에서 로즈와 부모가 어떻게 지낼지 걱정스러웠다. 포위된 파리에 관한 기사는 내용이 혼란스러웠지만 논조는 늘 급박했다. 이후 코뮌 정부가 들어섰고 억압조치가 시행되었다. 파리에는 화염이 솟아올랐고 유혈이 낭자했으며 수백 명이 총살당했다. 도시에는 식량 공급이 중단되었다. 빵집 앞에 끝없이 늘어선 줄과 가게를 약탈한 굶주린 사람들 이야기가 들려왔다.

통신은 두절되었다. 마침내 테레즈 이모에게서 소식이 왔다. 로즈, 아이, 부모, 모두 무사했다. 로즈는 여전히 일을 했지만, 먹을 것을 구하기는 힘들었다.

로댕은 답장을 보냈다. 그는 자신의 경제 상황, 다시 말하자면 돈이 전혀 없다는 것을 알렸다. 상황이 나아지리라는 기대는 가졌지만, 단언할 수 없었다.

사랑하는 그대, 당신이 무사하고 건강하다니 정말 기쁘오. 한데, 꼭 알고 싶은 건 적지 않았더군. 내 묻는 것에 모두 답해주지 않았구려. 이토록 힘든 시기에 어떻게 지

내는지 상세히 알려주오. 당신이 기운 낼 소식을 미리 전한다면, 조만간 약간의 돈을 보낼 수 있을 것 같소. 곧 수중에 들어올 거요. 일이 좋은 쪽으로 될 듯하니, 계속 희망을 가져요. 내 사랑. 브뤼셀에 머물기로 결정되면, 당신을 부르리다. 가르니에 씨나 베르나르 씨 얘기는 하지 않아도 되오. 베르나르씨에게는 내가 돈을 보내겠소. 일간 한번 찾아가보오. 작업실도 한번 둘러보시오. 부서진 건 없는지? 한 달 전 받은 편지에 대한 답으로 긴 편지를 보냈는데, 받았소? 집과 작업실에 대해 물었는데. 어떤 식으로 편지를 받고 있소? 사랑하는 로즈. 당신도 짐작하듯이, 걱정이 많소. 거의 석 달이나 일이 없구려. 얼마나 힘든지 이해하겠지. 카리에 씨와 언쟁이 있었지만, 잘 해결될 거요. 조금만 더 기다려요. 로즈. 당장은 한 푼도 없소. 다행히 한 약사와 동료가 도와주었소. 이들이 아니었다면, 어찌 했을지. 지난번 당신에게 보낸 편지에 내 바지를 전당포에 저당하라고 적었소. 돈이 될 거요. 티로드 씨는 어떻게 지내지? 가능한 곧 돈을 보내겠다고 전해요. 물가가 천정부지인 이곳에서 우리가 어떻게 살아갈지. 하지만 벨기에에 머물지 집으로 돌아갈지, 한 달 안에는 확실해질 거요.

그는 다른 사람들에게도 송금할 것이라고 다시 적었다. 그 동안 로댕에게는 고용인과 사이가 틀어지는 일이 있었는데, 그 이유는 자명하다. 매일 밤 작업이 끝난 후 카리에-벨뢰즈를 위해 소상을 만들던 그는 그중 하나에 자신의 이름을 서명하여 직접 화상과 거래해보려는 생각이 들었다. 그의 추론은 실수를 용서하고 싶을 정도로 소박했다. 로댕은 "다른 사람이 만들 뿐 아니라, 양식을 모방한 것이라 해도 정작 본인은 전혀 손대지 않을 정도로 완벽하게 만들므로, 카리에 씨가 진짜 위작 작가"라고 주장했다. 당연한 결과가 찾아왔다.

소상은 절반 가격에 제공되었지만(50프랑의 절반인 25프랑), 화상은 망설이다가, 거래를 해오던 카리에에게 이 사실을 알렸다. 카리에-벨뢰즈는 격분했고 당장 조수를 내쫓았다. 실직에 돈 한 푼 없던 장인은 동료와 약사의 도움을 받았다.

다행히 로댕에게 상황은 좋은 쪽으로 전개되었다. 파리에 평화가 찾아왔고, 카리에-벨뢰즈는 곧 벨기에 정부와의 계약을 파기하고 가족과 단골고객에게로 돌아왔다.

반 라스부르는 진행 중인 작업의 마무리를 맡았다. 라스부르와 로댕, 두 조각가가 파트너십이라는 아이디어를 떠올린 것은 이 때였다. 이들은 수년간 함께 일했고 서로의 능력에 대해 알고 있었으므로, 익셀에 작업실을 임대하기로 결정

했다. 동업계약에 따라, 반 라스부르는 벨기에에서 판매되는 작품에 서명을 하고 로댕은 프랑스에서 판매되는 작품에 서명을 하기로 했다. 이론상으로는 완벽했으나, 로댕은 실패한 거래임을 알게 되었다. 반 라스부르는 현지에서 사업을 일으킬 수 있는 반면, 프랑스에서 멀리 떨어져 활동하는 로댕은 안정적으로 주문을 받을 수 없었던 것이다. 결과적으로 반 라스부르는 파트너의 작품에 힘입어 명성을 쌓았다.

위와 같은 이유로 인해, 로댕의 작품을 구별하기란 쉽지 않다. 증권거래소 파사드의 주요 그룹상 〈아프리카 *Africa*〉와 〈아시아 *Asia*〉, 그리고 건물 내부의 일부 여상주(女像柱)와 저부조는 로댕의 작품임이 확실해 보인다. 후에 로댕은 팔레 데 아카데미의 장식적인 인물상과 앙스파슈대로(大路)의 몇몇 저택 외관을 꾸미고 있는 수많은 여상주를 자신의 작품이라고 말했는데, 이들 작품엔 모두 반 라스부르의 서명이 되어 있다.

로즈가 파리에 머무는 동안, 로댕은 작업실에 두고온 조각에 대해 그에게 끊임없이 지시를 내렸다. 편지마다 반드시 '점토' 얘기를 썼다. 점토상은 축축한 천으로 계속 감싸두어야 했고, 로즈는 이 일을 애정을 갖고 충실히 이행했다. 그는 특히 〈에마르 신부〉와 〈비비(코가 일그러진 남자)〉, 그리고 무엇보다도 파리 점령시에 제작한 거칠고 비극적인 로즈의 흉상 〈알자스 여자 *The Alsastian Woman*〉에 관심을 기울였다. 그리고 언제나처럼 골치 아픈 돈 문제가 뒤따랐다. "가여운 그대, 돈을 보낼 수가 없구려. 하지만 내게 얼마나 많은 경비가 드는지 당신도 알겠지……." 그리고 다시, "답장을 길게 보내주구려. 5프랑을 보낼 테니, 푸유베프 씨 부부를 저녁식사에 초대하도록 해요. 하지만 좀 기다려야 할 거요. 어쨌든 돈을 보내면, 그리하시오." 어느 날에는 로즈에게 65프랑을 보냈다. "내 소식을 전하러 간 덩치 큰 이탈리아인⁵에게 30프랑을 주고, 부모님께 30프랑 드리고, 5프랑으로는 당신 옷이라도 사구려. 당신한테 돈을 보내는 것은 어머니께 오고가는 불편을 덜어드렸으면 해서요." 그는 아들에 대해서는 언급하지 않았다. 천연두가 파리를 휩쓸었고, 로댕의 어머니는 중병에 걸렸다. 어머니는 생전에 그랬듯 죽음도 조용히 맞았다. 집에는 돈이 없었으므로, 그는 공동묘지에 묻었다. 묘소를 아는 이는 아무도 없다.

반 라스부르와 협력 관계를 맺어 그런대로 수입을 얻게 된 로댕은 로즈를 브뤼셀로 데려왔다. 그는 카리에-벨뢰즈풍으로 계속 소상을 제작했고, 원형(原

34

9 〈익셀의 목가〉, 1876

型)을 청동 주조공에게 80프랑 정도에 팔았다. 이 외에도, 그는 친구들이나 도움을 받은 사람들의 흉상을 만들면서 기술을 개선해 나갔고, 완성된 상을 기분 좋게 그들에게 선사했다.

로댕 부부는 익셀의 큰 방으로 이사했다. 작업실 근처에서, 이들은 늘 그래 왔듯이 열심히 일하며 소박하게 살았고 인근 주민 외에는 어울리지 않았다. 식비와 주거비가 싼 시골에서 이들은 비교적 무난한 시간을 보냈다. 로댕은 시간이 날 때마다 독서에 열중했다. 자신의 일에 있어서는 점차 자신감을 갖게 되었지만, 시야도 넓히고 오랫동안 자신에게 닫혀 있던 사상의 세계를 탐구하고 싶은 충동이 일었던 것이다. 그는 브뤼셀과 안트베르펜(주문일로 이곳에 수주간 머물렀다)의 미술관에서 오랜 시간을 보냈다. 렘브란트는 강한 인상을 남겼다. 그는 자문했다. 햇빛을 받아 금색으로 도금되어 어둠 속에서 나타나는 형상, 바로 조각이 아닌가? 그는 쉬는 날이면 어김없이 화구를 들고, 수아뉴 숲이나 주변의 전원으로 향했다.

파리로 돌아온 로댕의 아버지와 아들은 친절한 테레즈 이모가 보살폈다. 이모는 가족을 부양하기 위해 세탁부로 일했다.

1875년, 그 자체로는 대단한 것은 아니지만 조각가의 삶에 중요한 계기가 된 한 사건이 일어났다. 〈코가 일그러진 남자〉에 늘 애착을 갖고 있던 그는 이를 대리석 흉상으로 제작하여 파리 살롱전에 출품했다. 이번에는 입선을 했다.

독서와 미술관 관람을 하면서, 그에게는 이탈리아에 대한 갈망이 점점 강해졌다. 특히 로마에 가보고 싶었다. 책을 읽으면서, 불과 피로 물들여지고 영광과 부패의 근원이 되는 오래된 석조 도시 로마에 대한 생생한 그림이 마음속에 떠올랐다. 그는 작업실의 조각에 축축한 천을 씌워놓을 것을 로즈에게 지시하고, 모아둔 얼마 안 되는 저축을 손에 들고 길을 떠났다.

긴 여행이었다. 기차를 타기도 하고 걷기도 했다. 그에게는 700프랑뿐이었다. 랭스, 퐁타를리에, 사보이를 지나, 몽세니와 아펜니노 산맥을 넘어, 피사를 향해 걸었다. 이곳에서 그는 로즈에게 편지를 썼다.

비…… 식사를 때맞춰 하지 못하고 있소. 더 이상 볼 게 없을 때나 먹거리에 신경을 쓴다오. …… 디낭은 그림 같구려. 랭스 대성당의 아름다움은 이곳 이탈리아에서도 보지 못했소.

피렌체에 도착해서는 다음과 같이 편지를 썼다.

내가 이제껏 보았던 사진이나 주물 그 어느 것도 산 로렌초 성당 성소의 실체를 전해주지 못했더군. 이 묘들은 측면이나 3/4 측면에서 봐야 해. 피렌체에서는 닷새 머물렀는데, 오늘 아침에야 성소를 보았소. 지나버린 닷새가 아쉽구려. 기억에 남을 인상 세 가지를 들라면, 랭스, 알프스의 산벽(山壁), 그리고 성소라오. 본 것을 곧바로 분석하는 일이 가능하지는 않지만, 피렌체에 도착한 이래 내가 미켈란젤로를 연구하고 있다 해도 놀라지는 않겠지. 이 위대한 마술사가 자신의 비밀을 내게 아주 조금이라도 알려줄 거라 믿소. …… 저녁에는 방에서 스케치를 하는데, 그의 작품이 아니라, 그를 이해하기 위해 내가 상상력을 동원해 고안한 구조와 체계를…….

로댕은 단번에 랭스와 미켈란젤로(Michelangelo Buonarroti)라는 정상에 올라섰다. 그는 줄리아노와 로렌초 데 메디치의 묘를 방문했다. 이들의 활력에 찬 신체는 비극적이고 장중하며 에너지와 절제된 힘이 충일한 반면, 그 옆의 상들, 즉 〈낮 Day〉과 〈밤 Night〉, 그리고 〈새벽 Dawn〉과 〈저녁 Evening〉은 죽음의 힘에 압도되고 있었다.

여성상은 완성되었지만 남성상은 다듬어지지 않은 상태였다. 로댕을 가장 매료시킨 것은 바로 이 점이었다. 그는 대리석 덩어리에서 이러한 형상을 그려낸 조각가의 노력을 감지했다. 이는 결코 끝맺을 수 없는, 위대한 로렌초가 그토록 애정과 찬사를 보냈던 조각가이자 세상에서 가장 강력한 조각가가 완성에 한계를 느낀 작업이었다.

하지만 그는 중요한 점을 놓쳤다. 메디치가(家) 예배당의 뛰어난 통일성, 건축과 조각의 긴밀한 관계, 그리고 빛과 음영을 적절히 배치하여 닫혀진 공간의 리듬을 지배하는 종합성이 그것이다. 여기에서는 처마 장식도 석관이나 인물상과 동일한 중요성을 지니며, 동일한 법칙에 따라 디자인되어 있다. 로댕은 조각가 미켈란젤로의 비밀은 이해할 수 있었지만, 건축가 미켈란젤로의 비밀은 포착하지 못했다.

로댕은 로마에서 라파엘로의 작품을 보면서, 스스로를 그의 상속자로 여기는 파리 화가들이 아무 것도 이해하지 못하고 있다는 결론을 내렸다. 로댕은 시스티나 예배당의 모세상과 프레스코화에 가장 관심을 기울였고, 위대한 미켈란

젤로가 회화에 있어서조차 여전히 조각가였음을 확신했다.

이탈리아 여행은 로댕에게 지속적으로 심대한 영향을 미쳤다. 이는 그에게 자신의 사상과 방법에 대한 격려와 확신을 주었지만, 새로운 사실도 깨닫게 해 주었다. 무엇보다도 위대한 대가들과의 만남을 통해, 그 또한 대가가 될 수 있고 되어야만 한다는 목표를 갖게 된 것이다.

예술과 기예

틀에 박힌 일을 하며 보낸 젊은 시절을, 로댕은 후회했을까? 그는 프티트 에콜의 교사들과, 동료 장인이던 자신에게 작업 기술을 가르쳐준 성실하고 경험이 풍부한 장인들에게 평생 감사했다.

로댕이 무명 장인의 한 사람으로 일하던 당시, 이들 직업 예술가의 위치를 제대로 평가하려면 모든 통념과 선입관을 버려야 한다. '천재의 시대'는 로댕의 전성기부터 시작되었다. 기예는 기술적 자산일 수는 있지만, 더 이상 가치 기준이 아니었다. 대신 새롭고 참신한 고안이 선호되었다. 이러한 경향은 어떤 대가를 치르더라도 독창성을 지향하려는 욕구에서 태어났으며, 미술가의 잠재적인 동기를 해설하기 위해 전문적이고 난해한 언어를 사용하는 비평가와 주석가의 상호 음모에 의해 조장되었다.

교육과 훈련을 통해 구체제(Ancien Régime)의 계승자가 된(그는 이 점을 종종 강조했다) 로댕은 '마스터 화가와 조각가' 길드가 존속하던 시대에서 그리 멀지 않은 시기에 반생을 보냈다. 길드의 조합원은 전문적인 기술로 천장, 벽장, 벽기둥, 주두, 파사드를 장식했고, 원주, 정취 있는 그림, 종교화, 실물과 똑같은 초상화를 그렸다. 미술가는 당연히 소목장(小木匠)이나 철물 장인과 다르지 않았고, 잘 훈련받은 자는 재능이 가장 뛰어나지 않다 해도 지역의 최고 고객으로부터 주문을 기대할 수 있었다. 길드 체제는 수련 제도를 주장했고 어느 정도의 재능을 요구했다. 이는 엄격하고 까다롭고 배타적이었지만, 바토와 같은 화가가 〈게르생의 간판 *Enseigne de Gersaint*〉 같은 그림을 주문 받아 그릴 수도 있었다.

대혁명은 예술가는 '예속적'이어서는 안 된다고 선포하면서 길드 체제를 와해시켰다. 길드가 금지되자, 상황 논리에 따라 장인 단체가 형성되었고 장인은 기업가에게 의존하는 임금 노동자가 되었다. 이들은 더 낮은 임금으로 오랜 시간 작업해야 했다. 한편 재능 있는 조각가는 쉽게 일을 찾아 생활을 꾸려나갈 수 있었다. 양적으로 본다면, 19세기 후반기는 예외적인 시기였다. 공공 건축물은 지나치게 많은 조각으로 장식되었다. 공동 주택 외관의 화려한 치장은 집주

인이나 거주인 모두가 바라는 사회적 위상을 상징하는 것이었고, 외장과 내장에 드는 비용은 임대료에 반영되었다. 개인의 대저택과 부유한 중산층 가정은 코니스, 성형 돌림띠, 벽기둥, 장식적인 창과 문틀, 심지어 여상주로 장식되었다. 단일한 평면은 빈곤의 증거인 양 기념물은 저부조나 환조로 뒤덮였다. 프랑스에는 르네상스풍에 가까운 도시와 전원 주택, 절충 양식의 검찰청과 극장, 고딕 양식의 규범에 충실한 교회, 그리고 장식의 화려함을 경쟁하는 상공회의소, 은행, 유명 호텔, 카지노가 여기저기 자리하게 되었다.

19세기 초 조각은 비교적 수수하게 건축을 장식하는 역할을 했지만, 제2제정기에는 건물 전체에 침투했다. 쇠약하고 평범해진 건축은 장식으로 특권을 되살려보려 했지만, 마치 가짜 보석으로 치장한 늙은 여성처럼, 요란하게 장식된 그 고대풍의 잡다한 혼성 모방품은 형식적 타락을 강조하는 결과를 낳았다.

역사적 의미가 있는 건물들이 방치되거나 파괴된 혁명기 이후, 복원(많은 경우 재건축)의 시기가 도래했다. 건축적 장식은 원래의 건물보다 훨씬 현란하게 꾸며졌다(무절제한 복원에 대한 로댕의 비난은 당대에는 드문 행동이었으나, 이후 알 수 있듯이 적절한 것이었다). 비올레-르-뒤크와 그의 모방자들은 수백 명의 조각가들을 고용해, 제시한 모델에 따라 조각상과 장식물을 제작토록 했다. 새로 꾸민 루브르의 홀은 방패 문장과 여상주로 장식되었고, 화려한 페디먼트와 거대 군상으로 뒤덮였다. 86점의 유명인 조각상은 주랑(柱廊)에, 63점의 우의적 군상은 천장 가까이에 배치되었다. 리볼리가(街)를 향하고 있는 정면은 벽감이 너무 많아 모두 채울 수 없을 정도였다. 또한 소용돌이형 까치발, 주두, 장식판, 프리즈, 충적(蟲跡) 무늬도 볼 수 있는데, 이들의 주기능은 석재면(石材面)이 드러나 보이지 않도록 하는 것이었다. 파리의 신(新)시청사 외관에는 저명한 파리인의 초상 110점이 세워졌으며(이중 하나는 로댕의 작품임이 분명하다), 접견실은 수많은 우의적 조상으로 장식되었다. 제3공화국은 파리와 지방의 공공 광장과 공원 등에 정치가, 문학가, 미술가의 조상을 많이 세웠으나, 이 상들의 제작자는 그들이 불멸화하고자 했던 명성의 대부분과 마찬가지로 잊혀졌다.

이러한 사실은 회사 회장의 흉상조차 제작할 기회를 갖지 못한 현대의 야심찬 조각가들에게 비통한 감을 줄 것이다. 당시 이와 같은 작업은 관례화되어 있었고 보수도 상당했다.

독창적인 형식을 힘써 연구하고 조각적 부분이 전혀 없는 오브제를 '조각'

이라 부르는 현대 미술가들과는 전적으로 대조적으로, 로댕은 청년기와 장년기 일부를 건축장식 조각가의 전통을 배우며 보냈다. 이는 모델을 재현하고 해석하는 일로서, 드물게나마 새로운 것을 제작할 때도 당연히 과거의 전통이 고려되었다. 그는 '장식 조각가(sculpteurs ornemanistes)'라는 대규모 주요 장인 단체 소속이었고, 소속 장인 중 최고 위치에 있었다.

이러한 자격을 갖춘 장인들은 숙련되었고 때로는 재능도 뛰어났으나, 장식물 수요가 점점 줄어듦에 따라 모습을 감추었다. 이러한 쇠퇴의 기원은 오래 전으로 거슬러 올라가는데, 일찍이 로댕은 이를 비난한 바 있다.

과거의 도제 제도에서는 전문 지식에 통달하고 능력을 한껏 발휘하는 데 오랜 훈련 기간이 필요했다. 이는 창조력이 풍부한 이들에게 자격을 갖추게 하고 평범한 장인을 진정 유능한 협력자로 변모시켰다. 이 모두가 붕괴되었다. 도제 제도의 쇠퇴는 장인 정신의 쇠퇴를 초래했다. 도제 제도는 아카데미 교육으로 대체될 수 있다고 생각하지만, 오늘날의 학생은 도제가 아니다. 노력이 강요되지도 않는다. 그는 자신이 즐거울 때 작업을 한다. 이미 예술가가 될 것으로 정해져 있다. 그는 장인이 아니다. 이미 '능력을 갖춘 사람'이 된 경우도 흔하다. 도제는 단순한 일을 수없이 반복하면서, 작업장 정신에 익숙해지고 복종을 배운다. 이로써 그는 기교를 터득하고, 기본 원칙을 배우고, 손을 훈련시키며, 매일 한 걸음씩 나아간다. 그리고 나서 선배 동료의 구성에 따라 작업을 하고, 매일 이들과 얼굴을 맞대면서 젊은 지성을 단련한 다음에야, 독자적인 시험을 허락받는다. 간단히 말해, 제작에 들어가기 전에 제작을 열망할 시간을 갖는 것이다.

로댕은 이를 현대의 방식과 비교하면서, 교사가 학생당 2분을 할애하는 수업은 전혀 교육이 아니라고 주장했다.

도제로 오랜 시간을 보낸 데에 만족했던 로댕은 생애 내내 도제 제도라는 주제를 염두에 두었다. 그는 40세까지 도제였다. 사실 그는 죽음을 맞기까지, 자연으로부터, 대성당으로부터, 그에게 불멸의 교훈을 줄 것이라는 희망에서 주변에 두었던 고전 조각으로부터, 가르침을 구하는 도제였다고 할 수 있다.

이탈리아에서 돌아온 후, 로댕은 새로운 확신을 갖고서 과감한 계획에 착수했다. 작업실에는 그가 여행 전에 대충 조각해둔 멋진 체격의 젊은 남성상이 있

10 〈청동시대〉의 세부, 1877

었다. 선택한 모델은 벨기에 병사였다. 미술학교가 요구하는 마네킹 같은 포즈에 익숙해진 직업 모델을 싫어했기 때문이었다. 그는 8개월간 이 인물상에 매달렸다.

　최근의 피렌체와 로마 여행에서 미켈란젤로의 조각을 본 흥분이 그를 창조적 미술가의 길로 나아가게 했다고 할 수 있을까. 사실, 산 로렌초 묘소의 작가가 영향을 미친 흔적은 전혀 찾을 수 없다. 미켈란젤로의 표현력은 대리석을 직접 깎아 근육 조직을 조화롭게 확대시키는 데서 표명되는 반면, 로댕은 작고 빛나는 표면으로 모델링하여, 그 음영과 반사광이 젊은 육체를 빛나게 하고 나신(裸身)을 생명감으로 약동하게 만들었다.

　파리에서 전시하기에 앞서, 그는 1870년 프로이센-프랑스 전쟁에 참전한 프랑스 병사들을 기리는 뜻에서 작품 제목을 〈정복당한 자 *The Vanquished*〉로

11 〈청동시대〉의 세부, 1877

하여, '벨기에 미술가협회'가 주최하는 전시회에 출품했다. 작품은 찬탄과 무시를 동시에 받았다. 비평가들은 강한 생명감에 대해 언급했지만, 그 기이함에 대해 이러쿵저러쿵 말이 많았다. 실물 같다는 의혹도 일었다. 조각상의 높은 수준을 고려해볼 때, 어느 정도나 실물에서 형을 떴을까?

로댕은 그토록 오랫동안 모델과 씨름해왔고, 동시대인들과 달리 실물에서 형을 뜬다는 것을 수치스러운 관행으로 여겼으므로, 이러한 비난에 심한 모욕감을 느꼈다. 그는 "예술적 해석이 비열한 모방과 얼마나 거리가 먼지" 확인시키기 위해 전문가에게 자신의 모델을 보이겠다는 제안을 함으로써 명예훼손에 대응했다. 해당 신문은 논쟁을 회피하며, 단지 문제 제기를 한 것이지 악의는 없었다고 밝혔다.

조각상을 파리로 보낸 로댕은 미리 와서 직접 수령했다. 그는 비탄에 빠진 인물이 기대고 있던 투창을 제거했는데, 이 불필요한 부속물이 사라지자 상의 성격이 변화했다. '봄의 깨어남 *The Awakening of Spring*', '인류의 깨어남 *The Awakening of Humanity*', '태고의 인간 *Primeval Man*' 등 여러 제목을 숙고한 끝에, 그는 〈청동시대 *The Bronze Age*〉라는 제목으로 살롱전에 출품했다 도 10-13.

〈청동시대〉는 아카데믹한 작품도 자연주의적인 작품도 아니다. 고전의 모방 또는 독창성의 욕구를 찾아내려는 것은 헛일이다. 하지만 다른 수많은 누드상과 구분할 뭔가가 있다. 바로, 자연에 근접하면서도 자연을 변형시키는, 약동하고 빛나는 생명이 그것이다.

이 누드상을 대면한 파리의 조각심사위원단은 무척 당혹스러웠다. 너무 단순하고 너무 사실적이고 너무 찬연한 이 상은 일상적인 기준으로 보고 판단하던 작품들과는 전혀 달랐다. 여기에는 불손하다 할 무언가가 담겨 있었다. 그렇지만 상은 입선했다.

불행히도 브뤼셀에서의 소문이 프랑스로 전해졌다. 참견하기 좋아하는 조각가들 상당수가 이를 열심히 퍼뜨렸기 때문이다. 실물에서 형을 떴다는 비난이 다시 좀더 거세게 일었다. 심사위원단에서 이 문제가 제기된 것은 처음이었다. 실물에서 부분적으로 형을 뜨는 관례는(심지어 심사위원들 사이에도) 널리 퍼져 있었다. 무명 조각가가 기운생동한 작품으로 모두의 눈길을 사로잡자, 소문은 더더욱 확산되었다. 로댕은 스캔들의 중심 인물이 되었고, 강하게든 약하게

든 스캔들은 평생 그를 따라다녔다. 릴케가 말했듯이, 천재는 두려움을 불러일으키는 존재였다.

그는 강력히 항의했지만 성과는 없었다. 모델을 섰던 청년은 브뤼셀에서 와서 증언하기로 동의했고, 필요하다면 심사위원단 앞에서 옷을 벗겠다고 했다. 하지만 벨기에 군 당국이 출국 허가를 해주지 않아, 결국 파리에서 비웃음만 사고 말았다. 살롱에서 조각상을 철수하자는 이야기도 나왔다. 예술원 회원 중 하나는 시체에서 형을 뜬 것이라고 주장했다.

깊이 상처받은 로댕은 예술부 담당 차관에게 편지를 썼다. 그리고 관례대로 조사위원회를 열라는 답을 받았다. 로댕은 상과 비교할 수 있도록 모델의 사진을 찍을 계획을 세웠다. 다행히, 살롱전 위원회에서 중책을 맡은 위원들은 그를 옹호했다. 가장 앞장선 인물은 〈코가 일그러진 남자〉를 칭찬했던 팔귀에르(Jean-Alexandre-Joseph Falguière)였고, 로댕과 개인적으로 친분이 있던 기욤(Eugène Guillaume), 그리고 알프레드 부셰(Alfred Boucher), 앙리-앙투안 샤퓌(Henri-Antoine Chapu), 폴 뒤부아(Paul Dubois) 등 권위 있는 이들

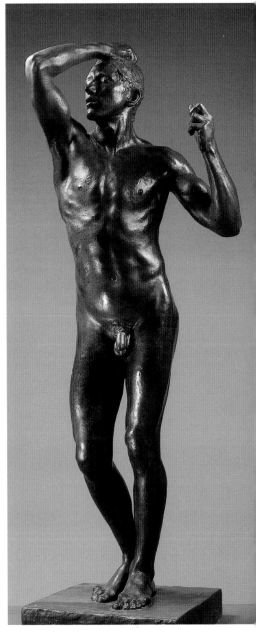

12 〈청동시대〉, 1877

이 지지를 보냈다. 로댕의 작업을 지켜봤던 벨기에 미술가들, 그리고 마지막으로, 어처구니없는 주장을 보고 과거의 다툼을 잊어버린 카리에-벨뢰즈도 가세했다.

전투는 승리했다. 믿기 어려운 이 이야기는, 정작 본인은 원치 않았던 소동의 주인공이 된 로댕의 재능에 대중의 이목이 집중되게 만들었다. 3년 후 청동상 〈청동시대〉는 국가에서 구입하여, 뤽상부르 공원에 세워졌다. 그 해 로댕은 살롱 출품작 〈세례 요한 *St. John the Baptist*〉도 14-16으로 3등상을 수상했다. 일부 심사위원은 과분한 명예라며 불만을 토로했다.

이상한 점은 전문 조각가들이 로댕의 제작 방법을 오해했다는 것이다(표면적으로만 그랬을 수도 있다). 아마 이들은 로댕이 항상 모델을 사용했고, 모델이 없는 경우는 기억에 근거해 조각했다는 것을 알지 못한 듯하다. 주의깊게 보지 않아도, 형을 뜬 것과 창조적 행위는 혼동될 수 없다. 형을 떠서 이러한 효과를 얻을 수 있을까? 이러한 근육의 움직임, 피부의 떨림, 그리고 해부학적 특질과 더불어 조화로운 비례와 약동하는 모델링을. 이는 형뜨기뿐 아니라 단순한 모방도 배제하는 것이었다. 실물 같은 재현은 결코 피상적인 정확성에 의존하지 않는다.

오퇴유의 높은 건물들 때문에 왜소해 보이긴 하지만 조각상은 광장 중앙에 서서, 작가의 이름과 강렬한 삶의 아우라를 띤 채, 작품을 비난했던 심사위원들의 과오를 나무라고 있다.

그는 생계에도 신경을 써야 했다. 살롱전 작품 판매대금은 조각상을 파리까지 운송하는 비용에도 못 미쳤다. 이듬해 1878년에는 만국박람회가 샹드마르스 광장과 샤요 언덕에서 열릴 예정이었다. 건축가 다비우와 부르데는 이 언덕에 로마, 스페인, 회교의 각 양식을 절충한 트로카데로 궁전을 완성했다. 이와는 대조적으로, 샹드마르스에 위치한 산업관은 주철과 유리로 지어진 구조물로서 새 시대의 도래를 예고했다.

코뮌의 패배 후 7년간 절망과 굴욕을 겪은 프랑스는 전세계에 자국의 입지를 공고히 하려는 계획을 세웠다. 독일을 제외한 모든 주요 국가가 마크마옹의 제3공화정이 개최한 제1회 국제전에 참가했다. 로댕도 참여를 권유받았으나, 여전히 무명의 장인으로서였다. 〈청동시대〉의 작가는 일이 과중했던 라우스트라는 조각가에게 고용되었다.

46

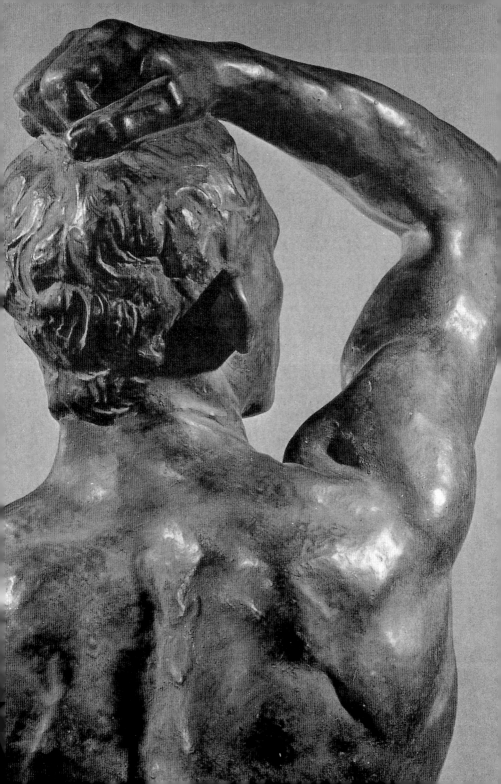

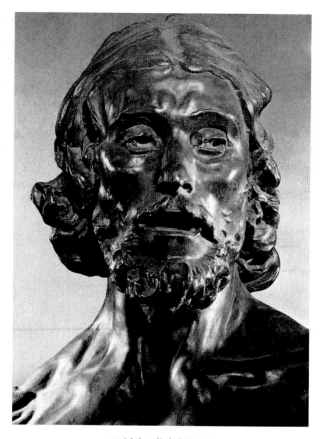

14 〈세례 요한〉의 세부, 1878

　이 때 로댕은 파리에, 로즈는 벨기에에 있었다. 연인의 긴박한 편지에, 로즈는 고군분투하며 돈을 구하고 가구를 팔아 런던으로 작품을 보내는 운송비를 지불했다. 디즈레일리가 세우려는 바이런 기념상을 위한 디자인이었다(37점의 작품이 출품되었다. 로댕의 기대는 컸지만 그의 작품이 뽑힐 가능성은 거의 없었다).

　앞으로는 파리에서 계속 작업할 것이었으므로, 그는 로즈를 데리러 브뤼셀로 갔다. 반 라스부르와 협력 관계를 지속해야 할 이유는 없었고, 따라서 둘의 관계는 우호적으로 종결되었다. 로댕과 로즈는 루아예콜라르가(街)의 모퉁이에 있는 생자크가(街)에 거처를 마련하여, 아들과 아버지와 함께 살았다. 로댕은

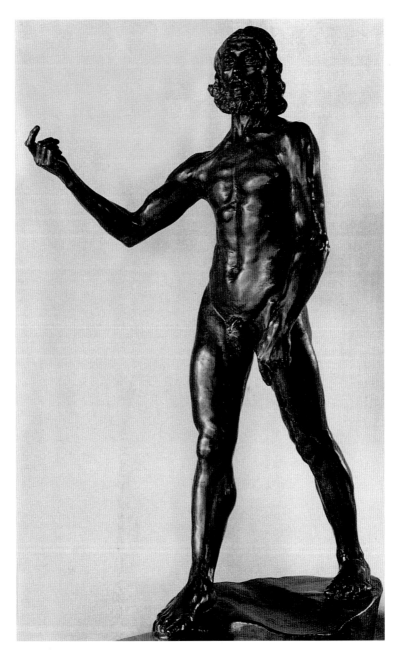

15 〈세례 요한〉, 1878

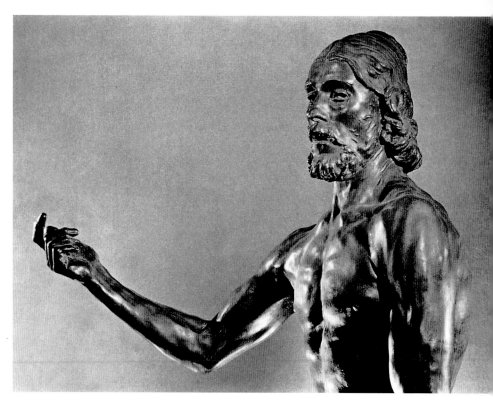

16 〈세례 요한〉의 세부, 1878

그후 6년 동안 두 번 더 이사를 했지만[6] 아르발레트가의 생가에서 그리 멀리 벗
어나지 않았다.

이처럼 힘든 조건하에서 가정 생활이 즐거울 리 없었다. 로댕의 아버지는
시력뿐 아니라 이성도 잃은 상태였다. 그는 침대에서 움직이려 하지 않았고 온
종일 짜증을 내고 조리에 맞지 않는 말을 늘어놓았다. 어린 오귀스트는 착했지
만 지성엔 문제가 있었다. 예술 외에는 중요한 게 없는 자기중심적인 로댕은 집
안 일을 모두 로즈에게 맡기고, 아침에 작업실에 가서 해질녘에야 돌아왔다.

조각가 친구인 푸르케가 자기 작업실 근처인 푸르노가(街)에 로댕의 작업
실을 알아봐 주었다.[7] 조각가와 숙련된 장인들이 붐비던 이 구역은 로댕에게 즐
거운 추억을 안겨주었다. 이제껏처럼 그는 열심히 일했고 모든 기법을 시도해보
고 기술을 완성시켰다. 그는 후에 "생활을 꾸려나가기 위해 내 직업인 조각의
일체를 배워야 했다"라고 적었다. "대리석과 기념상, 장식품, 장신구를 깎고 마

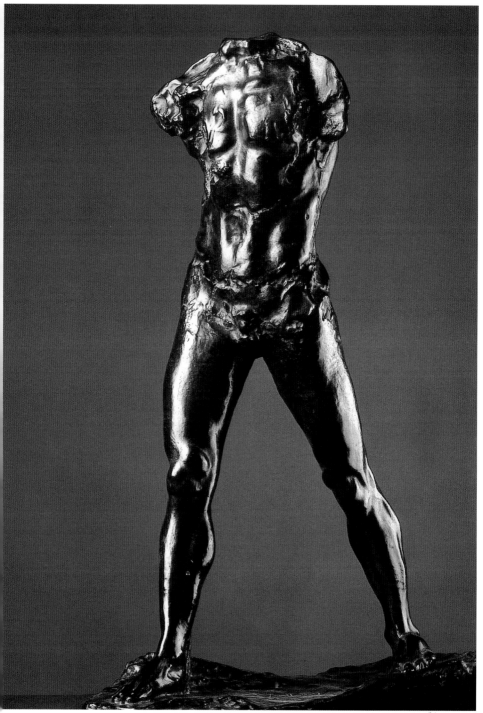

17 〈걷고 있는 남자〉, 1877

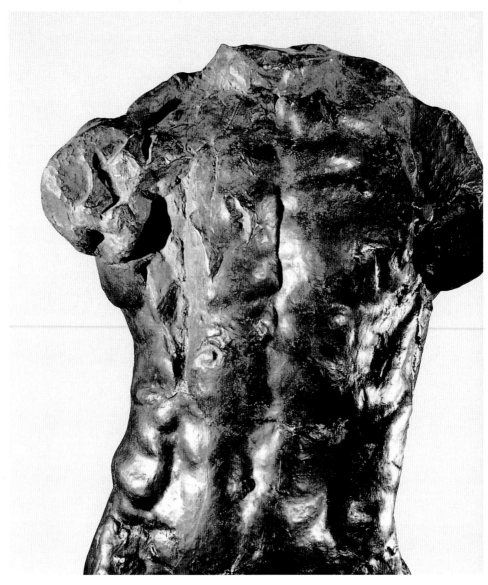

18 〈걷고 있는 남자〉의 세부, 1877

무리하는 데 나는 분명 너무 많은 시간을 소모했다. 하지만 내겐 큰 도움이 되었다.” 덧붙여야 될 사항이 또 있다. 이 시기에 그는 포부르 생탕투안에서 소목장(小木匠)을 위해 호두나무 궤도 조각했다.

로댕은 이러한 일에 전념하며 솜씨를 발휘하는 한편, 몽상에 빠져들기도 했다. 그는 미켈란젤로의 용광로 속에서 담금질되었고, 빅토르 위고는 그의 상상력을 자극했다. 그는 기회만 있으면 스케치북을 들고 나가 드로잉을 시작했다.

그는 석고 소상(小像)에는 자신이 없었다. 파노라마로(路)의 화상에게 이를 판매하는 일은 로즈가 맡았다. 하지만 그는 이중 미완성작 한 점에 특히 관심을 두었는데, 이에 대해 다음과 같은 일화가 전한다.

어느 날 아침 누군가가 작업실 문을 두드렸다. 예전에 나를 위해 모델을 섰던 이탈리아인이 동향인과 함께 들어섰다. 그는 아브루치의 농부로, 모델 일을 하러 고향을 떠나 전날 도착한 사람이었다. 그를 보자, 나는 놀라움을 금치 못했다. 투박하고 텁수룩한 이 남자의 태도, 윤곽, 근력은 야성과 자기 종족의 신비를 표현하고 있었다.

나는 즉시 세례 요한, 즉 인간의 아들로 태어나 계시를 받고 믿음을 얻고 자신보다 더 위대한 인물의 도래를 예언한 선구자를 떠올렸다. 농부는 옷을 벗고는, 처음으로 포즈를 취해보는 듯 회전대 위로 올라갔다. 그는 머리를 들고, 몸을 꼿꼿이 세우고, 컴퍼스를 벌려놓은 것처럼 양다리에 무게를 지탱하고서, 걷는 자세를 취했다. 포즈는 너무도 곧고 독특하며 진실해서, 나는 “이건 정말 걷고 있는 사람이야!”라고 외쳤다. 일단 본 바를 만들어보기로 결정했다. 모델을 살펴볼 때, “걸어보게”라고 지시하는 것, 즉 한쪽 다리에만 체중을 싣고 균형을 잡도록 하는 것이 일반적인 관례였다. 이는 좀더 우아하고 조화로운 포즈를 찾고 ‘형태’를 부여하는 데 도움을 주었다. 두 다리에 무게를 실어 균형을 잡는다는 이 단순한 아이디어는 품위가 결여된 것으로, 전통에 대한 모욕이자 이단에 가까웠다. 당시 외고집에 완고했던 나는 어떤 대가를 치러도 좋은 작품을 만들어야 한다는 생각뿐이었다. 내가 받은 인상 그대로를 전하는 데 실패한다면, 내 조각상은 비웃음을 살 것이고 나는 세상의 조롱거리가 될 터였다. 나는 스스로에게 약속했다. 내 의지에 따라 모델을 완성하겠노라고. 이것이 〈걷고 있는 남자 *The Walking Man*〉와 〈세례 요한〉을 차례로 제작하게 된 경위다. 내가 한 일이라고는 우연히 내게 온 모델을 모사한 것뿐이다도 *17, 18*.[8]

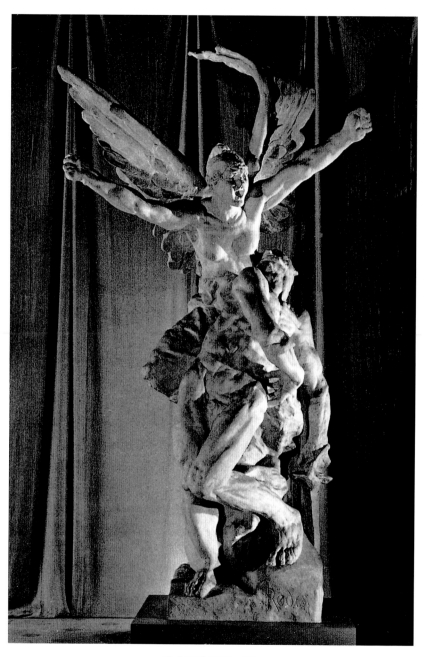

19 〈무기를 들어라〉, 1878

로댕은 뛰어난 작품 〈세례 요한〉에 대해 이렇게 언급했다. 두상도 팔도 없는 〈걷고 있는 남자〉는 이를 위한 예비 습작이었다. 앞서 보았듯이 이 작품은 살롱 전에서 3등상을 받았다.

한편 로댕은 눈에 띄는 모든 공모전에 응시작을 제출했다. 생제르맹대로(大路)의 디드로, 장-자크 루소, 마르그리트 장군, 라자르 카르노의 기념상 등이 그 예다. 하지만 계속 낙선했다. 그가 심혈을 기울인 것이 분명한 〈라 데팡스 La Défense〉는 프로이센-프랑스 전쟁 당시 파리를 방어했던 이들을 기리는 기념비였다.[9] 이는 〈무기를 들어라 The Call to Arms〉도 19라는 제목으로 우리에게 알려져 있다. 전쟁을 의인화한 여성상은 양팔을 벌리고 주먹을 불끈 쥐고 날개를 펼쳤는데, 한쪽 날개는 전쟁에서 상처를 입었으며, 고통과 도전으로 일그러진 얼굴은 비장하게 도움을 청한다. 뒤틀린 근육(미켈란젤로의 〈노예〉를 연상시킨다)을 보여주는 아래쪽의 벌거벗은 전사는 비틀거리면서도 힘을 모아 일어서려는 듯하다. 공공 기념물로서는 지나치게 격렬하지만, 이 상은 60점 정도의 다른 응모작이 평범하게 보일 정도로 힘과 영웅적인 박력을 보여주었다. 하지만 로댕은 경쟁작 목록에도 오르지 못했다.

조각가가 파리 시(市) 예술부로부터 주문 받은 유일한 작품은 신축 시청사 외관을 위한 〈달랑베르 d'Alembert〉였다. 이곳의 다른 작품과 마찬가지로 몰개성적인 이 상에 주목하는 이는 아무도 없다.[10]

하지만 로댕은 개인적인 호의 덕분에 경제적으로 안정을 찾았다. 카리에-벨뢰즈는 두 사람 사이를 벌어지게 한 브뤼셀에서의 사소한 다툼을 곧 잊어버렸다. 그는 당시 세브르 공장의 미술감독에 임명되었는데, 누구보다도 옛 조수의 탁월한 솜씨를 잘 알고 있었으므로 로댕에게 임시직으로 들어오기를 권했다. 이로써 로댕은 시간당 근무수당 외에 170프랑을 월급으로 받게 되었다. 로댕은 언제나처럼 카리에-벨뢰즈의 흉상을 만들어 은혜에 보답했다.

공장은 로트라는 화학자가 운영하고 있었는데, 그는 의심과 반감으로 예술가들을 대했다. 카리에-벨뢰즈는 자칭 미술감독이었지만, 곧 자신이 감독할 것이 전혀 없음을 깨달았다. 새로운 모델은 먼지 덮인 창고에 쌓아둘 뿐이었다. 공장의 운영 방침은 퐁파두르 부인이 창립한 이래 상당한 변화를 겪었다. 주요 기능은 공화국 대통령과 각료에게 끔찍한 수준의 예술품을 제공하는 것이었고, 그중 획일적 디자인과 감색(紺色)으로 제작처를 보증했던 유명한 세브르 도기는

공모전 수상자나 복권 당첨자에게 주어졌다.

로댕은 장식적인 인물 소상과, 카리에-벨뢰즈의 드로잉을 토대로 한 '사냥 Chasses' 이라는 제목의 대형 식탁 중앙 장식대를 제작했다. 세브르 공장 측에서는 그를 편견어린 눈으로 바라보았다. 그의 작품은 고의로 무시되고 깨뜨려졌다고 한다. 사실 세브르에서 일한 3년 동안의 작품은 거의 남아 있지 않다. 그의 소명은 다른 데 있었다. 그는 자신의 개성을 완벽하게 표현할 조각에 몰두했다. 마침내 그가 공장을 떠나자, 겸손하고 호감가는 가난한 젊은이 쥘 데부아(Jules Desbois)가 후임으로 왔다. 데부아는 자신의 삶과 재능을 타인을 위해 소모했다.

보수가 나은 작업을 의뢰받고서 파리를 떠난 로댕은 니스로 갔고 이후 스트라스부르로 자리를 옮겼다. 여전히 그는 상업이나 금융으로 부를 쌓은 고객을 위해 정교하고 과장된 파사드 장식과 같은 익명의 장식 프로젝트에 종사했다.

한편 정치적 상황은 변하고 있었다. 강베타의 시끌벅적한 개혁 운동은 공화파 내각의 선출과 '중도좌파' 정부의 형성에 일조했다. 코뮌에서 추방된 이들은 사면을 받았다. 이중에는 달루도 포함되어 있었다. 그는 코뮌 시기에 루브르의 행정관으로 임명되었지만, 후에 '공권찬탈죄'를 선고받고 영국으로 추방된 상태였다.

두 친구는 진심으로 재회를 반겼지만, 관계는 곧 냉담해졌다. 의기양양하게 귀국한 달루는 동료와 비평가들이 옛 친구에게 보내는 찬사에 기분이 상했고, 막 솟아오르는 친구의 명성을 질투했다.

달루의 친구 중에는 레옹 클라델(Léon Cladel)이 있었다. 달루와 정치적 신념을 함께했던 그는 넓은 독자층을 갖고 있던 유명 소설가였다. 자연히 로댕도 문인이나 미술가가 즐겨 모인 클라델의 서클과 접하게 되었다. 클라델의 집을 자주 찾은 사람 중에는 로즈니(兄), 롤리나, 세베린, 폴과 빅토르 마르그리트, 말라르메(Stéphane Mallarmé), 그리고 벨기에 작가와 시인 그룹으로 베르하렌, 르모니에, 로덴바흐, 조르주 에쿠(이들은 모두 상징주의에 매료되었다), 또한 반 리셀베르그와 콩스탕탱 뫼니에(Constantin Meunier)와 같은 미술가들이 있었다.

로댕은 전위적인 작가와 비평가로부터 열렬한 지지를 받았다. 이중 가장 유명한 이는 옥타브 미르보(Octave Mirbeau)와 귀스타브 제프루아(Gustave Geffroy)였다. 후에 이들은 젊은 나이임에도 권위를 갖춘 로제 마르크스(Roger

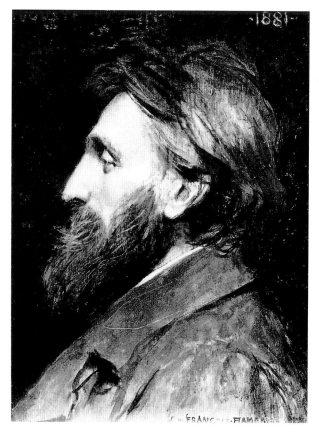

20 프랑수아 플라망그, 〈로댕〉, 1881

Marx)와 인상주의의 전투적 옹호자 카미유 모클레르(Camille Mauclair)와 손을
잡았다.

　　이러한 사교적 모임에서 로댕은 입을 여는 법이 거의 없었다. 그의 목소리
는 수줍고 머뭇거렸지만, 그는 작품으로 이미 명성을 얻고 있었다. 이와는 별도
로 그에게는 도움을 줄 수 있는 사람을 알아보는 능력이 있었다. 그는 정계에도
곧 선이 닿게 되었으나, 정치에는 별 관심이 없었다. 그의 편지와 글, 대담은 자
신의 예술을 논한 것들뿐이다. 권력지향의 사람들과 가깝게 된 것은 우연(아마
도 직관과 결부된)이었다. 반골 인사들과 아는 사이였으므로, 당연히 장관들과
알게 된 것이다.

그렇지만 로댕은 달루와는 전적으로 다른 길을 걸었다. 그는 국가와 민족을 내세우는 대작을 의뢰받은 일이 없었다(그에게는 다행한 일이었다). 그는 분명 인맥을 이용했고 공적 후원을 구했지만, 이는 늘 예술가로서의 작업을 실현하기 위해서였다.

친구인 르그로가 이 시기의 로댕을 초상화로 남겼다. 그림은 자체로도 충분히 강렬하지만, 오늘날에는 주로 자료로서 관심을 끈다. 황갈색 빛이 나는 풍성한 수염과 머리는 이마의 중심을 따라 내려오는 곧은 코를 돋보이게 하며, 아치형 눈썹은 강하게 강조되어 있다. 이 측면상은 엄격하고 자기주장이 강한 인상을 주긴 하지만, 무거운 눈꺼풀 아래의 눈은 통찰력뿐 아니라 불가사의한 온유함을 전한다.

로댕은 유명 인사들이 빈번히 출입하는 쥘리에트 아당(Juliette Adam)의 살롱에 소개되었다.『누벨 르뷔(신평론) Nouvelle Revue』의 창립자인 아당은 단편과 수필을 통해 당대 여성들과 달리 당당하게 철학, 정치, 사회에 대한 자신의 견해를 밝혔다. 그는 실로 여장부였다.

아당의 야회(夜會)에 참석한 강베타는 신봉자들 앞에서 웅변했다. 그의 이름조차 몰랐던 로댕도 그를 소개받았음은 물론이다. 정치가에게 호소력을 발휘한 것이 로댕의 풍성하고 붉은 수염인지 또는 내성적인 분위기인지 알 수는 없지만, 그는 자신의 참모진 중 하나로 당시 예술부 장관을 맡고 있던 저널리스트이자 국회의원 앙토냉 프루스트에게 로댕을 추천했다. 프루스트는 정부의 대리인으로 로댕의 청동 대작〈세례 요한〉을 매입했다. 아당 부인의 서클에는 또한 발데크-루소, 스퓔러, 그리고 예술부 차관으로서 항시 로댕을 능력 닿는 데까지 도왔던 미술비평가 카스타냐리가 있었다.

정계에서 잠시 카스타냐리와 같은 직위에 있었던 변호사 에드몽 튀르케는 로댕에게 각별한 관심을 보였다. 미술가로서는 로댕에 못 미쳤지만 정부 요인에게 영향력을 행사할 수 있는 조각가들이 그에게 로댕을 추천했기 때문이다. 이중에는 부셰, 뒤부아, 팔귀에르, 샤퓌, 그리고 당시 살롱에서 각광받던 스타 작가들이 포함되어 있었다. 이들은 모두 로댕 편에 서서 살롱에 영향력을 행사했다.

로댕에게 중요한 작품을 의뢰받을 기회가 왔다. 코뮌에 의해 불타버린 회계감사원은 관목과 가시나무가 우거진 폐허로 27년간 방치되어, 파리인들은 이를 '처녀림'이라 불렀는데, 바로 이 자리에 장식미술관이 건설될 계획이었다. 미술

관의 기능은 화려하게 장식된 웅장한 청동 문으로 공표될 터였다.[11]

이 문이 바로 로댕이 씨름하게 될 〈지옥의 문 *The Gates of Hell*〉도 61이다. 그의 환상을 해방시킨 대작, 재능 모두를 쏟아넣어 생명력을 불어넣은 이 작품은 이후 20년간 그의 정신을 흡수했다. 하지만 그의 상상력은 너무 무질서하게 구사되었다. 결국 작품 자체는 그 틀을 넘어섰고, 끝없이 솟아나는 영감에도 불구하고 미완성으로 남을 수밖에 없었다.

로댕은 여전히 아카데미 조각가의 적수였지만, 이제는 영광의 길에 들어섰다. 그의 작품은 늘 그렇듯이 물의를 일으켰고 시(市) 관료에게 경멸을 당했지만, 명성을 좌지우지할 힘이 있는 상류층의 심취 대상이 되는 지위에 올랐다. 모든 예술 형식이 격심한 변화에 휩쓸리고 있던 당시, 그는 프랑스 조각가로서 유일하게 기존 관례를 유쾌히 위반했고, 일부 지배층 인사로부터는 처음엔 신중한, 그러나 점차 확신에 찬 평가를 얻는 데 성공했다.

1880년대에 회화는 첫 승리의 흥분 상태에 있었다. 1874년 인상주의자들은 나다르(Nadar[Félix Tournachon])의 작업실에서 첫 그룹전을 열었다. 출품 작가는 마네(Edouard Manet), 모네(Claude Monet), 시슬레, 르누아르(Auguste Renoir), 피사로, 베르트 모리조, 카유보트 등이었다. 전통적인 회화 규범은 이제 세잔, 고갱, 반 고흐 등의 눈부신 작품에 의해 전복되었다. 뒤랑-뤼엘이 대담하게 전개한 운동은 아직 성공으로 보답받지 못했고 대중도 보조를 맞추지 못했지만, 인상주의 운동의 이론적 중요성은 다수의 몰이해나 적대감, 그리고 소수의 열렬한 관심을 수반하며 나날이 커져갔다.

인상주의자들의 의욕과 성실함은 무지몽매한 자나 의심할 정도로 자명했다. 인상주의자들은 자연과 그 생명력에 대한 새로운 시각을 광선에서 찾았다. 이들의 발견과 모험이 이루어진 곳, 즉 아르장퇴유, 퐁투아즈, 지베르니, 르 풀뒤, 레스타크, 생레미, 오베르쉬르우아즈, 타히티는 미래의 미술사가에게 격전지 이름처럼 울려퍼질 것이었다. 이들은 서로를 격려했고, 흔들림 없는 자신들의 진리에 관학적 취향과 아카데미의 권위가 궁극적으로는 무릎꿇을 것을 알았다. 이들 이후로 회화는 달라지고, 이들 자신이 주인공이 될 터였다.

조각 분야에서는 이러한 전복과 개척 운동이 단 한 사람에 의해 전개되었다. 도미에와 드가의 조각을 예로 들어, 반박할 수도 있다. 하지만 당시 일반 대중이나 전문가의 눈에, 화가의 조각은 대개 여기(餘技)로 비쳐졌다.

실크해트를 쓴 신사들이 냉랭한 누드상이나, '브르타뉴의 백파이프 연주자'를 변형시킨 장르화, 무미건조한 흉상을 지팡이로 가리키고 있는 당시의 사진을 보자. 이들은 심사 중인 살롱전 심사위원들이다. 사진의 발달로 인해, 아무리 먼 지역의 사람들도 조각적 기교를 칭송할 수 있게 되었다. '로마 대상' 수상자들과 무심사 출품자들은 관자놀이에서 발뒤꿈치까지 흐르는 동맥을 정교하게 추적하여, 살과 뼈로 이루어진 실물 같은 남성과 여성 그리고 아이를 재현했다. 매끈한 누드와 연극적인 몸짓은 공공 건물과 공공 광장 어디에서나 만날 수 있었다.

빈약하고 허세뿐인 예술계에서 로댕의 등장은 한 줄기 빛과 같았다. 1875년 48세의 나이로 세상을 떠난 카르포는 인물상에 생명을 불어넣는 법을 알고 있었다. 하지만 이후의 조각, 즉 샤퓌, 제롬, 바리아의 신(新)그리스풍이나, 폴 뒤부아와 그 모방자들의 틀에 박힌 소위 피렌체풍 매력은 정신적 공백을 전혀 메울 수 없는 기술적 노련함에 불과했다.

프랑스 밖이라고 해서 상황이 더 나은 것은 아니었다. 로댕이 브뤼셀에서 알게 된 콩스탕탱 뫼니에는 한동안 영향력이 절정에 달했는데, 그 이유는 뫼니에가 사회적 정의에 몰두하며, 아카데미시즘과 결별하고, 민중적이고 동시대적인 주제를 세밀한 사실주의로 재현하려고 시도했기 때문이다. 하지만 그의 광부와 부두노동자(단순히 광부와 부두노동자이다)를, 자연주의를 넘어서서 보편적 인간상과 대면하게 하는 로댕의 장엄한 인물상과 비교하는 것은 가당치 않다. 모든 국가에서 조각은 침체하여, 기억에 길이 남을 인물 하나를 꼽는 것도 쉬운 일이 아니었다.

로댕은 청년 시절 카르포에게서 잠시 배우긴 했다. 하지만 카르포의 〈춤 *The Dance*〉에서 드러나는 자유자재롭고 경쾌한 매력을, 자신의 손으로 만든 창조물에 그토록 풍성한 힘을 불어넣는 로댕의 정열에 비할 수는 없다. 무엇보다 언급해야 할 사실은, 근대 회화의 대변자들과 달리, 로댕은 그다지 완고하지 않은 전통주의자들과 일부 관계(官界) 인사로부터 천재성을 인정받았다는 점이다. 반대자들의 끊임없는 음모에도 불구하고, 그는 자신의 영역에서 우뚝 선 인물이 되었다. 그가 신격화되던 때, 인상주의자들 대부분은 여전히 세상의 무관심 속에 있었다.

칼레의 시민

〈지옥의 문〉의 주문으로, 로댕은 흥분과 열정에 휩싸였다. 그는 쉼 없이 작업했다. 스케치북, 연습장, 무수한 종이에 드로잉, 연필 스케치, 담채 드로잉를 그려갔다. 여기에는 격렬한 상상의 돌풍 속에서 뛰어오르고 뒤틀고 포옹하는 기이한 존재들이 모습을 드러냈다. 그는 광기어린 사람처럼 보였다. 식사 중에도 마음에 떠오른 환각의 이미지를 포착하고 다듬기 위해 스케치북을 잡았다.

하지만 광기가 아니었다. 단테의 「지옥편 *Inferno*」에 대한 기억이 그를 사로잡았기 때문이었다. 그의 연필을 이끈 것은 인류의 보편적 모습, 즉 희망, 고통, 열정, 사랑의 번민, 공포의 절규였다.

푸르노가의 작업장은 기념비적인 작품을 만들기엔 너무 비좁았다. 작품 높이는 최소한 6미터가 될 것이었고, 인간의 정열을 상징할 인간 군상이 배치될 것이었다. 정부에서는 위니베르시테가(街) 끝, 샹드마르스 근처에 있는 데포 데 마르브르(Dépôt des Marbres, 대리석 보관소)의 작업장 두 곳을 로댕이 사용할 수 있도록 허락했다. 여기에는 이례적인 규모의 프로젝트에 참여하는 조각가나 화가를 위해 마련된 작업장 12곳이 있었고, 그 중앙에는 대리석 원석이나 대충 깎아놓은 대리석을 놓아두는 큰 마당이 있었다. 로댕은 뫼동이나 비롱 저택 같은 더 큰 작업장을 가졌을 때조차도 데포 데 마르브르의 작업실을 사용했다. 개인적으로 쓴 편지의 주소도 위니베르시테가 183번지였고, 숭배자들도 이곳에서 맞았다.

〈지옥의 문〉을 위한 첫 번째 연필 스케치를 보면, 피렌체 세례당을 위한 기베르티의 문에서 구상을 얻었음을 알 수 있다. 그러나 이는 하나의 단계에 지나지 않았다. 고통에 겨운 영혼을 위한 모형은 너무도 광적이고 자유로운 리듬에 따라 모델링되어, 곧 구획틀에서 넘쳐났다. 전개와 파괴의 끊임없는 과정을 겪으며 만들어진 무수한 인물 군상은 그의 손에서 형태가 다양하게 변했고 크기도 달라졌다. 〈지옥의 문〉의 석고 모형은 점차 빛으로 가득하고 관능적이며 가공(可恐)할 세계로 전개되었고, 기단부는 혼돈 속으로 빠져들었다.

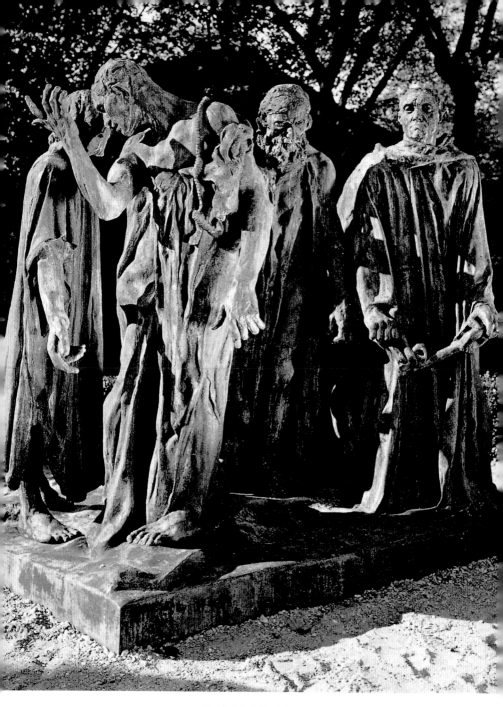

21 〈칼레의 시민〉, 1886-1888

작품 대금은 30,000프랑으로 결정되었고, 로댕은 7년간 총 27,500프랑을 받았다. 정부는 그가 〈지옥의 문〉의 옆에 세울 계획이었던 수작 〈아담 *Adam*〉과 〈이브 *Eve*〉도 23를 구입했다.

로댕은 생활에 있어서는 알뜰했지만, 작업에 드는 비용에 있어서는 입씨름을 하지 않았다. 모델과의 작업(모델 없이 작업하는 것은 불가능했다), 수정하고 없애기를 수없이 반복한 모형 주조, 청동 주조, 녹청 작업, 성형, 이 모두에 드는 비용은 이의 없이 지불되었다.

로댕은 주문이 밀려드는 기회를 이용해 교외에 새 작업실들을 임대했다. 보지라르대로(大路) 117번지의 넓고 천장 높은, 정원이 보이는 방도 그중 하나였다. 이탈리대로(大路) 68번지에서는, 방치된 정원의 덤불로 가려져 있던, 박공이 있는 부속 건물과 주랑(柱廊) 현관을 갖춘 18세기 저택을 발견했다. 한때 코르비자르가 거주했고 뮈세도 살았다고 하는 이 저택은 훼손되고 황폐해진 곳도 있었지만, 1층은 작업실이나 창고로 사용할 수 있었고 거주할 수 있는 방도 있었다. 사실 로댕은 은밀한 약속이 있을 때를 제외하고는 이곳을 거의 찾지 않았다. 건물은 철거되기로 결정된 상태였는데, 후에 아름다운 건물이 파괴되는 것을 지켜본 조각가는 개탄하며 장식 석조물 일부를 구입했다.

로댕은 은둔 취미가 있어서, 로즈에게 거처를 알리지 않을 때도 있었다. 쥐디트 클라델(Judith Cladel)은 느무르 성의 수위로부터 파리에서 온 로댕 씨라는 예술가가 아주 오래된 탑을 빌렸다는 얘기를 듣고 얼마나 놀랐는지 전하고 있다. 그가 이에 대해 묻자, 로댕은 "말없이 짓궂은 웃음으로 자신의 작은 기행(奇行)을 웃어넘겼다"고 한다.

로댕은 이 시기에 믿기 어려울 정도로 다작을 했다. 〈지옥의 문〉에 사용된 주제 중 일부는 확대되어, 청동과 대리석 명작으로 탄생했다. 이 외에 친구들의 흉상도 제작했다. 런던에서 학생들을 가르치고 있던 르그로, 데포 데 마르브르의 작업실 이웃인 장-폴 로랑(Jean-Paul Laurens), 외젠 기욤, 달루, 에드몽 튀르케의 매형으로 세브르 공장에서 알게 된 모리스 아케트의 흉상이 그 예다.

로댕의 빅토르 위고 흉상은 곤란한 조건하에서도 성공적으로 제작되었다. 최고의 명성을 구가하던 시인은 포즈 취하기를 거절했다. 하지만 쥘리에트 드루에의 협력으로, 로댕은 에로가(街)의 저택 회랑에 조각대를 두고, 거장이 서재에서 작업하고 방문객을 맞고 식탁에서 식사하는 모습을 스케치할 수 있는 허락

22 〈여성의 창조〉, 1905

을 받았다. 이는 행운이기도 했다.
왜냐하면 로댕은 자신의 기본 원칙
대로, 원하는 모든 윤곽을 기록했
고, 포즈를 취하면서 피곤해진 얼굴
이 아닌 생생한 표정을 포착했기 때
문이다.

또 다른 대성공은 파리 주재 칠
레 대사의 부인 비쿠냐의 흉상이다
도 25. 칠레 대사는 조국을 위한 조
각상 2점을 로댕에게 주문했다. 하
나는 자신의 아버지인 비쿠냐 대통
령상이고, 다른 하나는 칠레 해방자
인 린치 장군상이다도 24. 로댕은
조국으로부터 공로훈장을 받는 대
통령을 묘사했다. 린치 장군상은 조
각가의 오랜 꿈이던 기마상을 제작
해볼 기회였다. 두 점의 작은 모형
은 배편으로 보내졌으나, 남미의 풍
토병인 혁명의 소요 속에 도착하여
도난당했는지 파손되었는지 두 번
다시 볼 수 없게 되었다.

1888년 살롱전에 입선한 젊은
비쿠냐 부인 흉상은 외견상 순진하
면서도 잠재된 관능성을 드러내는
매력적인 작품이다. 입술은 이제 벌
어지려 하고, 눈꺼풀과 콧구멍은 욕
망으로 전율하는 듯하다. 드러난
목, 둥근 어깨, 부풀어오른 가슴은
벌거벗은 나신을 암시한다. 리본 매
듭(다른 사람의 작품에서라면 희극

23 〈이브〉, 1881

적으로 보일 수도 있다)에 이르기까지, 흉상의 모든 것이 여성다움을 전한다.

로댕은 재능의 발전소 같았다. 이 젊은 여성이 열심히(지나치게 열심히!) 포즈를 취했던 해인 1884년, 그는 〈칼레의 시민 *The Burghers of Calais*〉도 21 연구에 착수했다. 이는 그의 최고 걸작은 아니라 하더라도, 대표작 가운데 가장 성공한 작품임은 분명하다.

선대(先代)의 사상을 되살리려던 칼레 시 시장과 의원들은 14세기에 도시를 구하기 위해 목숨을 바치려던 영웅들에게 경의를 표하는 기념물을 세우기로 결정했다. 도시의 존속을 위해 희생하는 고귀한 행동을 영원히 기리고, 시민들에게 중요한 역사적 사건을 보여주는 이 계획이야말로, 시 당국의 관점에서 볼때 가장 적절하고 훌륭했다.

예전에도 이 일로 루이 필리프 통치기에 다비드 당제와 제2제정기 때 클레쟁제 같은 뛰어난 조각가를 접촉한 적이 있었으나, 당시 위원회는 충분한 기금을 조성하지 못했다. 그러나 1884년, 시장직을 맡은 빈틈없는 드바브랭이 앞장서서 전국적으로 기부금을 모금하자는 안을 통과시켰고, 이로써 소원 성취가 가능해졌다. 그는 친구의 주선으로 로댕을 만났다.

시장과 주고받은 조각가의 방대한 서신은 어눌한 어구며 서툰 필법을 보여주는 예가 많지만, 로댕의 생각이 어떻게 흘러갔는지, 그가 이 프로젝트를 얼마나 중요하게 여겼는지를 알려준다. 과제는 그를 흥분시키기에 충분했다. 그는 위대한 중세의 전통과 대성당의 세계, 즉 그가 항상 가깝게 느끼면서도 감동의 전율 없이는 들어설 수 없던 중세와의 연계성을 다시 부활시키고자 했다. 책임감을 느낀 그는 인류애를 표현해보기로 마음먹었다. 신앙심 깊은 이들의 비밀을, 당대에 그보다 더 꿰뚫고 있는 자는 없었다.

드바브랭은 로댕의 작업실을 방문하고는, 조각가 선정이 현명했음에 만족했다. 얼마 지나지 않아, 로댕은 그에게 다음과 같은 편지를 보냈다.

제 마음에 드는 좋은 아이디어가 떠올랐습니다. 독창적인 작품이 될 겁니다. 이 주제에 이보다 더 적합하고 창의적인 예는 찾을 수 없을 겁니다. 대개 도시의 기념상은 대동소이하므로…….

14일이 지나자, 그는 첫 번째 소조 모델상을 주조했다는 소식과 세부 계획

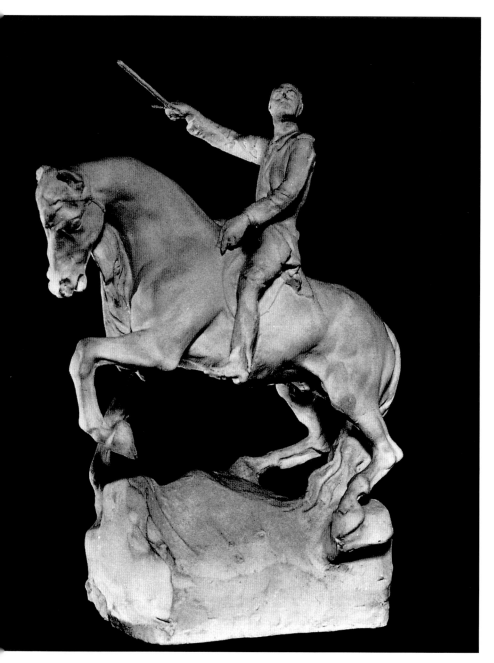

24 〈린치 장군의 기마상〉, 1886

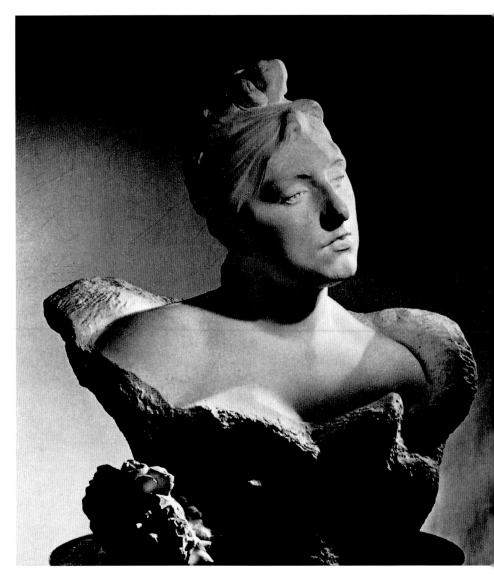

25 〈비쿠냐 부인〉, 1884

을 알려왔다.

건축적으로나 조각적으로나 아이디어는 완벽하고 독창적이라고 생각합니다. 더구나 주제 자체가 영웅적이므로, 구상도 장대해야 합니다. 자신을 희생하는 6명의 인물 군상은 감정에 젖어 있습니다. 기단은 당당해야 하는데, 이는 4두2륜 마차가 아니라 바로 조국애, 자기 희생, 미덕을 지탱하기 위해서입니다. …… 이처럼 기백과 절제를 보여주는 스케치는 해본 적이 드뭅니다. 외스타슈 드 생-피에르만이 위엄 있는 자세로, 친구들과 친척들을 통솔하며 확신을 줍니다. …… 오늘 또 다른 드로잉을 보냅니다. 하지만 개인적으로는 석고 모델에 더 마음이 갑니다. …… 보내드린 것은 아이디어와 배열을 대충 전하기 위한 것입니다. 이는 위대한 인물의 기념비에 관례적으로 사용되는 조각 기법을 익히 알고 있는 나를 일거에 사로잡았습니다.

로댕은 자신의 의견을 강력히 표명했다. 그는 기념비를 6명의 인물상으로 구성하는 독창성을 강조했고, 다른 공공 기념비와 얼마나 다른가를 지적했다. 관례에서 벗어날 때, 미술가 자신이 부딪쳐야 할 장벽을 잘 알고 있었기 때문이다.

작업에 착수하기 전에 그는 자신이 기념할 사건을 기록한 프루아사르의 글을 주의깊게 읽었다. 정복자에게 목숨을 바치기 위해 나서는 희생자 군상의 모습이 마음속에 굳게 자리잡은 채 떠나지 않았다.

당혹스런 일이 일어났다. 시의회 의원들은 조각상 한 점을 원했다. 한 점의 상이란 곧 하나의 인물상을 말했다. 석조나 청동 단독상에, 필요하다면 우의적인 상을 덧붙이고 대좌에는 설화적인 저부조로 장식한 그런 상이었다. 로댕이 제안한 바는 한 명이 아닌 여섯 명의 인물상이었다. 의원들은 아이디어의 장점은 논하지 않고, 로댕이 예상했던 대로, 상이 이처럼 뒤섞여 있는 것은 진정한 기념비가 아니라고만 주장했다.

여태까지는 인질들의 영웅적 행위를 외스타슈 드 생-피에르 한 인물로 상징화하자는 계획이 나왔었다. 그는 6명 가운데 가장 부유했고, 희생의 가치를 설득하여 다른 이들에게 영향을 미쳤던 인물이다. 이전에 기념비에 대해 자문을 해준 뛰어난 조각가들도 상징적인 단독상 외에는 생각해내지 못했다.

위원회는 처음부터 유보적 태도를 보였다. 하지만 두 동창생, 즉 런던에서 온 친구 르그로와 칼레 출신의 유명 화가 장-샤를 카쟁은 로댕을 지지했다. 시

장은 로댕에게 칼레에 와서 위원회에 계획안을 제출하라고 요청했다.

로댕은 이를 따랐지만, 단호하게 행동했다. 그를 만난 사람들은 타협을 거부하고 확신에 차 있는 그의 모습에 깊은 인상을 받았고, 그는 승리를 거둔 듯했다.

새로이 대형 모형을 제출해야 했다. 로댕은 35,000프랑 정도의 비용을 청구했다.

비싼 것이 아닙니다. 주물 공장은 최소한 12,000프랑 내지 15,000프랑을 청구할 것이고, 경석으로 대좌를 만들기 위해 5,000프랑이 들고······.

위원회는 비용을 문제삼지는 않았지만, 기념비의 기본 디자인에 대해 다시 거론했다.

우리가 보여주고자 한 위대한 선조의 모습은 이런 것이 아니다. 의기소침한 태도는 우리의 신념에 어긋난다. ······ 군상은 좀더 기품이 있어야 한다. 조각가는 여섯 인물을 지탱하는 지면에 다양한 변화를 주고, 여섯 인물의 신장을 달리하여 무미건조하고 단조로운 윤곽을 깨뜨릴 수 있을 것이다. ······ 우리가 보기에 외스타슈 드 생-피에르가 입은 풍성하게 주름진 옷은 역사적으로 기록된 가벼운 복장과 일치하지 않는다. 우리는 로댕 씨에게 인물 각각의 포즈와 군상 전체의 실루엣을 정정하라고 강력히 주장하지 않을 수 없다.

비판에 몰린 조각가는 장문의 편지로 항변했다. 이는 혼란스럽긴 하지만 설득력 있는 선언문 같았다. 그는 위원회 구성원이 아니라, 이들이 무의식적으로 옹호한 잘못된 원칙을 문제삼았다. 이들은 수정을 요구함으로써 작품이 '무기력'해진다는 것을 알지 못했다. 로댕의 관점에서는 절대불가결한 작업이자 상당한 노동력이 들어가는 누드 습작에 이미 착수했다는 것도 간과했다.

파리에서 본인은 에콜의 조각 양식에 맞서 싸우고 있지만, 지옥의 문은 원하는 대로 자유로이 작업하고 있습니다. 생-피에르도 제게 맡겨주시면 좋겠습니다.

장-폴 로랑이 설득하여, 드바브랭 시장은 쉽지 않은 이 안을 결국 받아들이

기로 했다.

　로댕은 보지라르대로의 작업실에서 작업에 몰두했고, 동시에 데포 데 마르브르에서는 〈지옥의 문〉 모형 제작을 진행했다. 실제로 파리 예술계에서 논쟁과 관심의 대상이 된 것은 후자였다. 매주 토요일, 작업실로 조각가를 방문한 사람들은 실물 크기의 〈지옥의 문〉 틀 아래에 흩어져 있는 수많은 모형을 보았다. 상당수가 형태를 갖추지 않은 덩어리였지만, 눈길을 사로잡는 역동성과 생명력이 충만했다.

　한편 보지라르대로에서 로댕은 〈시민〉을 위한 누드상을 끊임없이 수정하고 포기하고 다시 손에 잡기를 반복하며, 악전고투했다. 전체 군상의 모형 연작(현재 브리앙 별장에 전시되어 있다)은 여섯 인물을 배치하는 데 그가 상당히 고심했음을 보여준다. 그의 초기 습작은 의미나 통일성이 결여되어 있었다. 성공은 태도와 표정을 수없이 변화시키는 긴 실험 끝에 찾아왔다. 인물상의 실제 제작은 한 단계씩 점진적으로 진행되었다. 계약상 상의 높이는 최소 2미터로 규정되어 있었다.

　주문의 이행 시기는 1년이 지났으나, 기념비의 진행은 오리무중이었다. 프로젝트에 대해 모든 책임을 맡은 칼레 시장은 점점 불안해졌다. 로댕의 설명도 그를 안심시키지는 못했다.

　　일은 느리게 진행되고 있지만 그 내용은 충실합니다. 〈시민〉 중 한 점을 브뤼셀로 보냈는데, 그곳에서 대성공을 거두었습니다. 만국박람회에 출품할까 합니다. 하지만 기념상 전체가 준비되려면 올해 말은 되어야 합니다. 요즘의 기념상은 시간이 충분치 않아 예외 없이 형편없습니다. 많은 사람들이 실물에서 형을 뜹니다만, 이는 사진으로 예술품을 대체하는 것과 같습니다. 신속할지 모르나, 예술은 아닙니다. 제게 충분한 시간을 주실 것을 기대합니다.

　문제를 일으킨 다음 당사자는 시 당국이었다. 시의 재정 상태가 좋지 않았던 것이다(조각가는 약간의 대금을 받았을 뿐이었다). 석고 군상을 완성한 로댕은 상황이 좀더 좋아질 때까지 생자크가에 빌려둔 마구간에 이를 넣어두었다. 상은 7년간 이곳에 있게 된다. 1889년 전시되었을 때, 〈칼레의 시민〉은 일대 센세이션을 일으켰고, 로댕을 적대시하던 이들조차 그를 찾아와 축하해주었다. 비

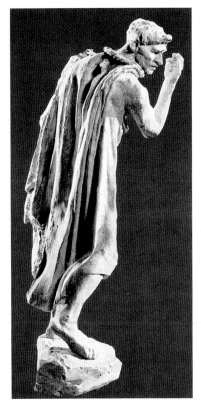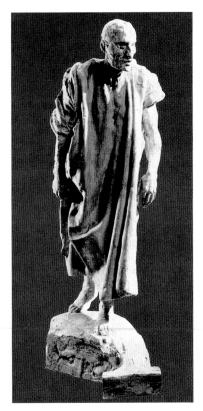

26 〈칼레의 시민의 습작〉, 1886-1888

판도 다소 있었지만, 대체로 놀라움을 금치 못하며 찬사를 보냈다. 칼레 시는 복권을 발행했으나 결과는 신통치 않았다. 예술부는 로댕 친구들의 압력으로 5,350프랑의 보조금을 지불했다.

기념비 계획이 처음 세워진 지 10년 후인 1895년, 마침내 제막식이 거행되었다. 정부에서는 식민지부 장관인 쇼탕이 참석했다. 예술부 감사관 로제 마르크스는 푸앙카레의 대리로 나와 감동적인 연설을 했다.

하지만 로댕의 승리는 완전한 것이 아니었다. 그의 원래 계획은 높은 탑문 위에 군상을 세워 하늘을 배경으로 한 실루엣을 보여주는 것이었지만, 강한 반대에 부딪혀 이 구상을 포기해야 했다. 그러자 그는 역으로, 기념물을 도시 중심부 낮은 기단 위에 세워, 보행자와 거의 같은 높이로 두자는 안을 내놓았다.

　칼레 시 의원들은 어리석은 제안이라 생각하여, 역시 거부했다. 이들은 관례적인 높이의 기단으로 결정했고, 빈약하고 불필요한 난간으로 둘러쌌다.

　이상하게도, 신속한 작업으로 모두를 놀라게 했던 미술가의 구상은 너무나 더디게 인정받았다. 29년 후인 1924년에 이르러서야, 〈칼레의 시민〉은 아름 광장으로 옮겨져 오가는 시민들 속에 지면 높이로 세워졌다. 마침내 로댕의 바람이 이루어진 것이다.[12]

　예술가는 어떻게 단순한 사건 전달을 넘어, 그 불멸의 힘이 고대 희극에 필적하는 비극적 장중함을 띠는 장관을 창조했을까? 그는 처음에 여섯 인물을 긴밀히, 그러나 다소 복잡하게 한데 모으고 각자를 자부심 강한 인물로 영웅화시켰으나, 잘못되었다는 느낌이 들었다. 시민들은 기질과 성향이 다르고 의지력에

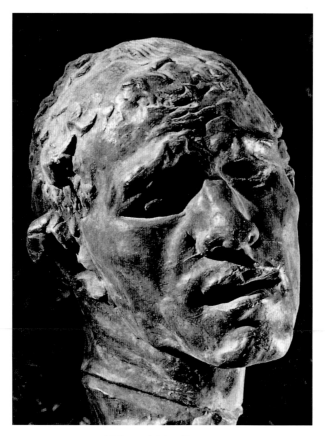

27 〈피에르 드 비상의 습작〉, 1886-1888

도 차이가 있는 개개인이었다. 로댕은 외스타슈 드 생-피에르, 장 데르, 자크와 피에르 드 비상, 그리고 이들의 두 친구가 어떤 인물이었을지 표현하고자 노력했다. 이들의 태도, 용모, 손, 발, 몸 전체가 이들의 개성을 낱낱이 설명해준다. 모델에 관해서는, 조각가의 아들 오귀스트 뵈레 외에 전혀 알 수 없다. 뵈레는 〈열쇠를 갖고 있는 시민 *The Burgher with the Key*〉도 31 의 얼굴을 위해 포즈를 취했다. 로댕의 작품 중에서 상상력이 이토록 중요한 역할을 한 예는 아마 없을 것이다.

　　여섯 인물은 영국 왕의 진영으로 막 출발하려는 듯 보인다. 그곳에서 이들의 운명이 결정지어질 것이다. 모든 것이 이들의 임박한 죽음을 예고한다. 실제

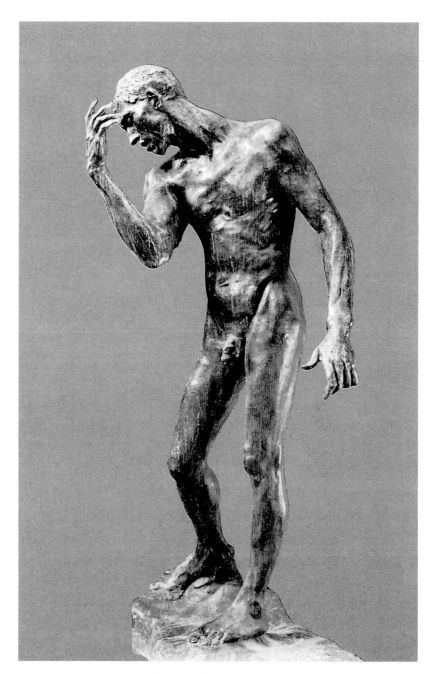

28 〈피에르 드 비상의 누드 습작〉, 1886-1888

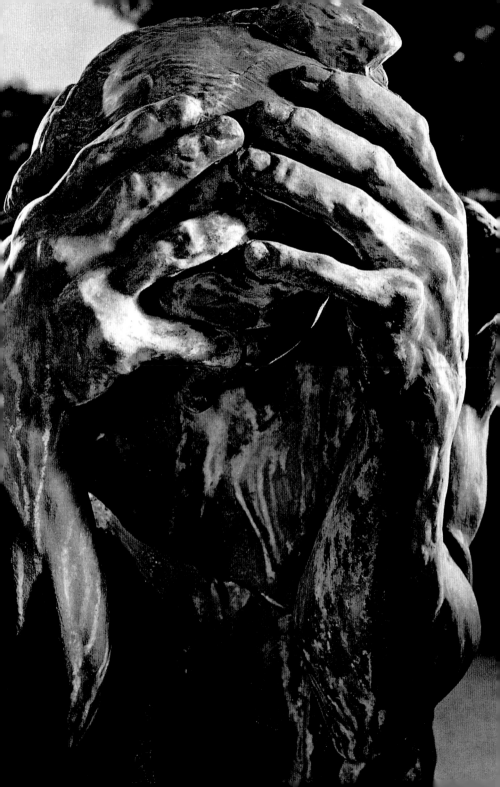

로는 여왕이 눈물을 흘리며 이들의 목숨을 살려줄 것을 청하지만, 이는 암시되지 않는다. 시선은 맨 먼저 중앙의 외스타슈 드 생-피에르를 향하게 된다 도 33. 그는 피곤에 지친 노인으로, 어깨를 축 늘어뜨렸고 커다란 양손을 가졌다. 목에 찬 굴레는 교수형 집행을 위한 것일 수도 있다. 상한 얼굴에서는 피로와 결의, 체념과 용기가 드러나며, 생각에 잠긴 눈은 비가시적인 세계를 향하고 있다. 눈을 반쯤 감고 있고 이마에 주름이 진 피에르 드 비상은 슬픔과 불안을 보여준다 도 27, 28. 또 다른 잘 생긴 한 사람은 청년으로, 갈 길을 멈추고, 도시에게 아니면 슬퍼하는 아내에게 작별 인사를 하려는 듯 돌아선다. 이상하면서도, 본능적인 그럴 듯한 자세다. 반쯤 들어올린 팔과 벌린 손가락은 절망보다는 운명에 복종함을 나타낸다. 거친 지면을 굳건히 밟고 있는 네 번째 인물은 양손에 커다란 도시의 열쇠를 들고 있다. 날카로운 눈, 단단한 턱, 독수리 같은 옆얼굴, 긴장한 몸의 건장한 한 청년은 용기의 화신인 듯하다. 또 다른 젊은 남성은 음울한 행렬 맨 뒤에서 손으로 머리를 감싼 채 다가올 죽음을 두려워한다 도 29.

"우리가 보여주고자 한 위대한 선조의 모습은 이런 식이 아니다"라고 위원회는 선언했다.

인물을 배치하면서, 로댕은 피라미드형 구성을 피했다. 그는 인물들을 고립시키고 불규칙한 두 그룹으로 나누면서도 신장은 동일하게 유지했다. 사실 감상자는 어느 각도에서도 상 전체를 조망할 수 없지만, 로댕은 그 이상의 것을 이루어냈다. 그는 인물들을 보이지 않는 결속력으로 결합했다. 조형적 힘에서 유래된 이 결속력은 공간 전체에 생기를 불어넣었다.

"조각가는…… 여섯 인물의 신장을 달리하여 무미건조하고 단조로운 윤곽을 깨뜨릴 수 있을 것이다"라고 위원회가 의견을 냈다.

군상의 통일감은 두꺼운 겉옷의 깊은 수직 주름에 의해 확고해지고, 그 주름의 골을 통해 다리의 근육이 부분부분 드러난다.

위원회는 또한 "풍성하게 주름진 옷은 역사적으로 기록된 외스타슈 드 생-피에르의 가벼운 복장과 일치하지 않는다"라고 지적했다.

로댕은 잘못으로 지적된 모든 세부를 수정했다. 하지만 이는 로댕도 중요한 요소로 여기고 수정할 필요가 있었던 부분이었다. 그는 피안을 향한 내면의 마음 상태를 전하기 위해 격렬한 동작과 과장된 수사법을 피했다.

사람들은 이 예술을 중세 석공장인 즉, 슬뤼테르나 십자가에 못박힌 그리스

29 〈칼레의 시민〉의 세부, 1886-1888

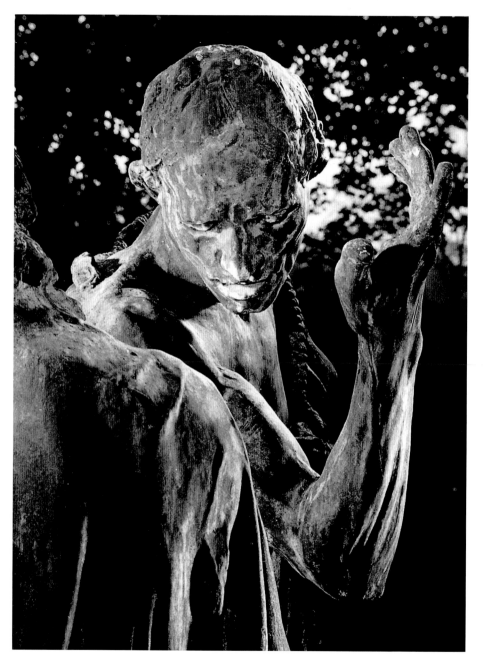

30 〈칼레의 시민〉의 세부, 1886-1888

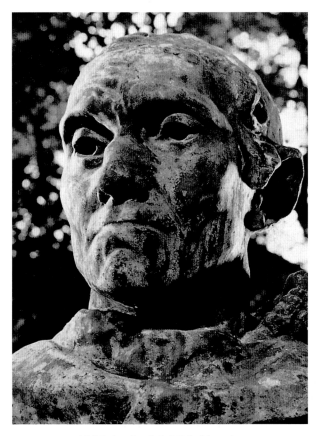

31 〈열쇠를 갖고 있는 시민〉의 두상 세부, 1886-1888

도를 묘사한 조각가들의 예술에 비교하려 들었다. 하지만 잘못된 해석이다. 이는 전적으로 새로운, 로댕만의 작품이다. 그리스도를 중심으로 부수적인 인물들이 모여 있는 '최후의 만찬', '십자가에서 내려지는 그리스도', '매장'의 구성과 달리, 여기에는 초점이 되는 인물이 없다. 이 비참한 인질들은 고뇌하는 인간이며 보이지 않는 힘에 의해 이끌린다. 이들에게 동기를 부여하고 복종을 명하는 힘은 바로 시민정신이다.

귀스타브 제프루아는 "로댕은 그의 주제를 변형, 확대했다"라고 적고 있다.

그의 예술이 이보다 완벽한 적은 없었다. 작품에 임하는 그의 접근법은 지극히 고통

32 〈벨기에 풍경〉, 1915

스러운 것이었다. 그는 옷주름의 배치를 생각하기 전에 누드를 먼저 조각해, 의복 아래의 골격, 신경 조직, 그리고 살과 피로 이루어진 생명체 고유의 여러 생물적 기관을 보강했다. 그는 목적에 불가결한 특징을 작품에 새겨 넣었다. 이를 마치고 나서, 늘 그랬듯이, 영구불변의 표현의 창조로, 상징과 종합으로 나아갔다.

미르보의 경우는 당대의 조각가가 받을 수 있는 최고의 찬사를 보냈다.

그의 천재성은 우리에게 불후의 걸작을 보여주었다는 데 있는 것이 아니라, 조각가로서 진정한 조각을 제작하여 우리가 잊고 있던 뛰어난 예술을 재발견하도록 한 데 있다.

로댕은 분명 작업에 온 힘을 기울였다. 조각가 중에는 수개월 또는 수년간 작품을 멈추었다가 다시 손대는 이가 많았다. 데스피오(Charles Despiau)의 경우가 그러한데, 그는 죽음을 맞기까지 15년간 거의 매일 〈아폴론 *Apollo*〉을 세심

히 다듬어갔다. 화가들도 예외는 아니다. 완벽주의자인 보나르의 경우는 20년간 그림들을 다시 손보거나 거의 전면적으로 재작업을 하곤 했다.

로댕의 작업실이 여럿인 것을 기벽으로 또는 사치와 허영의 표시로 여기는 이도 있었다. 사실 그에게는 무엇보다도 작업실이 필수품이었다. 산적한 준비 스케치, 기념비 프로젝트의 실물 크기 모형, 조각상 주물과 그 단편들 등은 작업 의 진척에 비례하여, 혼잡함을 야기시켰다.

이미 말했듯이, 로댕은 〈칼레의 시민〉과 초대작(超大作) 〈지옥의 문〉을 동 시에 진행시켰다. 하지만 심리적 드라마를 제작하는 힘든 시간 속에서도 그는 전적으로 다른 영감의 계시를 받아, 소품이지만 매우 감각적인 작품인 〈영원한 봄 *Eternal Spring*〉도 34, 35, 〈다프니스와 리세니온 *Daphnis and Lycenium*〉, 〈포 모나 *Pomona*〉, 〈프시케 *Psyche*〉도 36, 〈입맞춤 *The Kiss*〉도 78, 79을 제작했다. 유명하고 인기 높은 〈입맞춤〉은 육체적인 사랑을 부드럽고 찬연하게 전하는데, 오늘날 그 사진은 성(性)에 관한 책의 삽화로 사용되어, 책에 위대한 예술적 권 위를 부여하는 역할을 하고 있다. 같은 해인 1886년, 그는 빅토르 위고 기념비를 의뢰받았다. 이는 전해에 시인의 장례식이 거행된 팡테옹에 세워질 예정이었다. 위고는 문학적인 천재성과 정치적인 위업으로 반(半)은 신격화된 위치에 있었 고, 대중적으로나 공적으로나 전례 없는 명성을 누렸다. 그를 불멸화하는 데 로 댕보다 적격자는 없는 듯했다. 그는 위고를 숭배했을 뿐 아니라 매우 뛰어난 흉 상도 막 제작한 터였다. 더구나 작가의 격정적 언어는 조각가의 작품 속에서 무 한히 공명했다.

이러한 일에 선택된 것은 분명한 영예였다. 빅토르 위고에게 바치는 작품은 그의 천재성에 버금가는 조각가에게 맡겨질 수밖에 없었다. 공화정의 어용 작가 달루도 이 영예를 다투어, 결국 로댕과의 사이가 틀어지게 된다. 달루는 야심찬 모델을 제출했는데, 위고의 다채로운 작품 세계를 표현하려는 의도에서 뒤얽힌 우의상을 옆에 세웠다. 예술위원회는 달루의 디자인에 강한 거부감을 보였고, 모델은 재고의 여지없이 거절되었다.

로댕은 다른 작업은 제쳐두고 지체없이 이 새로운 프로젝트에 몰두했다. 위 고의 저서에 의해 머릿속에 떠오른 그림들은 지극히 강렬하여, 조각적 언어로 표현할 하나의 형식을 찾는 데 상당한 곤란을 겪었다. 구상된 습작 12점 정도가 쌓였다도 38, 50, 83. 그는 압도당하는 느낌이 들었고, 필요한 생략과 종합을 해나

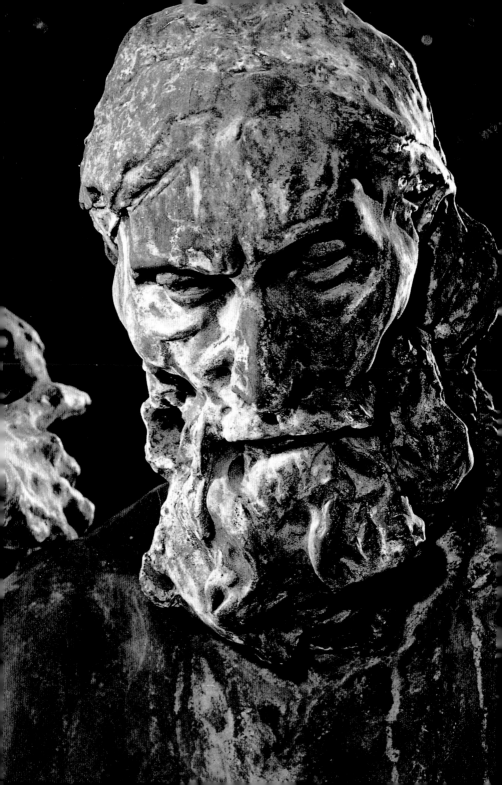

갈 수 없었다. 『세기의 전설 *La Légende des siècles*』의 저자이자 시성(詩聖)인 위고는 누드로 표현되어야 했다. 여기에는 이론의 여지가 없었다. 로댕은 추방된 위고가 바위에 기댄 채 보이지 않는 바다를 바라보고 있고, 한 무리의 뮤즈가 올림포스에서 내려와 그의 서정적 음악을 연주하는 모습을 묘사했다.

로댕은 이러한 우의적 형태에 어울리는 사람이 아니었다. 그의 뮤즈들은 여전히 억센 여성이었고, 연필과 점토로 수많은 실험을 했음에도 불구하고 적절히 배치되지 않았다. 결국 이들은 〈비극의 뮤즈 *The Muse of Tragedy*〉와 〈내면의 소리 *The Inner Voice*〉(현재는 '명상 *Meditation*' 으로 불린다)도 64 두 점으로 나뉘었는데, 두 점 다 놀랄 정도로 표현적이지만 기념상의 리듬에 완벽하게 통합되지는 않았다.

생전의 위고를 만났던 예술부 의원들은 실오라기 하나 걸치지 않은 노인상을 보고 경악했다. 미라보 상(물론 입상이었다)에 대응되는 작품으로 의도된 위고 상이 어째서 좌상인가? 로댕은 이 작품이 야외 기념상이 아니라는 사실을 잊고 있었다. 세속화된 교회이긴 해도, 전체 장식상의 일정한 규칙과 제약은 따라야 했다. 디자인은 만장일치로 거부되었다.

조각가의 실망은 컸지만, 그에게는 자신을 사로잡는 또 다른 작업이 있었다. 그의 마음에 떠오른 모든 비전은 언젠가 완벽하게 표현될 것이고 〈지옥의 문〉에서 제자리를 차지할 것이었다.

로댕의 친구인 낭시 출신의 비평가 로제 마르크스는 로렌 주(州)의 수도에서 클로드 로랭(Claude Lorrain)의 기념비를 건립하기 위해 공모전이 열린다는 소식을 알려주었다. 클로드는 로마에서 생애 대부분을 보냈고 화풍도 이탈리아적이지만, 출생지가 보주의 샤르므 근처였으므로 동향인들은 그의 명성을 기리고자 했다.

로댕은 순식간에 아이디어가 떠올랐다. 그는 데부아의 작업실에 가서, 모자도 벗지 않은 채 점토를 잡고는 작업을 시작했다. 45분 정도가 지나 2피트 높이로 대강 모델이 완성되자, 그는 동료에게 두 배 크기로 제작하도록 했다. 한 손에 팔레트를 든 클로드는 가벼운 발걸음으로, 소재로 택할 풍경을 향하고 있다. 표정은 섬세하고 지적이다. 기단의 굴곡은 스타니슬라스 궁전의 양식과 조화시키기 위해서이며, 위쪽 대좌에는 빛으로 돌진하는 듯한 아폴론의 말들이 부조로 조각되어 있다도 39.

33 〈칼레의 시민〉의 세부, 1886-1888

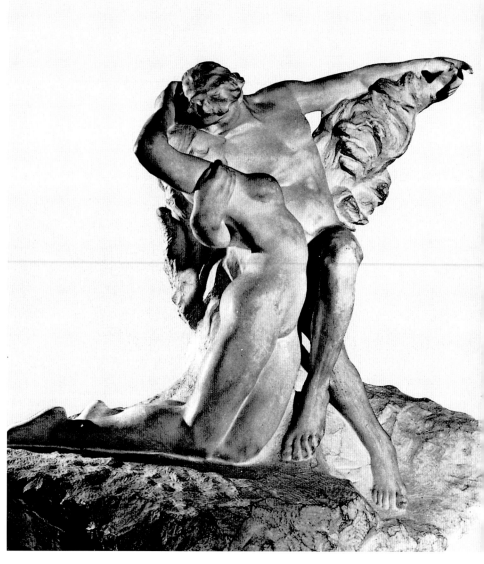

34 〈영원한 봄〉, 1884

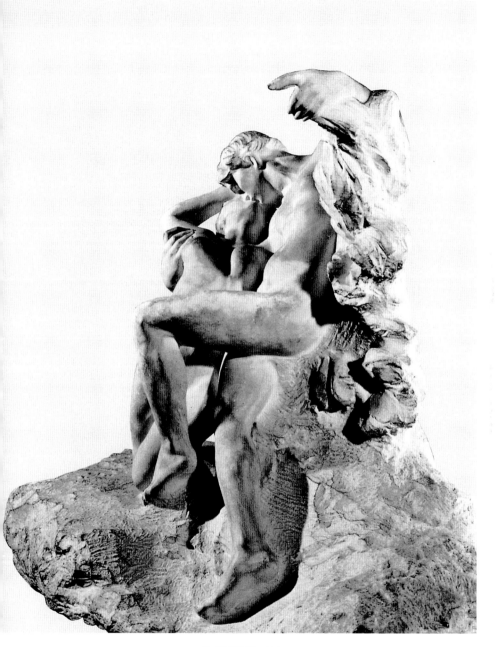

35 〈영원한 봄〉, 1884

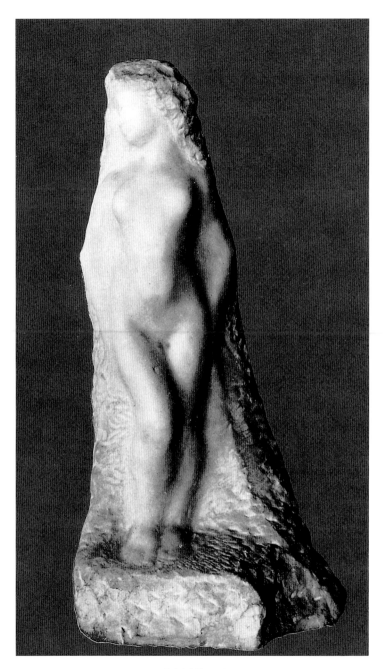

36 〈프시케〉, 1886

37 〈빅토르 위고의 3/4 측면 초상〉, 1885년경

작품의 부분부분에서는 뛰어난 재능이 엿보이지만, 전체적으로는 실패작이었다. 위원회에서 '서툴다'고 평한 아폴론의 말은 다시 손질해야 했다. 하지만 상황은 달라지지 않았다. 머스켓 총병(銃兵)의 부츠를 신고, 신장과 비례가 안 맞는 높은 기단에 올라선 화가는 사극(史劇)의 왜소한 난민 같은 인상을 주었다. 간단히 말해, 무엇 하나 스케일에 맞지 않았다.

디자인은 단 두 표 때문에 거부되었다. 위에 언급된 단점 때문이 아니라 19세기 조각 관례와 관련된 이유 때문이었다. 하지만 로제 마르크스는 낭시에서 든든한 아군을 찾아냈다. 바로, 색유리 작품으로 당시 관심을 불러모으고 있던 아르누보의 개척자 갈레였다.

기념상은 페피니에르 공원의 넓은 잔디밭에 세워져 있는데, 이곳에서는 상의 특징을 제대로 감상할 수 없다. 조각가 자신도 이 상에 만족하지 않았다. 그는 자신의 역량을 충분히 알고 있었으며, 다른 미술가들과 달리 자기 비판 능력도 있었다. 그는 서투르다고 생각되는 작품은 내버리거나 부수었다. 클로드 로랭 상이 청동으로 주조되지 않았다면, 그리고 그의 소유로 남아 있었다면, 아마 이와 같은 운명에 처했을 것이다.

1889년 모네는 마네의 〈올랭피아 Olympia〉를 국가에 기증하기 위해 기부금을 모았다. 주지하다시피, 이 그림은 전해의 살롱전에서 비난과 질책을 받아 악명이 높았던 그림이었다. 로댕은 르누아르, 피사로, 퓌비 드 샤반(Pierre Puvis de Chavannes), 드가, 팡탱-라투르, 툴루즈-로트레크 등과 함께 기부했다. 조각가들은 거의 동참하지 않았다. 로댕의 경우는 모네의 우정어린 호소 때문이 아니라 반(反)아카데미의 결속을 표명하기 위해서였다. 모금액은 20,000프랑에 달했는데, 그가 낸 금액은 25프랑이었다. 그는 자신의 이름을 명단에 올리는 것이 목적이며 돈을 더 낼 여유가 없다고 해명했다.

경제적인 어려움! 늘 절약하며 살아온 로댕 가족은 앞으로 몇 년간 더 경제적 어려움을 겪어야 했다. 로댕의 수입은 작업실 임대료, 주조공과 조수의 급여(그는 언제나 최고 수준의 장인을 고용했다), 재료 구입비(그의 대리석은 항상 고급품이었다)에 들어갔다. 그는 조각에만 전념했고, 마음을 분산시킬 다른 대상을 알지 못했으며 그럴 마음도 없었다. 카페에서 잡담을 나누는 일도 없었다. 마침내 성공이 찾아왔을 때, 그는 분명 세속적 유희에 관심을 보였지만 이를 직업상 필요한 부수적인 것으로 간주했다.

38 〈빅토르 위고 기념비의 습작〉, 1886–1890

조각가는 작품 판매에 있어서 화가보다 더 어려움을 겪었다. 이들은 고객을 직접 찾아야 했다. 오늘날에도 고객은 정부나 공공단체가 거의 유일한데, 이러한 경향은 19세기 말에도 예외가 아니었다. 화가와 달리, 조각가에게는 관심을 보이는 화상도 없었다. 로댕은 인상주의자들과 마찬가지로 자유를 위해 투쟁했지만, 자비로 전시회(멀리 미국에서까지)를 열면서 대가를 바라지 않았던 뒤랑-뤼엘과 같은 열렬한 포교자의 도움은 얻지 못했다. 로댕은 판로를 찾기 위해 자기 자신과 친구에게 의존해야 했다.

로댕과 모네는 이틀 간격으로 태어났다. 둘 다 신분이 낮았고, 노력에 따른 보상 없이 가난을 견뎌야 했다. 하지만 로댕이 말 없이 감수하며 자신의 길을 걸어간 반면, 모네는 성을 내면서도 자신의 기본 성향인 쾌활함을 잃지 않고 좌절을 넘어섰다. 기질은 이처럼 상이했지만, 예술에 대한 열정과 타협에 대한 반발은 똑같았다. 두 사람의 우정은 그 무엇에도 방해받지 않았다.

당시 혁명의 선풍을 일으킨 대부분의 미술가는 중산층이거나, 마네와 드가처럼 중상층 출신이었다(앙리 드 툴루즈-로트레크의 경우는 귀족 계급이다). 장학금으로 수업을 계속한 모네는 르누아르와 같은 출신이었고, 로댕은 모네와 기질이 달랐지만 깊은 연대감을 느꼈다.

모네는 1883년 지베르니로 이사했다. 로댕이 르누아르를 만난 것은 이곳에서였

39 〈클로드 로랭 기념비〉, 1889

90

다. 라 로슈귀용의 작은 집에 살던 르누아르는 모네에게 들르곤 했다. 차분하고 과묵한 르누아르는 작은 눈을 짓궂게 빛내며 가끔씩 침묵을 깨고 재담을 늘어놓았다. 모네를 무척 찬양하여 책도 헌정한 바 있는 클레망소(Georges Clemenceau)는 정치적 소동에서 벗어나고 싶을 때면, 색채의 향연과 이를 창조하는 순수한 사람들 틈에서 휴식을 취했다. 어느 날 세잔이 지베르니를 방문했다. 수줍음에 몸이 굳은 세잔은 제프루아에게 털어놓았다.

"로댕 씨는 자만에 찬 사람이 아니더군요. 나와 악수를 했습니다. 명성을 한몸에 받는 사람인데."

1889년 로댕과 모네의 합동 전시회가 파리에서 가장 멋진 조르주 프티 화랑에서 열려, 세상의 주목을 끌었다. 고위급 인사와 사교계 인사가 전시회를 방문했으나, 이번에는 코웃음치지 않았다. 로댕은 〈칼레의 시민〉을 중심으로 36점의 작품을 선보였고, 관람객에게 깊은 인상을 남겼다. 70점의 그림을 선보인 모네는 대중적으로 인정을 받은 최초의 인상주의자가 되었다.

도록의 서문은 유명한 미르보와 제프루아가 맡았다. 『레코 드 파리 *L'écho de Paris*』지에 실린 전시평에서 미르보는 다음과 같이 적었다.

다름 아닌 바로 이 두 사람이 금세기에 두 예술, 즉 회화와 조각을 가장 멋지게 결정적으로 구현했다.

모네와 로댕의 유사점을 강조하지 않더라도, 우리는 로댕이 정신적으로 인상주의에 속한다고 말할 수 있다. 그는 무엇보다도 빛을 포착하고자 했기 때문이다. 인상주의자는 자연광을 색채 요소로 분해하여 재구성하려고 시도했고, 로댕은 면을 분해하여 같은 결과에 도달하고자 노력했다. 그는 해부학적 정확성보다는, 빛의 진동을 포착하기 위한 요철의 미묘한 배치에 전념했다. 〈청동시대〉의 누드 인물상에 가볍게 흐르는 기복에서 예고된 바는 훨씬 큰 강도와 폭으로 〈발자크 *Balzac*〉도 *95, 96*에서 되풀이된다. 각각의 조각은 그 생명력을 빛의 광휘에 의지한다. 이는 바로 로댕의 작품이 야외 전시에서 보다 돋보이는 이유이다. 사실 이 조각가는 작품이 악천후 속에서 어떻게 반응하는지 보고 싶어했다.

이탈리아 조각가 메다르도 로소는 인상주의의 발견을 조각으로 번역하고자 시도한 몇 안 되는 인물 중 하나였다. 로댕은 그의 작품에 상당한 관심을 보였

고, 사람들이 로소의 파리 살롱전 출품을 막으려 하자 심사위원장을 사임하겠다
고 위협했다. 로댕이 이 이탈리아 조각가를 표절했다는 악의에 찬 비난을 하는
사람도 있었다. 하지만 로소는 최상의 각도에서 자신의 인상을 나타내고자 노력
했다(그의 조각을 촬영한 사진은 회화와 비슷하므로, 분명히 알 수 있다). 로댕
이 달성한 것은 사실 그 반대였다.

요약하면, 인상주의든 아니든 이론을 따르는 것은 로댕의 성향이 아니었다.
새로운 생명력으로 타오르는 생생한 예술로 그를 인도한 것은 고유한 기질의 자
발적인 표현이었다.

"나는 천천히 작업한다"

위대한 예술가는 창작 활동을 어느 정도 신비로 감싸려고 한다. 겸양에서든, 보통 사람들 위에 또는 이들과 동떨어져 있고 싶은 바람에서든, 이들은 초자연적인 영감에 의해 재능이 흘러나온다는 믿음을 소중히 여긴다. 하지만 로댕은 다르다. 그는 조각 기술을 늘 새롭게 개발하면서, 작업 방식을 매우 간단하게 설명했다. 작품이 통상적 개념을 넘어서는 경우에도, 이를 완성하는 과정이나 제작을 가능하게 하는 조건에는 난해하거나 이해 못 할 것은 없다고 주장하는 듯하다.

로댕의 찬미자들이 기록한 어록을 보면, 그는 극히 단순하게 자신의 생각을 전하고 있다. 그는 장황한 언어를 사용한 적이 없었고 모호한 암시를 즐기지도 않았다. 특별히 위대하다고 생각되면 상상의 비약으로 이를 장식하려는 것이 모든 사상 분야의 통례이지만, 그가 상상의 비약에 호소하는 일은 일절 없었다. 로댕의 말을 믿는다면, 그의 숭고한 걸작은 다름 아닌 잘 이해된 공식과 조각가의 실질적인 기술에서 비롯된 것이었다. 모든 것이 그에게는 상식적이고 일상적이었으며, 따라서 모든 것이 간단명료해 보였다.

그가 산문적으로 기술한 방법을 살펴보자. 수정되어 발아한 배아(胚芽)에서 마지막 마무리에 이르는 창조 단계를 추적해보자. 벽의 축조를 설명하는 벽돌공처럼 솔직하게, 로댕은 그 과정을 모두 상세히 설명했다.

로댕은 요설가(饒舌家)가 아니었다. 그의 의견은 들은 사람들에 의해 다듬어지고 다른 식으로 설명되었다. 어록에 중요성이 있다면, 이는 전례 없는 자리에 선 대가의 사상을 전해주기 때문이며, 그의 방식이 걸작을 탄생시켰음을 우리가 알고 있기 때문이다. 작가에게서 분리된다면, 이러한 방식이 어떤 결과를 낳을지는 물론 또 다른 문제다.

그는 소묘 중에서 '진실'한 것을 하나 선택해, 점토로 '심형(心型)' 골격을 만들어 단단히 건조시켰다. 이 기본틀에 점토로 살붙임을 하고, 작업 후에는 늘 세심하게 습기를 유지시켰다. 작은 점토덩이를 주무르는 로댕을 본 사람들은 그 기교와 속도에 놀랐는데, 이러한 작업은 그에게 큰 즐거움이었다. 그는 표면에

생기를 부여하고, 생명의 반향을 연출할, 빛과 음영의 상호 작용을 구사하는 일도 매우 즐겼다. 그에게 예비 습작은 조각의 본질인 운동에 대한 탐구였다. 최종적인 표현은 모델링에서 얻었다. 그의 견해에 따르면, 운동과 모델링은 걸작의 혼과 피였다. 종교관에 대해 질문을 받자, 그는 자신이 신을 믿는 것은 신이 모델링을 창조했기 때문이라고 답했다.

로댕은 확대하는 방법을 이용했다. 재빨리 묘사된 스케치는 1/3 크기의 정교한 모형으로 제작되었고, 조수들에 의해 실물 크기로 복제되었다. 그리고 다시 여러 번의 손질 후, 전문가에게 맡겨 마무리 작업을 했다.

"나는 모델을 모방할 뿐이다." 로댕의 이러한 답변은 존재하지도 않는 직업 비법을 찾아내려는 사람들을 당혹스럽게 만들었다. "항상 자연과 접촉하고 항상 모델과 가까워지려고 노력한다." 역시 그가 좋아하던 금언이다. 이는 단순히 끈질긴 질문을 피하기 위한 말은 아니었다.

모델 앞에서, 나는 초상을 제작할 때처럼 진실을 재현한다는 큰 포부를 갖고 작업한다. 나는 자연을 수정하지 않으며, 나 자신을 자연과 통합시킨다. 자연은 나를 인도한다. 나는 모델이 있어야 작업할 수 있다. 인체의 관찰은 자양분이 되고 자극을 준다. 나는 나신(裸身)에 무한한 찬사를 보내며 경배한다. 단도직입적으로 말하건대, 모사할 것이 없을 때엔 아무런 아이디어도 떠오르지 않는다. 하지만 자연이 형태를 보여주는 즉시 나는 표현할 가치가 있는, 심지어 발전시켜 나갈 것을 찾아낸다. 모델에게서 아무 것도 찾을 수 없다는 생각이 드는 때도 있다. 그러다 갑자기 자연의 일부가 스스로를 드러내고 육체의 일부가 모습을 보인다. 이러한 진실의 단편은 진실 전체를 전하며, 일거에 사물의 근본 원칙으로의 비상을 허락한다.[13]

로댕이 모델을 '모사' 하는 방법은 동시대 예술과 전혀 공통점이 없었다. 근대 사진작가들은 자연스러운 표현을 위해 포즈를 취하게 하는 대신 스냅 사진을 선택했는데, 이들과 마찬가지로 로댕도 순간의 살아 있는 움직임을 포착하고자 고심했고, 이례적인 포즈의 모델을 발견하기 위한 여러 방식을 고안했다. 모든 각도와 모든 자세를 스케치한 후, 생생하게 묘사된 수많은 드로잉에서 정보를 선택함으로써, 그는 순간적인 움직임을 포착한 예비 습작에 이르렀다. 그가 단순하다고 말한 바는 사실 극도로 복잡한 것이었다. 기억력 좋은 눈, 타고난 손놀

림, 수년간의 풍부한 경험만이 이처럼 모방할 수 없는 형태를 만들어낼 수 있다. 이러한 형태의 힘은 운동뿐 아니라 정지로 이루어져 있는데, 정지야말로 조각의 완성을 뜻한다. 폴 크셀은 『로댕과의 대화 *Entretiens avec Rodin*』에서 다음과 같이 기술했다.

그의 작업 방식은 평범치 않았다. 작업실에는 남녀 모델 몇몇이 누드로 어슬렁거리거나 쉬고 있었다. 로댕이 모델료를 지불한 것은, 이들에게서 실생활에서처럼 자유롭게 움직이는 누드 이미지를 늘 보기 위해서였다. 그는 모델에게서 눈을 떼지 않았다. 바로 이런 식으로 그는 움직이는 근육에 익숙해졌다. 누드는 당대인에게 예외적이며, 조각가들에게조차 모델링 시간에만 볼 수 있는 광경으로 여겨졌다. 하지만 로댕에게는 일상적인 모습이었다. 고대 그리스인은 체육관에서 원반던지기, 권투, 달리기, 격투기를 연습하는 인체를 주시하며, 인체에 대한 지식을 얻었다. 따라서 그리스 예술가들은 자연히 '누드의 언어'로 말했다. 〈생각하는 사람 *The Thinker*〉의 작가는 눈앞에서 나체로 왔다갔다하는 인간에서 지식을 얻었다. 이런 식으로, 그는 인체의 각 부분에 나타난 감정을 해석할 수 있었다. 일반적으로 얼굴은 영혼의 유일한 거울로 간주되며, 얼굴의 움직임은 내면의 삶이 겉으로 표현된 것으로 본다. 하지만 실제로는 내적 변화를 반영하지 않는 신체 근육이란 없다. 육체의 모든 것이 즐거움이나 절망, 분노나 안심을 전한다. 긴장된 팔이나 이완된 몸은 눈이나 입 못지않게 부드럽게 미소짓는다. 그러나 육체의 모든 분위기를 해석하게 되기까지는 이 귀한 책을 한자한자 읽어나갈 인내와 의향이 필요하다. 고대의 미술가들이 그 문명의 '관례'에 의해 실행할 수 있었던 것을 로댕은 자신의 의지력으로 해나갔다. 그는 눈으로 모델을 따라다니면서, 끈을 집어들려고 구부리는 한 젊은 여성의 유혹적인 부드러움을, 팔을 들어올려 금발을 위로 쓸어올리는 또 다른 여성의 섬세한 우아함을, 걷고 있는 남성의 유연한 활력을 조용히 음미했다. 그리고 마음에 드는 어떤 동작이 '주어지면', 그 포즈를 취하고 있도록 했다. 그는 재빨리 점토를 집어들고는 곧장 모형을 완성했다. 그리고 나서 역시 민첩하게 또 다른 형상을 이와 같은 식으로 만들었다.

로댕의 조각은 동작 중에 있다는 인상을 준다. 그에게는 이 또한 기예에 속했다. 그의 모델들은 능동적이었고, 그의 스케치는 자세의 변화 양상을 포착했

다. 그 자신의 말을 인용하자면, "조각의 각 부분은 연속되는 순간에 묘사된 것이므로, 실제 움직이는 듯한 착각을 준다."

로댕의 작품에는 항상 어느 정도 두드러진 동세가 있음을 주목해야 한다. 절대적 정지와는 거리가 멀다. 그 자신이 말했듯이, 그는 항상 근육의 움직임으로 내면의 감정을 나타내려고 노력했다. 〈청동시대〉에서 〈발자크〉(두 점 다 본질적으로는 정적이다)에 이르기까지, 모델링에 의해 표현된 바, 즉 운동의 암시 또는 내적 감정의 격렬한 움직임을 볼 수 있다. 이러한 경향은 신의 전령인 〈이리스 *Iris*〉도 40와 같은 상에서 훨씬 강력하게 드러난다. 비현실적으로까지 왜곡된 이 상은 공중에 발사된 탄환과도 같다.

로댕은 '프로필' 또는 윤곽선 방식을 사용함으로써 이러한 효과를 얻었다. 그는 이 기법을 신비로 감싸지 않고 상세히 설명했다. 하지만 그는 같은 방식을 사용하려는 사람들에게 친절하게도, 이는 엄밀한 관찰과 솜씨를 요구하므로 뛰어난 소묘가가 아니라면 그만두어야 한다고 충고했다.

나는 형상을 시작할 때 먼저 정면, 뒷면, 그리고 좌우 측면을 본다. 다른 말로 하면, 사방에서 윤곽선을 본다. 그리고 나서 본 그대로 가능한 정확하게 점토로 덩어리를 만든다. 다음에는 중간 면을 작업한다. 이로써 3/4 측면에서 본 프로필이 나온다. 그리고 점토상과 모델을 차례로 돌려가며 비교하고 다듬는다. 인체에서 윤곽은 신체가 끝나는 곳에서 결정되므로, 윤곽을 만드는 것은 신체이다. 나는 뒤쪽에서 빛을 비춰 윤곽이 드러나는 위치에 모델을 자리잡도록 한다. 윤곽을 모사할 때, 나는 조각대와 모델의 대(臺)를 돌리면서 매번 새로운 윤곽선을 본다. 이런 식으로 계속해 가면, 신체를 완전히 한 바퀴 돌게 된다. 나는 다시 시작한다. 윤곽을 점점 더 응집시키고 다듬는다. 인체는 무한한 윤곽을 갖고 있으므로, 할 수 있는 한 여러 번, 필요한 만큼 작업한다. 내가 표현하려고 계획했던 포즈를 모델이 취한 순간 자세히 관찰하여, 그가 보여준 윤곽선을 포착한다. 강조해야 할 점은, 처음에 내가 선택한 포즈로 모델이 항상 돌아와 항상 동일한 윤곽선을 제시하도록 하는 것이다. 조각대를 돌리면, 음영진 부분이 이번에는 밝게 비춰진다. 나는 항상 빛 속에서 작업하므로(적어도 가능한 한 그렇게 하려고 노력한다), 새로운 윤곽선을 뚜렷이 파악할 수 있다. 최대한 정확을 기하기 위해 소조상과 모델을 같은 각도에 두고 빛을 비추면, 모델과 소조상의 윤곽이 동시에 나타나 한눈에 비교할 수 있다. 둘 사이에 상이점을 확인하

40 〈이리스〉, 1890-1891

고, 필요하다면 수정한다. 이처럼 점토상과 동일한 윤곽선을 갖도록 모델을 배치하여 비교하기도 하지만, 조각대를 모델을 따라 돌리는 경우가 더 많다. 사실 나는 캘리퍼스를 사용하기보다는 눈을 통해 완성한다. 윤곽이 잘 그려질 때, 다행히 정확한 경우도 있지만, 윤곽 하나하나를, 그리고 전체적으로 대조해 보아야 자신할 수 있다. 예비 습작에서도 거의 동일한 윤곽선을 얻을 수 있지만, 윤곽 드로잉('드로잉'이란 점토로 묘사된 것을 의미한다)이 치밀해질수록, 윤곽은 더 유사해진다. 윤곽선은 아주 정확하게 묘사되고 정밀하게 관계를 맺지 않으면 서로 집합되지 않기 때문이다. 머리끝부터 발끝까지 위쪽과 아래쪽에서 본 윤곽을 관찰하는 것, 바로 아래쪽

41 〈포옹〉, 1900-1917

42 〈두 명의 누드, 백인 여성과 흑인 여성〉

을 내려다보고 천장 쪽으로 올려다보며 면이 어떻게 펼쳐지는지 살피는 것도 중요
하다. 다른 말로 하면, 인체의 두께를 확인하는 것이다. 두개골을 위에서 내려다보
면 관자놀이, 광대뼈, 코, 턱의 윤곽이 보인다. 두개골의 전체 구조는 아래에서 보면
달걀형이다. 다음으로는 가슴, 견갑골, 엉덩이의 윤곽을 점토상과 비교, 관찰한다.
허벅지의 불룩한 근육을 살피고, 그 아래로 두 다리가 어떻게 땅을 딛고 있는지 관
찰한다. 〈청동시대〉를 제작할 때는 화가들이 대작을 작업할 때 사용하는 사다리를
동원했다. 나는 사다리에 올라서서 모델과 점토상을 단축법상 가능한 일치시켰고,
위에서 윤곽을 관찰했다. 이를 소위 '깊이감 있는 드로잉' 이라 부를 수 있을 것이다.
지금까지 서술한 방법으로는 평평한 것이 나올 수 없기 때문이다. 정확한 순간 면을
개입시켜 정확한 윤곽을 결합하면, 진실한 모델 재현이 가능해진다. 모든 실제 작업

43 〈숨〉

44 〈누운 누드〉

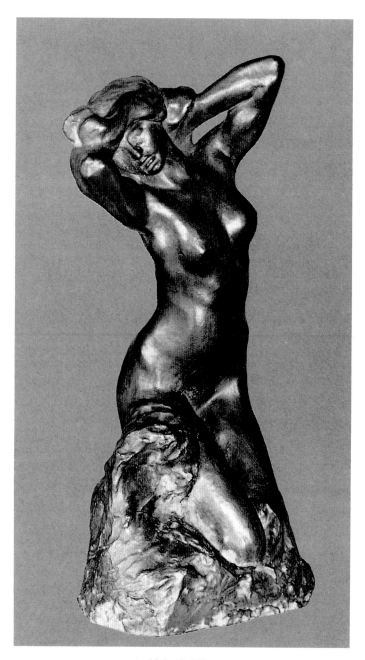

45 〈비너스의 단장〉, 1886

이 그렇듯, 기하학적 방법은 다소 엉성할 수 있지만, 양호한 결과를 가져다준다.[14]

이 구절을 길게 인용한 이유는, 왜 로댕의 조각상이 어느 각도에서나 진실하고 아름다운지, 죽은 면이 조금도 드러나지 않는지, 몸체 모든 부분에서 동일한 강도로 생명감이 약동하는지, 얼굴의 어느 부분 못지 않게 발끝 또한 의미로 가득한지를, 여기에서 이해할 수 있기 때문이다.

우리는 로댕이 석공으로 출발했음을 잊어서는 안 된다. 그는 노력을 집중해 무형의 덩어리에서 마음속의 정확한 이미지를 불러내는 기쁨을 알고 있었다. 모델링은 좀더 쉬웠지만, 인간과 물질 사이의 고투, 원상태로 돌아가지 못하는 깎여진 돌, 생명이 솟아날 무생물 덩어리와 수공 도구 간의 갈등에 비할 수는 없었다. 로댕은 본질적이지 않은 부분은 손대지 않은 채 남겨두어, 이러한 갈등을 강조했다. 그의 흉상(엄밀하게는 흉상이 아니지만 이렇게 부를 수밖에 없다) 중에는 두상만이 유독 섬세하게 처리되고, 두상이 모습을 드러낸 돌 자체는 자연석처럼 가공하지 않은 예도 있다도 47. 특히 〈사색 Thought〉도 46의 힘은 이러한 대립에서 비롯된다. 산 로렌초 묘소를 방문했을 때, 로댕은 일부를 미완성으로 놔두면 다른 부분의 효과가 고양된다는 것을 알게 되었다. 미켈란젤로가 대리석을 미완성으로 둔 것은 완성할 시간이 허락되지 않아서였지만, 로댕의 경우는 의도적이었다. 그의 섬세한 모델링은 이러한 대조에 의해 돋보이며 조각가의 기교를 여실히 증명한다.

기술적 기교가 매우 뛰어났음에도, 로댕은 이 단어를 싫어했다. 그는 많은 조각가들이 기교(적어도 그가 규정한 의미에서)로써 쉽고 당당하게 부당한 성공을 얻고 있다고 보았다. 그들이 본 것은 표면뿐이었고, 그들의 조각은 빈 조개껍데기와 같았다.

기교를 신뢰해서는 안 된다. 일반적으로 '기교'가 의미하는 바는 요령으로, 문제를 극복하는 대신 회피하도록 하고, 그러면서도 이를 극복할 수 있다고 믿게 만든다. 나는 젊은 시절부터 유달리 민첩한 손을 갖고 있었다. 하려고만 하면 빨리 할 수 있지만, 좋은 작품을 제작하기 위해 나는 천천히 작업한다. 성격도 급하지 않다. 나는 좀더 깊이 생각하고 보다 많은 것을 원한다. 예술가는 지식이 있어야 할 뿐 아니라 인내심도 있어야 한다.[15]

"나는 천천히 작업한다"라는 말은 무시해도 상관없을 것이다. 로댕의 창작 리듬은 유별났고, 그의 손은 극도로 민첩했다. 석고, 테라코타, 청동, 대리석 등 수많은 모형들이 바렌가의 미술관, 그 예배당과 정원, 뫼동의 미술관, 각지의 화랑을 채우고 있다. 그리고 거주지를 빈번히 옮기면서 분실된 것, 확인되지 않은 것, 고의로 깨뜨리거나 부순 것 등은 모두 그의 경이로운 작업 속도를 증명해준다.

그렇지만 또 다른 의미에서 그가 '천천히 작업했다'는 것도 사실이다. 그의 기념비는 수많은 습작과 수정을 거치며 연구되어, 약정된 기간 내에 완성된 예가 거의 없었다. 그는 체력도 왕성했으며 그의 삶의 버팀목인 작업에 대한 열정 역시 강했음에도 불구하고, 늘 작업기한을 넘겼다.

해가 가면서 점점 부와 명성을 얻자, 그의 주변에는 뛰어난 조수들이 모여들었다. 제자 중에는 당대의 가장 뛰어난 조각가인 퐁퐁(François Pompon), 마욜(Aristide Maillol), 부르델(Antoine Bourdelle), 데스피오, 알루, 드장, 그리고 마지막으로 로댕을 충실하고 헌신적으로 도운 뤼시앵 슈네그 등이 있다.

로댕은 옷을 입은 착의상(着衣像)을 제작할 때면, 반드시 먼저 일련의 누드 습작을 했다. 그리고 묘사하려고 계획한 인물에 가장 적합한 모델을 고용하는 데는 경비를 아끼지 않았다. 마침내 옷을 입힐 단계가 되면, 석고를 바른 축축한 가운을 누드 위에 입혔다. 〈칼레의 시민〉과 특히 〈발자크〉를 위한 수많은 습작은, 그가 균형과 움직임 그리고 근육 조직의 충실한 재현을 얼마나 중시했는지 말해준다. 우리는 옷주름만 볼 수 있지만, 여기에는 고유의 법칙이 적용되어 있다. 간단히 말해, 모든 구성은 내부(이 단어의 가장 심오한 의미로 사용되었다)에서 외부로 진행되었다. 옷은 인체를 가리는 외피에 불과했다. 로댕은 착의상을 조각하는 데 별로 즐거움을 느끼지 않았음이 분명하며, 기념상에 부과된 지시를 따르는 경우 외에는 제작하지도 않았다. 그의 거의 전 작품이 누드였고, 그에게 충만한 영감을 준 것도 누드였다.

로댕은 자신의 방식을 고수하면서도 발전을 멈추지 않았다. 이미 언급한 대로, 그는 일순간에 도약한 것이 아니며, 반 고흐나 피카소의 경우처럼 시기별 구분도 할 수 없다. 그는 대단한 다작(多作)으로, 천재 작가의 작품이 아니었다면 졸작에 가깝다 할 조각과, 당대로서는 믿기 어려울 정도의 대담한 조각을 같은 해에 선보였다. 하지만 그의 작업은 하나의 중심선을 따라 발전했다. 그는 대상을 극도로 정확하게 재현하는 것으로 시작해, 섬세하고 신중한 기술로 인체 각

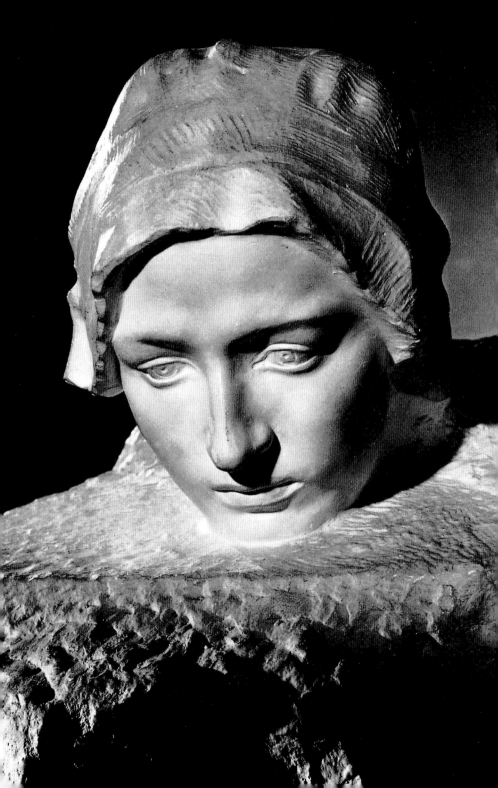

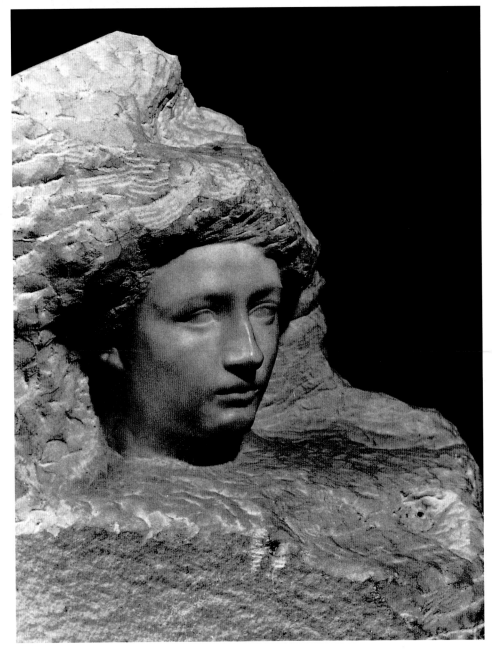

47 〈오로라〉, 1885

부분을 단계별로 모델링했다. 그 다음 각 부분을 과장하거나 왜곡하여, 본질적 운동을 전하거나 그 인상을 강조하는 변형 단계로 넘어갔다. 따라서 그가 지향한 종합 정신은 실물의 재현과는 현격히 멀어지고 이후 현대 미술의 추상성으로 이어지는 결과를 낳았다. 이런 까닭에, 그의 단순화와 조야함을 무지와 무능의 표시로 본 적대자들은 끝까지 그의 이지적인 예술을 이해하지 못했다(이들의 오판은, 매우 기술적으로 모델링되고 '마무리'가 완벽하여 전시 당시 사람들로부터 실물에서 형을 뜬 것이라는 애기를 들었던 〈청동시대〉를 돌이켜보면, 알 수 있다).

〈발자크〉 사건 당시, 모클레르는 이러한 명백한 이원성을 다음과 같이 언급했다.

확신에 차서 자신의 길을 걸으며 엘리트의 존경과 칭찬에 의해 힘을 얻은 로댕 씨는 이 단순하고 낯선 원리에 의해 직접 지배되는 작품들을 선보이는 한편, 초기 방식으로 제작한 대리석 소품 군상(아마추어의 눈에도 전문가의 눈에도 완벽하고 대가답고 세련된 작품)들을 함께 전시하여, 부주의하고 무능하다는 비난에서 벗어났다. 그는 〈발자크〉를 〈입맞춤〉 맞은편에 배치했다. 습작으로 앞서 보였던 〈입맞춤〉은 아름답고 완벽한 대리석 작품으로 모습을 드러냈다. 그의 목적은 대중, 동료 미술가, 비평가에게 신중하게 무언의 교훈을 전하고 자신이 도달한 단계를 보여주는 것이었다. 또한 미술가가 이런 식으로 작업 원리를 일신(一新)한 경우, 연령과 높은 명성으로 볼 때 심오한 동기가 있음을 사람들에게 납득시키고자 했다. 하지만 사람들은 교훈을 이해하지 못했고, 그 결과는 우리 모두 알고 있다.

이는 강자, 즉 전문 기술과 서정성을 겸비한 이의 특권이다. 로댕이 그리스인이나 르네상스 대가처럼 이상적 미를 추구한 인물이든 아니든 간에, 그는 미의 암시 속에서 진정한 매체를 발견했다.

빅토르 위고는 어느 평범한 조각가의 청에 따라 십여 번 포즈를 취한 경험이 있어서, 공식적으로 포즈를 취하지 않는다는 조건하에 로댕의 제안을 받아들였다. 이미 언급했듯이, 뛰어난 위고 흉상은 어느 미술가도 극복하기 힘든 조건 속에서 제작되었다. 하지만 이런 곤란한 상황은 로댕의 일상적인 작업 방식이 옳다는 것을 입증해주었다. 라이너 마리아 릴케(Rainer Maria Rilke)는 포착하기

힘든 모델과 씨름하는 로댕을 묘사하면서 이렇게 기술했다. "집에 있는 동안, 그는 창가에 숨어 노인의 동작과 변하는 표정을 수백 번 관찰하고 기록했다." 일단 준비 드로잉이 끝나자, 갤러리 맨 끝, 회전대에 놓아두었던 점토로 모델링 작업에 들어갔다. 그리고 다른 날에는 책상에 앉아 집필하거나 방문객을 맞는 모델을 좀더 스케치했다도 37.

사실 로댕은 모델을 앞에 두고 조각할 수 있을 때조차 이런 방식으로 진행했다. 단독 누드나 군상은 생생한 움직임이 포착되어, 수많은 습작의 소재가 되었다. 후자는 새로운 드로잉의 토대로서 독자적인 존재 이유를 갖는 경우도 있었다. 그는 훌륭한 조각을 제작하려면 많은 준비 드로잉이 필요하다고 여겼지만, 드로잉 자체도 중시했다. 수천 매의 드로잉 중에서 몇 점을 선택해, 방문객을 맞이하는 방에 눈에 띄게 걸어두기도 했다.

로댕은 스케치를 다음과 같이 예찬했다. 이는 자신의 작품에도 해당된다.

어떻게 스케치에 감탄하지 않을 수 있겠는가. 미술가는 자신이 느낀 감동의 기억, 보았거나 이해한 행동의 기억을 스케치로 기록한다. 그 감동의 충격은 타협이나 과장, 유보 없이 진실되게 묘사된다. 스케치에서는 감각이 전부이고, 색채 효과의 정도도 회화에서처럼 완벽하다. 예술가는 별다른 노력 없이 자신의 사상을 표현하는 데 성공한다. 대강의 암시로도 작품의 정신은 전해진다. 유연성이 있어서, 부정확한 요소는 보는 이가 상상으로 보충할 수 있으며, 따라서 미술가가 추구하는 바를 완성할 수 있다.

초기의 정성들인 누드와 후기에 그가 이해하고 의도한 누드 드로잉은 확연히 구분된다. 아카데미 이론은 수정 과정을 거쳐 얻은 하나의 선으로 대상을 둘러싸, 엄정하고 체계적인 조화를 구현해야 한다고 주장하지만, 로댕은 이를 거부했다. 그는 비할 데 없는 예리한 통찰력으로, 순간의 이미지를 포착하고 운동감을 전했다. 그는 모델에게서 눈을 떼지 않으면서, 신속하게 머뭇거림 없이 두 번 생각지도 않고 연필로 '순간'을 종이에 기록했다.

그의 스케치는 본질적인 동작을 보는 즉시 자동적으로 움직이는 손의 산물인 듯하다. 그는 형태를 얇은 담채(淡彩)로 덮었고, 때로 미세한 그라데이션을 넣거나 시에나 안료를 칠했다. 또한 초크나 더러워진 손가락으로 가볍게 재빨리

48 〈옷을 벗는 누드〉

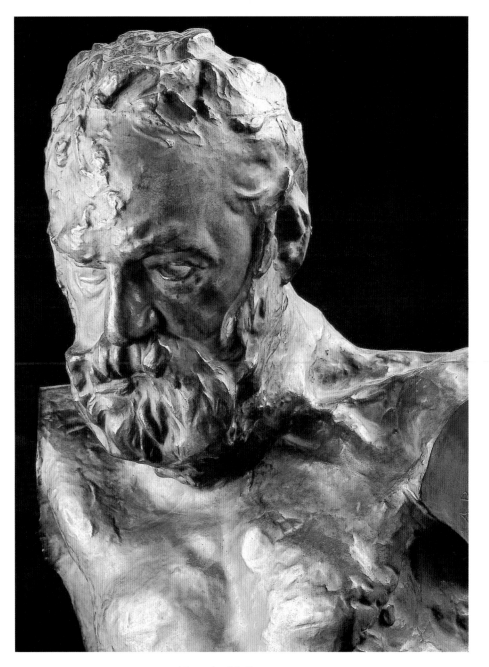

49 〈빅토르 위고의 흉상〉, 1897

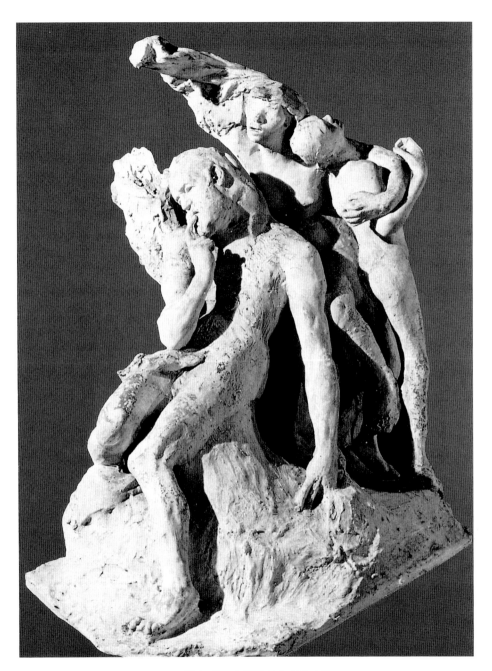

50 〈빅토르 위고 기념비의 습작〉, 1886-1890

51 〈밧세바〉

모델링을 암시하거나 액센트를 주었다. 그는 이러한 '유희'에 능숙해져, 하늘의 투명함을 반영하는 듯한 드로잉을 한장한장 즐겁게 채워나갔다.

연필이나 붓을 자유자재로 움직이면서, 그의 상상력은 점토를 만질 때보다 더욱 자유롭게 펼쳐졌다. 육체는 동요하고 합체하고 내뻗고 분해되고 뒤얽히고 중첩되는데, 그 기쁨은 너무 강렬해서 비극적 장중함을 띨 정도다.

불안정하면서도 격조를 지닌 이러한 드로잉은 교수들을 놀라게 했다. 드로잉의 '인상'은 실로 위대한 예술이며, 흘러가는 순간에서 영원을 포착하고 있었다. 하지만 이들은 못 본 척했고, 실제로 보지 못한 이도 있었다.

그렇지만 로댕의 스케치를 처음에는 호기심으로, 나중에는 경이와 감탄으로 연구하는 이들이 있었다. 1897년 위대한 예술애호가 프나유는 자비(自費)로,

드로잉 147점을 원판 크기로 실은 화집을 출판했다. 그 완벽성은 포토그라뷔르라는 새로운 인쇄술 덕분이었다. 화집은 대가의 초상으로 장식되었는데, 이는 클로델(Camille Claudel)의 흉상을 토대로 한 A. 레베일레의 목판화였다. 발행부수 125부에 권당 가격 500프랑(제작 원가를 거의 충당치 못하는 가격)의 이 책은 곧 매진되었다. 부언하자면, 로댕은 드로잉에 대한 대중의 관심이 커지자, 염가 판매를 기획해 드로잉이 분산되는 것을 막았다.

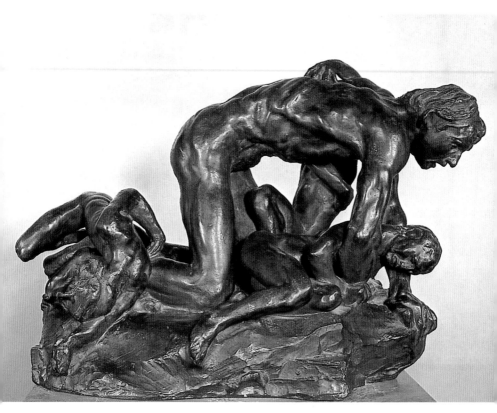

52 〈우골리노〉, 1882

신곡

로댕은 강렬한 꿈에서 악몽으로 변해버린 〈지옥의 문〉도 61과 여전히 씨름하고 있었다. 그가 만든 무수한 모형은 경외감을 일으키는 문 아래에 쌓여갔다. 문은 5미터 높이의 문짝 2개를 각주와 상인방으로 둘러싸는 구조로 이루어졌다. 여기에 인간의 모든 열정을 쏟아 붓고자, 그는 소용돌이치는 상상력의 조수(潮水)에 빠져들었다.

그는 이제 막 50대에 들어섰다. 쥐디트 클라델은 세브르에 있는 아버지의 별장 테라스에 앉아 있는 그를 다음과 같이 묘사했다.

> 덩치 크고 말이 없던 그는 시끄러운 모임에서 약간 떨어져, 긴 수염을 쓰다듬고 있었다. 붉은 수염은 벌써 희끗거리기 시작했다.

그는 극도로 수줍어하고 여유롭고 신중한 인상을 주었다. 미세한 감정에도 얼굴이 붉어졌고, 얽힌 수염 속에 숨은 입은 조심스레 몇 마디 하는 외에는 거의 열리지 않았다. 그가 무슨 생각을 하는지 정확히 말하기는 어려웠지만, 희미한 미소로 가늘어지기도 하고 호기심으로 불타기도 하는 회청색 눈은 지각력과, 야생 동물과 같은 교활함을 나타냈다. 두개골의 형상, 수려한 이마의 경사, 당시 짧게 깎은 회색 머리는 정력과 완고한 결단력을 말해주었다. 무심한 관찰자는 그를, 자신의 생각을 보류하고 계산하며 말을 삼가는 빈틈없는 농부로 생각할 수도 있었다. 하지만 보는 눈이 있는 사람은 매우 듬직한 이 남성의 다소 둔한 외모 속에서 예리한 통찰력을 엿보았다. 그는 조용함과 온화함에서 우러나오는 매력을 지니고 있었다. 쥐디트 클라델의 아버지는 편지에 "두려움을 자아내는 수염과 온화한 마음을 지닌 이에게"라고 적어 보냈다.

그는 여성과 홀로 있을 때 외에는 사교적 만남을 어색해 했다. 사진을 찍을 때면, 그는 3/4 측면 또는 측면에서 찍도록 했다. 자신의 옆얼굴이 잘 나오는 각도를 알고 있었기 때문이다. 그의 눈은 때로 짓궂게 반짝였다. 대중과의 만남에

서는 소극적이었지만, 사사로운 대화에서는 예술, 특히 자신의 예술에 대해 거리낌없이 말했고, 적절하고 시적인 표현으로 청중을 사로잡았다.

〈지옥의 문〉을 소재로 한 수많은 드로잉과 조각 습작이 쌓여갔다. 그는 인체 분석에 결코 만족하는 법이 없었고, 항상 발견의 즐거움을 안고 이에 몰두했다. 그는 운동의 암시를 단순화시키는 데 성공했지만, 단순화는 곧 암시적 운동을 만들어내는 무수한 운동의 총합과도 같았다.

로댕이 대성당 입구의 팀파눔을 장식하는 '최후의 심판'의 정신을 재발견한 것이라고들 하지만, 이는 진실과는 거리가 멀다. 로댕과 중세 미술가들이 연결되는 것은 표현력이다. 하지만 이를 얻어내는 방법은 전적으로 달랐다. 성당을 장식한 조각가들은 마스터가 부여한 단순하고 규칙적인 리듬에 따르는 반면, 로댕의 망자(亡者)는 혼동과 무질서의 영역에 속해 있다. 로댕의 주제는 개별적으로 다루어졌고, 크기와 태도가 너무 상이하여, 전체적으로 통일된 구성이 될 수 없었다.

영향에 대해 말한다면, 미켈란젤로의 영향이 지배적이라 할 수 있을 것이다. 하지만 장엄한 양식과 힘차고 과장된 근육을 보여주는 조각가 미켈란젤로보다는 시스티나 예배당의 프레스코화, 특히 '공포'가 몰아치는 작품인, 고뇌와 절망의 정점에 도달한 〈최후의 심판 *Last Judgement*〉을 그린 화가 미켈란젤로다.

로댕은 단테를 읽으면서 새로운 정신적 고양을 경험하여, 여기에서 '우골리노'나 '파올로와 프란체스카' 같은 주제들을 선택했다 도 52, 53, 68. 하지만 단테와 미켈란젤로가 지옥에 대해 내린 해석은, 형식적으로는 아니더라도 정신적으로는 기독교적 색채가 강하다. 신앙이 없던 로댕은 이교적인 지옥을 그려냈다. 미켈란젤로의 망자들은 혼령인 반면, 로댕의 경우는 육체이다. 남녀의 육체는 거룩한 빛을 빼앗기고 서로 고통을 가하는 운명에 처해, 공허한 심연으로 빨려 들어간다.

미켈란젤로의 누드(아레티노는 뻔뻔하게도 이를 외설이라고 비난했다)는 지상의 낙원에서 추방된 피조물의 형태를 띠는 반면, 로댕의 누드는 고통스럽게 몸부림칠 뿐 아니라 절망적인 욕망의 세계로 빠져든다. 이들은 스스로를 해치며 불행을 자초한다.

로댕은 상상력을 자유로이 펼쳐놓았다. 그는 성서의 신을 고대 그리스의 신과 결합시켰고, 단테의 영웅을 보들레르의 저주받은 여성과 결합시켰다. 사실, 예술만이 그의 도덕이고 종교이며 구원의 개념이었다.

〈지옥의 문〉에 들어갈 작품들은 개별적으로 보면 걸작에 속한다. 이들을 하

116

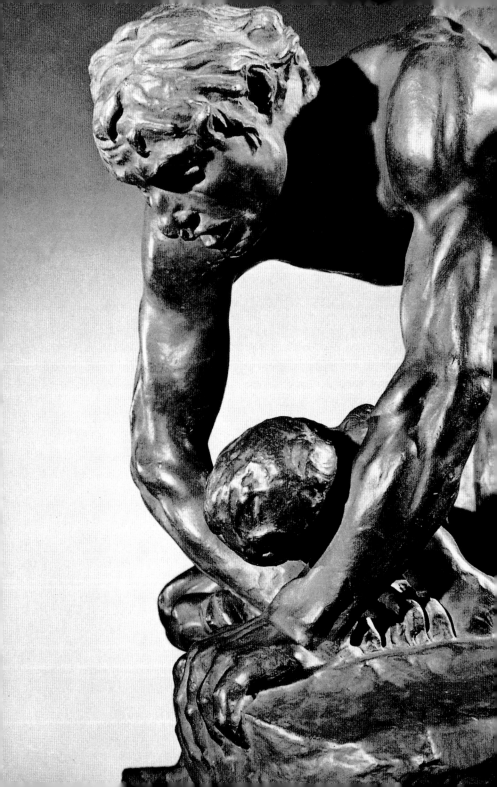

나로 통합할 수 없었던 조각가는 이를 분리시켰는데, 각 작품은 단독상이나 그룹상으로 유명해졌고, 후에 고유의 제목이 붙여졌다.

〈생각하는 사람〉도 54, 55은 말하자면, 쉬고 있는 헤라클레스이다. 그는 굵은 눈썹, 황소 같은 목, 야성적인 용모를 갖고 있다. 가공할 만한 근육에서는 힘이 느껴지지만, 고도의 집중력은 고개를 숙이고 숙고하는 듯한 형상에서 발산된다. 문에 부조로 장식된 망자들의 몸부림 위에 자리한 이 환조상은 이들의 운명에 대해 숙고하는 듯하다.

이 작품은 살롱에 출품되었을 때 기성 비평가들로부터 조소를 받았다. 가브리엘 무레는 이에 대항하기 위해 기부금 모금 형식으로 항의 운동을 벌였다. 청동으로 주조되어 훨씬 위력을 갖춘 〈생각하는 사람〉은 파리 시에 기증되어 팡테옹 앞에 세워졌다. 1906년 화려한 제막식이 거행되었다. 하지만 1922년, 방해가 된다는 이유로 상은 비롱 저택으로 옮겨지게 된다. 안타까운 일이 아닐 수 없다. 상의 존재는 팡테옹 광장에 품격을 부여했고, 파리의 관례적이고 평범한 조각상들을 무색하게 만들었다. 레옹 도데는 "〈생각하는 사람〉은 마치 이 상을 위해 광장이 만들어진 것처럼 광장을 채우고 있다. 로댕의 작품들은 초시간적이지만 주어진 사건에서도 벗어나지 않는다"라고 적었다. 의도한 것은 아니지만, 조각가는 최고의 공공 기념비를 제작한 것이다.

장식미술관 문을 위해 예정된 이외의 여러 환조상도 독립하여, 성공을 거둔 예가 많다. 이들은 고유의 극적인 힘을 지닌다. 〈돌을 이고 넘어진 여상주 The Fallen Caryatid Carrying its Stone〉도 56는 비참한, 그러나 고통을 인내하는 이미지이다. 그 부드러움과 젊음은, 살이 늘어지고 비썩 말라 죽음에 처한 〈한때는 투구제작자의 아름다운 아내였던 여자 She who was once the Helmet-Maker's Beautiful Wife〉도 58와 대조를 이룬다. 〈순교자 The Martyr〉는 뒤틀린 몸을 지면에 누이고 있고, 〈슬픔의 두상 Head of Sorrow〉도 57은 자연미에 고통이 뒤섞여 더욱 통렬하다. 〈웅크린 여자 The Crouching Woman〉도 59는 신비로운 얼굴을 어깨와 허벅지에 기대고 있는데, 이렇게 비틀어 구부린 자세를 외설적이지 않으면서 부조리하지도 않게 다룰 수 있는 이는 로댕뿐이다. 여기에서는 현란한 기교를 찾을 수 없으며, 조화로운 무심(無心)의 인상을 받는다.

〈지옥의 문〉의 문설주를 채우는 육체는 중력의 법칙을 거부하고 위로 상승하지만, 운명의 무게를 지고 있다. 패널에는 저주받은 영혼들이 한 줄기 격렬한

118

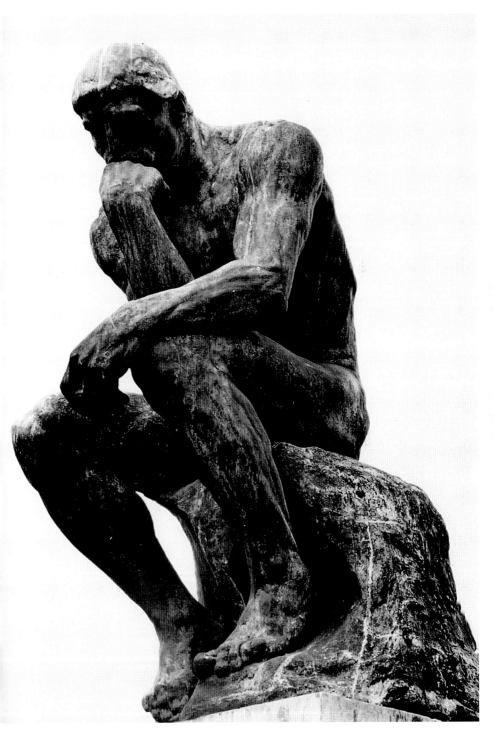

54 〈생각하는 사람〉, 1880

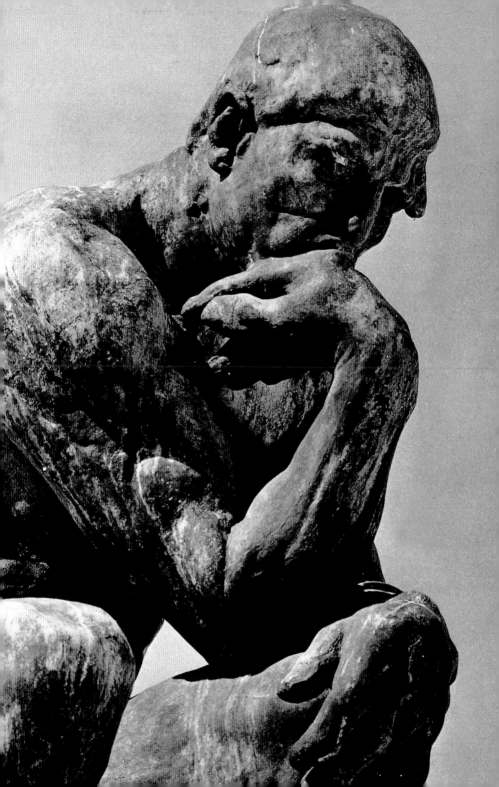

빛이 비치는 광포한 심연 속으로 곧바로 떨어진다. 부푼 젖가슴, 긴장한 엉덩이, 부채꼴 허벅지를 가진 여성, 짓밟히고 상처 입은 남성, 사티로스와 켄타우로스, 욕망으로 몸부림치는 여성 커플 등, 혼란스럽게 연이어진 누드 형상은 육체적 쾌락과 탐욕스런 욕망의 초열지옥(焦熱地獄)을 나타낸다.

상인방은 가장 복잡한 부분일 것이다. 〈생각하는 사람〉의 양편은 모두 얕게 장식되어 있지만, 로댕은 광적인 인물로 빼곡한 원근감 깊은 광경을 창조해냈다. 무정형 무리들은 사방의 틀 밖으로 나오려 하고 사각 면을 비스듬히 가로지르며 흩어지는데, 이로써 상인방은 누드로 가득 메운 동굴 입구처럼 보인다. 왼편의 인물들은 공중을 떠다니고, 오른편의 경우는 땅으로 추락한다도 69.

기념비의 맨 위에 고립되어 특수한 지위를 갖는 군상은 품위와 위엄에 있어 단연 눈에 띈다. 〈세 망령 The Three Shades〉으로 알려진 이 군상은 동일한 한 작품을 세 점 복제하여 다른 각도로 배치한 것이다도 60-63. 그 각각에는 독자적인 개성이 부여되어 있다. 작가가 애정을 보인 '프로필' 이론을 이보다 더 강력하게 입증해주는 예는 없을 것이다. 주의깊게 보지 않으면, 세 명의 다른 인물상으로 오인할 수도 있다.

〈세 망령〉은 혼란스런 저주받은 영혼 무리를 지배하며 질서를 유지시킨다. 이들은 발 밑에 펼쳐지는 아비규환에 속해 있다. 짐 진 고뇌로 다리가 구부러진 이들은 머리를 맞대고, 서로를 지탱하며, 똑같은 고통으로 결속된다. 운명의 무게는 셋을 짓누르며 육체적 힘의 무상함을 주장하므로, 훨씬 위압적으로 보인다. 지상을 떠난 망령의 무언의 절망은 어떤 비명이나 신음보다도 무시무시하다. 이는 가장 대담한, 내면의 갈등의 정점에 선, 로댕의 예술이다. 그는 '자연을 모방'했고 비현실로 나가려 하지 않았다. 숙인 머리와 목 그리고 어깨는 연결되어 거의 하나의 수평선을 형성하며, 운동 선수처럼 구부리고 있는 육체의 모델링은 〈청동시대〉를 능가하는 해부학적 지식을 보여준다. 〈청동시대〉에 대해 조각가는 솔직하게(솔직은 곧 그의 예술적 양심이다) 말하고 있다. "그 이래로 완성도는 더 높아졌다." 장엄하게 구성된 군상인 〈세 망령〉의 존재는 망자가 가득한 섬뜩한 영역 위에서, 고통스럽게, 엄숙한 성가처럼 울려 퍼진다.

조각가는 평평하거나 돌출된 수많은 인물상에 어떤 대칭성도 고려하지 않았다. 형상은 200여 개에 달한다(하지만 혼란스럽고 유동적이어서 헤아리는 데 어려움이 있다). 미리 짜여진 계획도 찾아볼 수 없다. 이 개미 군집 같은 혼돈은

55 〈생각하는 사람〉의 세부, 1880

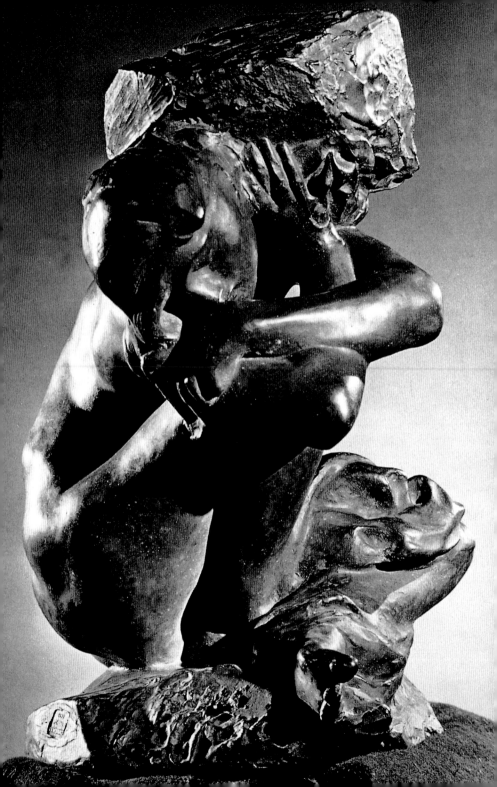

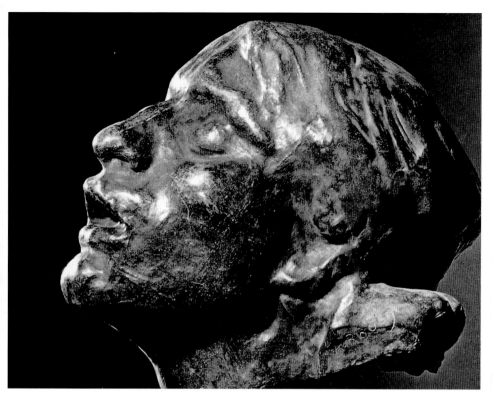

57 〈슬픔의 두상〉, 1882

우연의 산물이 아니라 무원칙적인 발생 과정 때문인 듯하다. 각 형상은 모호한 개인 철학에 따라, 전체 구성 법칙을 고려하지 않은 채 다음 형상을 생성시킨다.

서로 간에 여러 번 오해가 있긴 했지만, 로댕에게 평생 존경심을 품었던 부르델이 어느 날 작업실에 들어서면서 〈지옥의 문〉의 돌출된 부분에 모자를 걸었다. 신성모독이었을까? 그런 뜻은 아니었을 것이다. 하지만 이 경솔한 행동에는 상당한 비판이 들어 있었다. 로댕은 아무 말도 하지 않고 모자를 그대로 두었다. 이는 자기 작품에 대한 사형 선고였다. 그는 모자걸이에 지나지 않은 것에 몰두했다는 생각이 들었다. 부르델은 사소한 일이 이처럼 가슴아픈 결과를 초래하리라고는 생각지 못했다. 로댕은 열정 때문에 길을 잃어버렸음을 깨달았다. 그는 국가로부터 주문 받은 본래의 목적을 잊고 있었다. 지금 이 작품은 고통스럽게 상상력을 발산하는 출구가 되어 있었던 것이다. 그는 작품을 그만두기로 결정했다.

오귀스트 페레가 설계한 샹젤리제 극장의 외관 디자인을 도왔던 부르델은

56 〈돌을 이고 넘어진 여상주〉, 1881

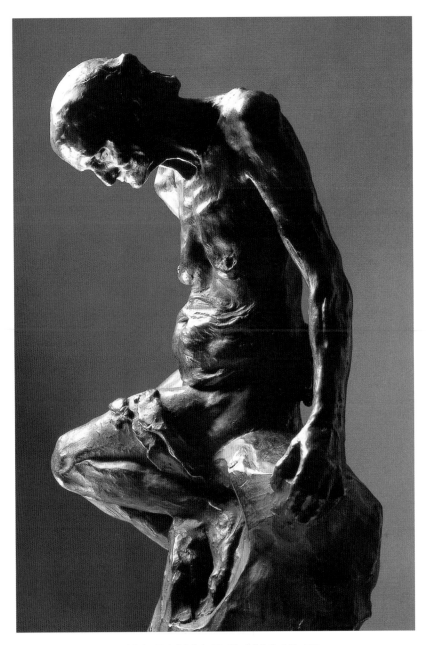

58 〈한때는 투구제작자의 아름다운 아내였던 여자〉, 1888

건축 감각이 뛰어났다. 그의 기념상은 모두 건축적 구성에서 비롯된 힘을 드러내며, 그는 조각을 건축적인 언어로 생각했다. 로댕 역시 건축을 사랑했다. 그는 중세 건축가의 웅장하고 미묘한 언어에 귀기울였다. 자기 만족을 위해 18세기 저택을 구입할 정도로 옛 건물에 애정을 품은 이는 당시 로댕 외에는 없었을 것이다. 이런 그가 자신의 작품에서, 왜 건축적 원칙을 소홀히 했을까?

개별적으로 보면, 로댕의 조각들은 균형감이 뛰어난 걸작이다. 그가 끊임없이 인체와 비교했기 때문이다. 하지만 기념상을 디자인하는 문제에 있어서는 바로 과도한 조각적 재능이 그를 당혹스럽게 만들었다. 칼레의 여섯 시민도 여섯 개의 독립적인 조각상이 되었다. 클로드 로랭 기념상은 그 조형적인 특징에도 불구하고, 범작이 되고 말았다. 어느 단계에 이르자, 로댕은 각 조각의 일부를 조합하여 군상을 만들려는 생각을 했다. 예를 들어 〈투구제작자의 아름다운 아내〉의 습작 두 점은 숙인 얼굴을 가까이 맞대어, 〈말라버린 샘 *Sources taries*〉이

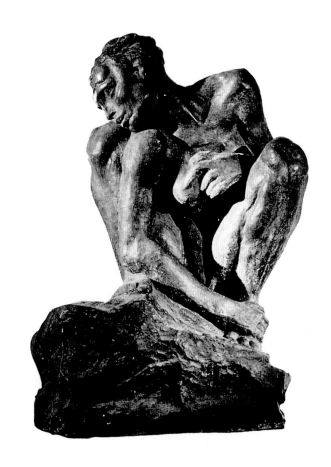

59 〈웅크린 여자〉, 1882

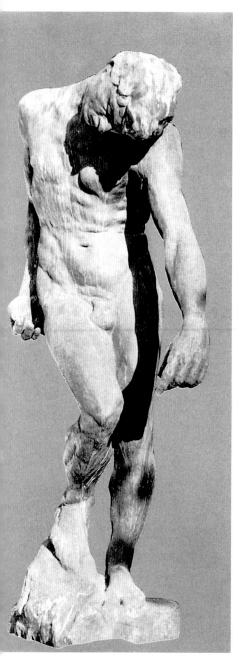

라고 명명하고 일종의 동굴 옆에 배치했다. 또한 〈이브〉도 23, 〈명상〉도 64, 〈웅크린 여자〉는 엉뚱하게도 수직으로 구성했는데, 이중 마지막 작품은 방향도 크기도 달라진 형태가 되어 육중하게 공중으로 비상하려는 듯하다. 실력 있는 예술가에게 있어서 이러한 결점을 인정하는 것은 특히 가혹한 일이겠지만, 그 예는 많이 언급할 수 있다. 아마 가장 통탄할 예는 〈노동의 탑 *Tower of Labour*〉 모형일 것이다. 장인 정신을 찬양하는 이 작품은 방대하고 기발하다. 현대식 옷을 입은 장인들이 작업 도구를 들고 내측의 커다란 원주를 나선형으로 오르는 모습이 저부조로 조각되어 있는데, 불행히도 원주 둘레의 조명은 블루아 성의 계단에서 영감을 얻은 것이다. 탑 전체는 커다란 날개를 단 돌출된 군상으로 덮여 있다.

〈지옥의 문〉은 출발부터 그 운명이 정해져 있었다. 실패할 수밖에 없었던 이유는 거대한 주제가 로댕의 능력을 넘어섰기 때문이 아니라, 그가 선택했던 단테의 주제가 통제할 수 없을 만큼 그의 심중에서 타올랐기 때문이다. 이는 곧 천재의 이면을 보여주는 것이다.

로댕은 잘못된 조언에 따라 1900년 대회고전에 〈지옥의 문〉(석고상)을 출품했다. 부르델의 무언의 비판이 가슴에 맺혔던 로댕은 돌출된 상을 제거했

60 〈망령〉, 1880

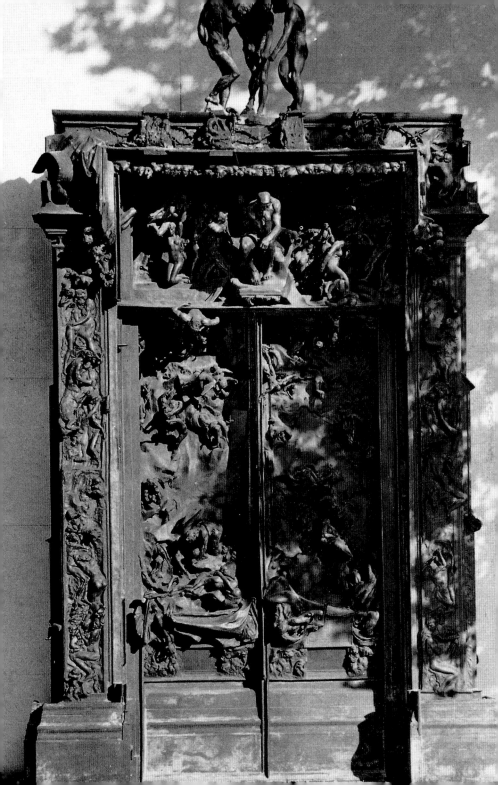

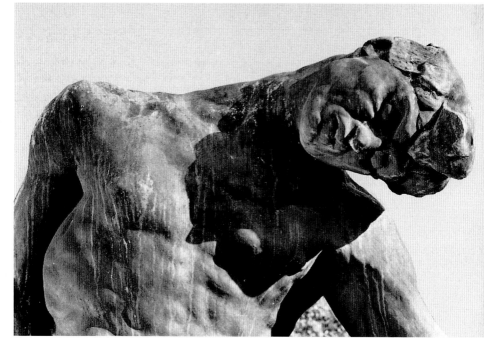
62 〈망령〉의 세부, 1880

다. 하지만 이는 현명치 않은 조치였다. 오히려 전체의 불균형이 강조되었을 뿐
이다.

"아직도 완성되지 않았다니!"하는 소리에, 로댕은 조용히 받아넘겼다.

"대성당은 완성이 되었던가?"16

1903년, 작품을 주문한 지 23년 후 예술부는 당연히 초조해지기 시작했다.
계약한 금액에 덧붙여 조각가에게 주조 비용으로 35,000프랑을 지불했기 때문
이다. 예술부는 작품 인도를 요구했다. 하지만 로댕은 일을 진행시킬 마음이 없
었다. 그는 이 일에 진절머리가 났다. 게다가 주문받은 것은 한 쌍의 문이었지
만, 문과 그리 비슷하지도 않음을 인정해야 했다. 약정에 따라, 다음 해에 그는
이미 받았던 액수를 반환하고 작품을 보유했다. 예술부는 안도했다.

이후 문은 바렌 미술관의 예배당에 세워졌는데, 이곳에서는 규모 면에서 어
울리지 않았다. 1938년에 이르러서야, 문은 청동으로 주조되었고 로댕 미술관
입구쪽 벽에 자리잡게 되었다.

"〈지옥의 문〉은 걸작으로 가득합니다"라고 부르델은 사람들에게 알리고 다

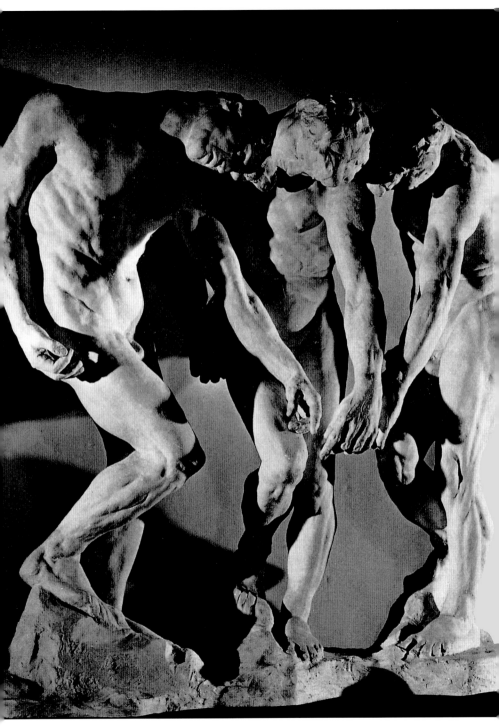

63 〈세 망령〉, 1880

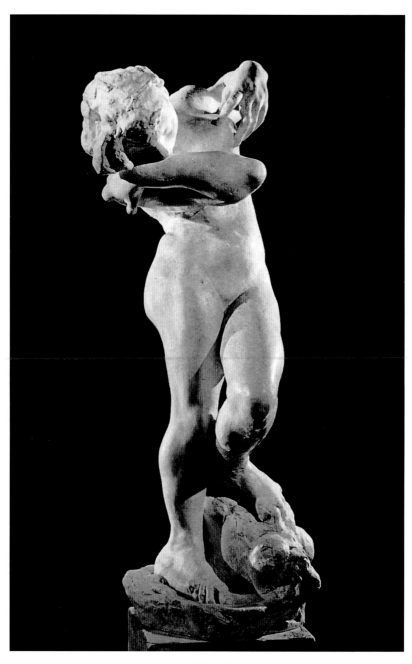

64 〈명상〉, 1885

65 〈다리를 드러내고 반쯤 누운 여성〉

넀다. 모자 사건을 보상하려는 뜻이었을 것이다. 파리에서는 〈지옥의 문〉을 두고 논쟁이 분분했다. 당연히 대중의 관심은 이전에 보던 것과 전혀 다른 작품을 제작한 예술가에게 쏠아졌다. 초대일 오후가 되면, 조각가의 작업실은 방문객들로 북적거렸다.

　　로댕의 명성은 국경을 넘어섰다. 기증받은 로댕 작품에 관심을 보이고 있던 외국 미술관들은 이제 작품을 구입하기 시작했다. 제네바에서는 그와 그의 친구인 카리에(Eugène Carrière)와 퓌비 드 샤반의 전시회가 열렸고 독일에서도 전시회가 열렸다. 빌헬름 2세는 로댕에게 자신의 흉상을 의뢰했지만, 실현되지는 않았다. 스웨덴과 노르웨이의 황태자 오이게네는 작업실로 직접 조각가를 방문하고는 무척 기뻐했다. 스톡홀름 미술위원회가 〈내면의 소리(명상)〉를 거부했을 때, 스웨덴 미술가들은 반대 운동을 벌였고 국왕은 로댕에게 왕실훈장을 수여했다. 얼마 후 위원회가 〈달루〉의 구입 역시 거부하자, 오이게네 황태자는 대신 노

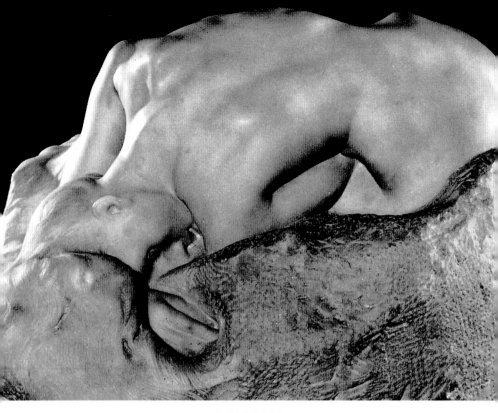

66 〈다나에〉, 1885

르웨이인을 통해 구입했다. 로댕은 평생 이러한 악의와 불운에 맞서야 했다.

클라델의 집에서 로댕과 만난 일군의 조각가와 작가들(오래 전부터 알고 지내던 이들도 있었다)은 브뤼셀의 메종 데자르에서 대전시회를 기획했다. 카미유 클로델의 로댕 흉상을 그의 조각 60여 점이 둘러쌌다 도 82. 그가 무명 시절 수많은 작품으로 장식했던 브뤼셀에서 이 전시회는 일대 사건이 되었다. 신문의 논조로 인해 많은 관람객이 찾았는데, 일부 분개한 이들도 있었으나 거의 대부분 작품에 압도당했다. 로댕은 브뤼셀을 방문하여 전시회 준비를 감독하고 유력한 고객도 만났으나 기분은 편치 않았다. 축하연에서 대조각가의 멋진 연설을 기대한 사람들은 그의 무감동한 묵묵한 태도에 실망했다. 그로서는 청년 시절에 친숙했던 옛 구역이 너무 많이 훼손되어 가슴이 아팠던 것이다.

한편 네덜란드에서는 이 유명한 미술가의 작품을 전시하려고 열심이었다. 전시는 암스테르담(여왕의 후원하에), 로테르담, 헤이그에서 연이어 열렸다.

67 〈지옥의 문〉의 상인방 세부, 1880-1917

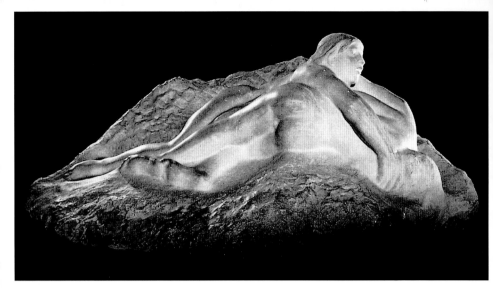

68 〈파올로와 프란체스카〉, 1887

영국에서는 물론 가장 대대적이고 호의적인 대우를 받았다. 그는 동창인 달
루와 르그로를 보기 위해 처음으로 런던을 방문했다. 르그로는 친구인 휘슬러의
도움으로 슬레이드 미술학교 판화 교수에 임명되어 있었다. 온화한 성격의 르그
로는 로댕을 옹호하는 데 최선을 다했고, 런던 미술계에 발이 닿도록 주선해주
었다. 로댕의 성공은 주로 『매거진 오브 아트 *Magazine of Art*』의 편집자 W.E.
헨리와 소설가 로버트 루이 스티븐슨 덕분이었다. 스티븐슨은 프랑스에서 한동
안 머무르며 바르비종을 자주 찾았던 인물로, 헨리의 잡지를 통하여 영국인들에
게 로댕의 재능을 널리 알리기 위한 전면적인 캠페인에 들어갔다. 여기에 도움
이 된 것이 '스캔들'이었다. 로열 아카데미는 영국인의 감성에 어긋날 수 있다
는 이유에서 로댕의 조각 전시를 반대했는데, 스티븐슨은 이를 기회로 『타임즈
The Times』에 당당한 반론을 기고한 것이다.

로댕의 조각은 프랑스에서보다 영국에서 환영받았고, 그 공감대는 지속적
이었다. 제1차 세계대전 중 빅토리아 앤드 앨버트 박물관은 동맹국의 가장 유명
한 생존 작가인 그의 청동상 14점을 구입했다.

69 〈지옥의 문〉, 1880-1917

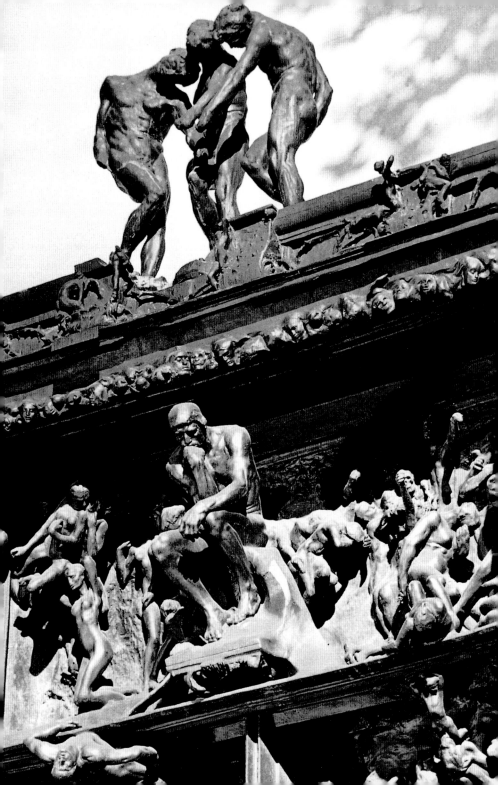

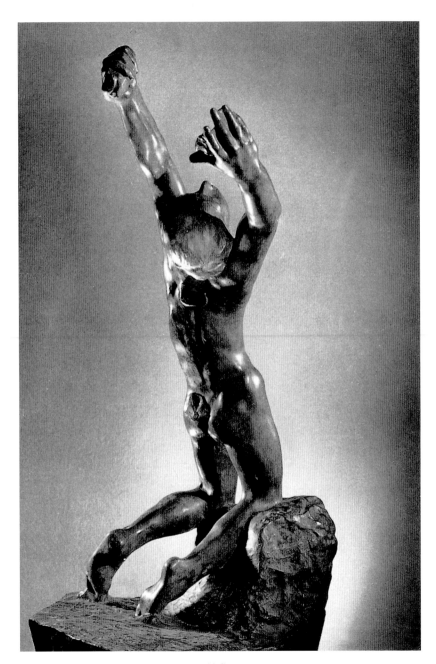

70 〈탕아〉, 1889

연가

로댕의 생애에 있어, 깊은 열정에 사로잡혀 있던 시기는 곧 가장 감동적인 작품이 창조된 시기이기도 하다. 그에게 내재된 힘은 하강 국면에 들어설 때조차, 그의 손에서 위험할 정도로 수월하게 흘러나온 범작 모두에 천재의 흔적을 남겨놓았다. 사랑의 노래와 한숨, 환희와 고통의 외침, 여성의 소리, 남성의 소리, 육체의 불안한 외침, 이 모두를 그의 작품 속에서 찾을 수 있다. 노래로 죽음을 맞는 〈오르페우스 *Orpheus*〉의 음악보다 사람을 취하게 하는 음악이 또 있을까. 〈미노타우로스 *The Minotaur*〉의 포옹에 굴복하는 듯 보이면서도 이를 물리치는 여인보다 더 긴장한 여인이 또 있을까.

그리고 항상 인체의 운동은 드라마를 전한다. 〈덧없는 사랑 *Fugit Amor*〉 도 71, 72에서 소년은 물고기처럼 미끄러지는 소녀를 붙잡으려고 몸을 뒤로 젖히지만, 허사다. 〈탕아 *The Prodigal Son*〉도 70, 73의 무릎꿇은 소년은 양팔을 하늘로 향하고 머리를 뒤로 젖힌다. 그의 토르소는 긴 절규의 외침처럼 뒤틀려 있다.

반드시 언급해야 할 점은 상기한 조각들 모두가 바위 위에 자리하고 있다는 점이다. 이들은 대지에 속박되어 있으며, 헛되이 여기에서 벗어나려는 인간을 보여준다. 로댕은 청동이나 연마한 대리석의 광택과 거친 표면 질감과의 대조를 좋아했다. 대좌 또는 심지어 두상조차 없이 '부유하는' 상도 조각했다. 이는 단지 육체뿐인 살덩어리의 여성, 모든 것을 버린 동물로서의 여성이다.

작업에 대한 그의 열정은 삶의 열정과 결합되었다. 양자는 여체에 대한 사랑 속에서 한데 만나 용해되었다. 관능적인 사랑은 그 자체가 미학으로 변화되지 않고, 조형적 형태에 대한 찬양의 토대로 남았다. 그것은 하나의 신앙이었다. 로댕은 범신론적 제단에서 자연을 찬양하면서, 모든 창조의 기적을 이해했다. 하지만 그가 주(主)제단에 올려놓고 신처럼 경배한 것은 바로 여성이었다.

쥘 데부아는 이와 관련된 한 감동적인 일화를 기록했다. 어느 날 그는 대가의 작업실에서 사다리에 올라가 작업하면서 칸막이로 가려진 곳을 내려다보게 되었다. 로댕은 소파에 누운 모델을 보며 작업 중에 있었다. 포즈가 끝났지만 모

델은 아직 움직이지 않고 있었다. 로댕은 정열에 불타는 눈으로 그에게 다가가, 아름다움에 감사하듯 그의 배에 공손히 입을 맞췄다.

이 순결한 몸짓은 〈영원한 우상 *The Eternal Idol*〉도 74, 75에서 반영되며, 의식 행위의 엄숙함을 담고 있다. 육체는 서로 닿지 않는다. 손을 뒤로하고 무릎을 꿇은 남성은 무한한 경외감으로 여성의 가슴 아래 머리를 숙인다. 그의 위쪽에서 여성은 겸양과 순종의 태도로 무릎꿇고 있다. '영원한 우상……' 이 군상을 부르는 데 조각가가 사용한 이 두 단어(그의 내면 깊숙이 자리잡은 단어이다)는 그의 전 작품에 적용될 수 있을 것이다.

옷을 벗은 여성, 그 얼마나 위대한가! 마치 구름을 뚫고 빛을 비추는 해와 같다. 몸을 본 첫 인상은 대개 충격과 혼란이다. 하지만 잠시 후 시선은 화살처럼 다시 달려간다. 모든 모델 안에는 자연이 그대로 존재한다. 보는 법을 아는 눈은 여기에서 자연을 발견하고 멀리까지 쫓아간다! 그리고 마침내 대다수의 사람이 볼 수 없는 것을 보게 된다. 바로 미지의 심연과 삶의 본질, 즉 아름다움을 넘어서는 우아함과 우아함을 넘어서는 모델링이다. 그러나 이는 언어를 초월해 있다. 모델링은 부드러움을 요구하지만, 그것은 강력한 부드러움이다. 언어로는 부족하다. 음영의 화환은 어깨에서 엉덩이까지, 엉덩이에서 불룩한 허벅지까지 걸려 있다.[17]

72 〈덧없는 사랑〉, 1885-1887

로댕의 기록들을 훑어보면, 이와 유사한 인상을 계속 받게 된다. 유념해야 할 것은 그 대부분이 실제 조각상에 의해 제시된다는 점이다. 앞서 인용한 내용 또한 예외가 아니다. 하지만 로댕에게는 살아 있는 존재의 온기를 대리석에 불어넣는 재능이 있었다. 아마도 여기에서, 우리는 그의 천재성의 은밀한 은거지를 접하게 되는 듯하다. 고대 예술과 르네상스, 즉 고전 작품은 그에게 삶 자체였다. 그는 살과 피로 이루어진 모델을 보듯 대가들의 작품을 보았다. 당대 조각가들과 그를 구별하게 하는 것은 바로 이러한 점이다. 그들은 옛 작품이 성공을 보장해주는 양 그 기법만을 연구함으로써, 내적 활력의 감각을 놓쳐버렸다.

연인들은, 적어도 서구에서는 이제까지 조각의 주제로 다루어지지 않았다. 남녀가 하나의 군상을 이루는 것은 약탈과 능욕의 장면 또는 죽음을 맞아 묘 위

139

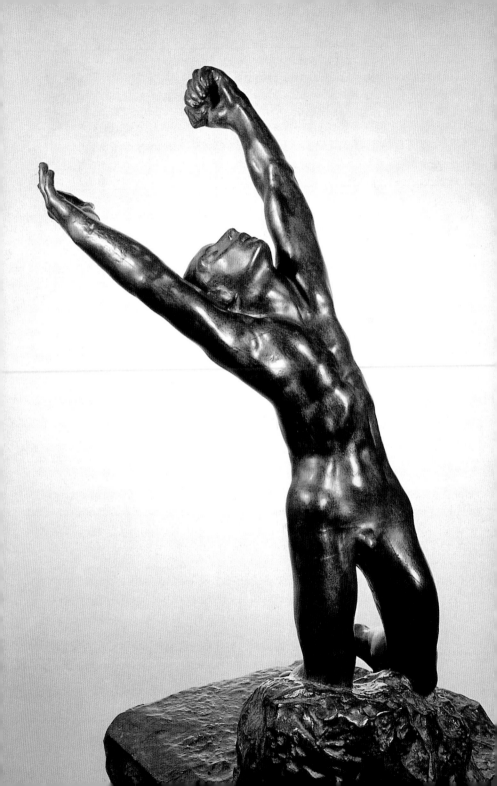

에 나란히 누워 있는 경우였다.

로댕은 비너스나 큐피드를 제작한 적이 없다. 그는 서로 사랑하는 남녀로 사랑을 표현했다. 〈영원한 우상〉의 정결한 찬미에서부터 열렬한 포옹과 관능적 열기를 보여주는 작품에 이르기까지, 그는 끊임없이 반복해서 이 주제를 다뤘다. 여성들은 더 이상 남성의 정욕의 수동적 대상이 아니라 모든 쾌락적 열광에 참여하는 관능적 존재가 된다.

따라서 로댕의 예술은 놀라운 혁신을 이룩했다. 그는 사랑의 위대한 시인이었고, 이전에 누구도 시도하지 못한 방식으로 사랑을 표현했다. 고전 조각에 찬사를 보냈던 그는 그 구조와 모델링에 대한 교훈을 간직했지만, 사랑을 생생하고 시각적인 형상, 즉 남과 여, 입맞춤, 하나되려는 갈망으로 대담하게 뒤엉킨 포옹으로 나타냈다. 그의 조각은 일화(逸話)적인 인상을 전혀 주지 않으며, 인간의 제의와도 같은 행위를 불멸화한다. 영락한 인간은 이러한 행위를 통해 자기 완성과 행복의 공유를 추구하며 숭고해진다.

로댕은 육체적 황홀경의 격정을 묘사하는 데 있어, 조각보다는 드로잉에서 훨씬 기쁨을 느꼈다. 그는 때로 성(sex)에 사로잡혀 있다는 비난을 받았다. 실제로 외설적이라는 비난 때문에, 작품의 국가기증 승인이 거의 중단되기도 했다. 그가 육체적 사랑을 관습에서 벗어날 정도로 자유분방하게 다룬 것은 사실이다. 여체를 찬미하면서, 〈님프 Nymphs〉와 〈바쿠스의 무녀 Bacchantes〉 그리고 수많은 드로잉에서처럼 여성을 커플로 묶은 경우도 있다.

하지만 로댕의 작품은 통상적인 포르노그라피의 노골적인 에로티시즘과는 공통점이 없다. 그에게 있어 열정은 현저히 고양되어 연인의 대담성을 순화시킨다. 연인들은 이단적인 기도를 올리는 듯한데, 이로써 이들의 자태는 고귀해진다. 그의 조각 언어는 오늘날 의미하는 에로티시즘과 전적으로 다르다.

실제로 잘못이 어느 쪽에 있는지 알려면, 로댕의 작품과 당대 유명한 아카데미 화가들의 작품을 비교해보아야 한다. '장르'화를 구실로 내세운 후자는 본질적으로 춘화에 해당된다. 포동포동한 처녀의 교태어린 몸, 도발적인 미소, 추파를 던지는 눈길 이면에는 특정한 목적이 있다. 하지만 관례상 이러한 선정적인 누드는 '품위 있을' 뿐 아니라 수상 자격이 있는 작품이었다. 이들을 보면서 우리는 막 옷을 벗은 모델의 존재를 지각하게 되지만, 반면 로댕이 모델링한 육체는 원시인의 발가벗음에 가깝다. 그의 유일한 죄는 육욕의 법칙에 따르는 남

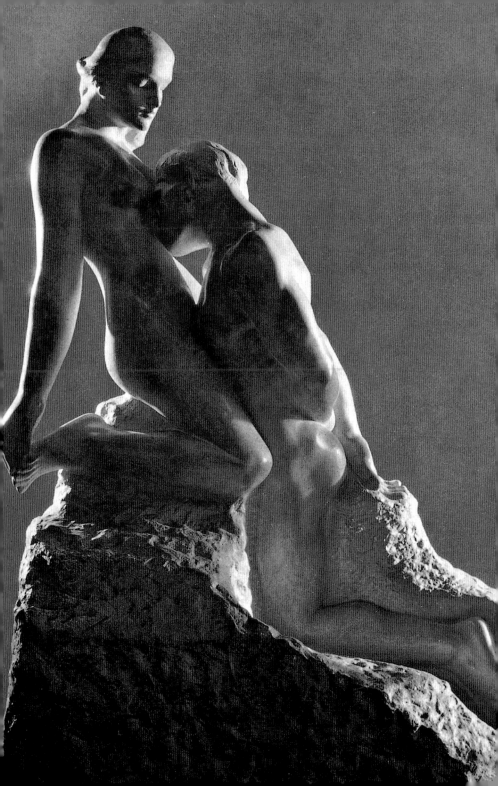

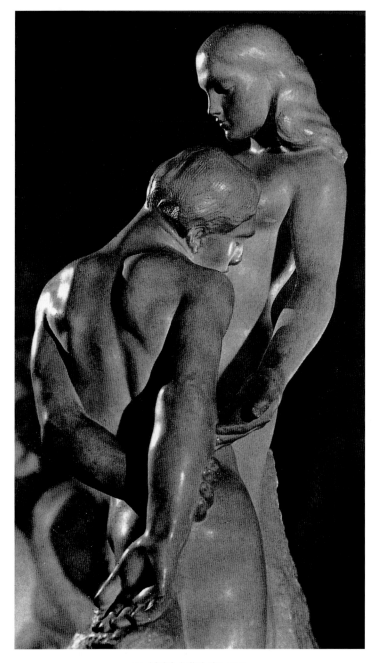

75 〈영원한 우상〉의 세부, 1889

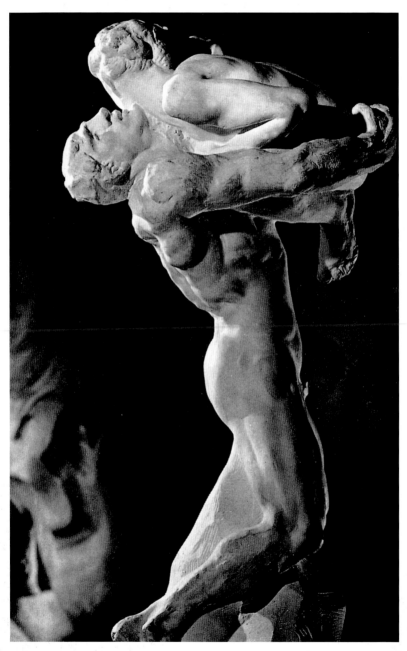

76 〈나는 아름답다네〉, 1882

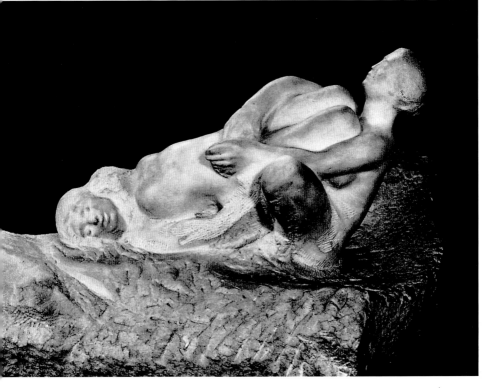

77 〈이카로스의 추락〉, 1910년 이전

녀의 모습에 위엄을 복구시킨 것이었다.

1885년에서 1896년까지는 이러한 엄숙하고 관능적인 군상이 많이 제작되었는데, 이 모두에는 로댕의 마음이 담겨 있다. 가장 유명한 예인 〈입맞춤〉은 수호자 남성과 몸 깊숙이 전율하는 여성의 배가된 다정함과 사랑을 명쾌하게 상징한다. 입술에서 발끝까지 두 인물에는 하나의 동일한 흐름이 충만해 있다. 상을 빙둘러봐도, 생기가 쇠한 각도나 조각가의 기술이 부족한 부분은 찾을 수 없다. 주목할 만한 또 다른 작품으로는 젊은이다운 열정으로 다룬 〈영원한 봄 Eternal Spring〉도 34, 35, 파도에 흔들리는 〈파올로와 프란체스카 Paolo and Francesca〉도 68, 〈목가 The Idyll〉, 〈다프니스와 리세니온 Daphnis and Lycenium〉, 남성이 몸을 웅크린 여성을 머리 높이로 들어올린 〈나는 아름답다네 I am Beautiful〉도 76, 한 반인반수(半人半獸) 여성이 사냥감을 노리는 작은 동물처럼 남성에게 달라붙는 〈패권(마녀) L'Emprise(The Succuba)〉이 있다. 수많은 '뒤엉킨 여인

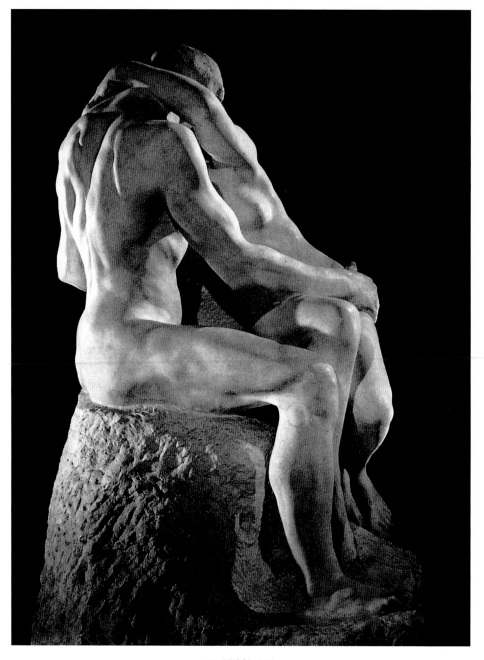

78 〈입맞춤〉, 1886

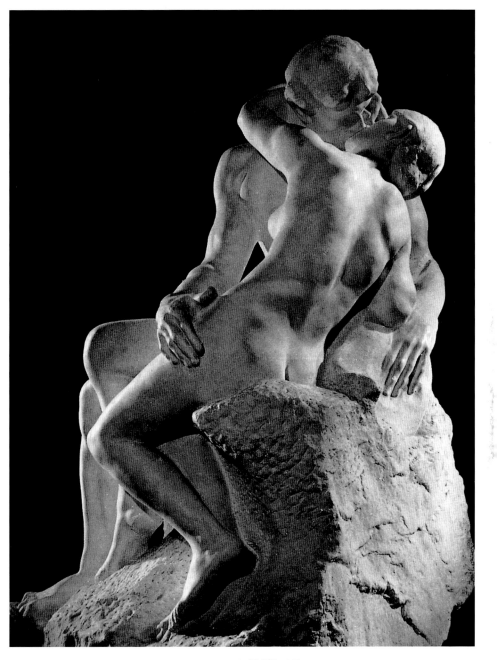

79 〈입맞춤〉, 1886

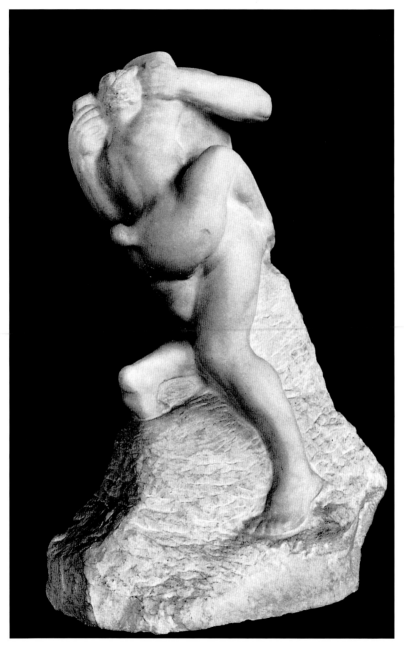

80 〈죄〉, 1888

들', '유희를 즐기는 님프들'에서는 암시적인 형태가 대리석에서 돌출하여, 생명이 소생하는 태고의 매혹적인 세계로 우리를 데려간다.

노트르담데상가(街)의 작업실에 모인 젊은 여성들은 로댕에게 작품을 지도해달라는 요청을 했다. 작업실 임대료와 모델비를 함께 부담하는 이 소규모의 친구들 모임을 맡고 있는 이는 놀랄 정도로 강렬하고 짙푸른 눈을 가진 쾌활하고 아름다운 24살 처녀였다.

로댕은 곧 그를 눈여겨보았고, 그의 재능과 상상력이 동료 학생보다 뛰어나다는 것을 알아차렸다. 그는 평범한 아가씨가 아니었다. 새로 온 선생의 짧막한 평에도 귀를 기울였지만, 그의 말이 옳지 않다고 생각될 때는 이의를 제기했다. 또한 열심히 가르침을 받으면서도 자부심과 독립심이 강했다. 그는 온종일 드로잉, 회화, 조각에 매달렸다. 세부를 분석했고, 여성에게 흔치 않은 완벽한 기량으로 모델의 본질적 구조를 드러냈다.

이 젊은 여성은 카미유 클로델, 즉 폴 클로델(Paul Claudel)의 4살 위 누이였다. 그는 누이의 영향이 종종 '가혹'했다고 술회했다. 그는 동생에게 종교적, 사회적 관습에 대한 경멸을 가르쳤고, 셰익스피어를 읽어주면서 상상력을 타오르게 했으며, 아무에게도 배우지 않고 점토로 모델링을 하여 그를 부끄럽게 만들었고, 예술과 인간의 창조력의 광휘에 눈뜨게 했다.

로댕과의 만남은 카미유의 내면에 잠재되어 있던 힘을 해방시켰다. 그는 예술가의 천재성에 황홀해 했고 로댕의 조용한 힘에 사로잡혔다. 하지만 자존심 강한 카미유는 이를 내비치지 않았다.

카미유는 위니베르시테가의 로댕 작업실에서 일하게 되었다. 로댕의 영향력은 결정적이었다. 그는 로댕의 비서이자 조수가 되었고, 처음에는 흉상의 모델로, 후에는 누드로 포즈를 취했다.

여기에서는 폴 클로델의 이야기를 들어보자. 1951년 로댕 미술관에서 열린 누이의 작품 전시회를 위해 쓴 서문은 가장 간결하면서도 감동적으로 그 비극을 전한다.

환자용 침대의 베개에 놓인 것은 볼품 없는 모자를 쓴 두개골뿐이었다. 내 눈에 당당한 골격을 보여주었던 두상은 성스러움을 잃어버린 건물과도 같았다. 마침내 신은 엄숙하게 불행과 노쇠의 공격에서 그를 해방시켰다.

81 카미유 클로델, 1911

카미유 클로델……. 나는 그를 떠올린다. 미모와 재능이 뛰어났던 여성, 그리고 내 어린 시절 때로 가혹하게 영향을 미쳤던 여성. 『라르 데코라티프 *L'Art décoratif*』 (1913년 7월호)의 유명한 표지에 실린 세자르의 사진 속 모습으로 그를 그려본다. 당시 그는 바시쉬르블레즈에서 막 파리에 올라와, 콜라로시 작업실에서 강의를 듣고 있었다. 그후 이번 전시회에도 나온 로댕의 뛰어난 흉상 2점이 제작되었다. 그의 이마는 수려했고, 눈은 소설 속에서나 나올 정도로 짙푸르고, 코는 미덕의 유산으로 간주되어 만년의 그를 기쁘게 했고, 큰 입은 관능적이라기보다 자부심을 보여주었 으며, 허리까지 흘러내리는 머리는 풍성하고 밤색(영국에서는 금갈색으로 불리는 진짜 밤색)을 띠었다. 그리고 그의 태도에는 탁월한 재능을 타고난 이에게서 볼 수 있는 용기, 솔직, 자신감, 쾌활함이 넘쳐흘렀다.

150

그리고 1913년 7월, 조치를 취해야 했다. 부르봉 방파장(防波場)의 낡은 건물에 사는 사람들은 불평을 늘어놓았다. 1층 아파트는 언제나 문이 닫혀 있는데, 무슨 일인가? 아침에 보잘것 없는 식료품을 살 때나 나올 뿐인 그 여윈 자는 누구인가? 어느 날 병원 직원들이 집 뒤쪽으로 들어가 두려움에 떠는 거주자를 붙들었다. 그는 메마른 석고상과 점토상에 둘러싸여 오랫동안 그들을 기다려왔다. 난잡하고 불결하기가 말로 다할 수 없었다. 벽에는 '성로(聖路) 14처(處)'(예수 그리스도의 수난 14장면을 담은 성화 또는 성상)가 핀으로 꽂혀 있었는데, 바야르가(街)의 신문에서 가위로 오려낸 것이었다. 밖에는 구급차가 기다리고 있었다. 그리고 30년이 넘는 시간이 흘렀다. 그 시간 한편에 오귀스트 로댕이 있었다.

슬픈 이야기를 상세히 말하고 싶지는 않다. 이는 구전으로도 기록으로도 남지 않은 옛 사건에 속한다. 사람들은 이를 두고 파리의 전설이라고 말할지도 모르겠다. 예술적 소명이라는 실로 가공할 불행을 겪는 가족에게는 치명적인 얘기가 될 것이다. 로댕의 시대에, 관학파 중에는 실물에서 형을 뜨는 편법에 의지하여 작업을 하는 약삭빠른 이들도 있었다. 카미유는 도나텔로와 야코포 델라 퀘르치아 시대의 사람처럼 진지하게 자신의 일을 받아들였다. 로댕의 가르침은 그저 본래의 능력을 깨닫게 하고 독창성을 발견하는 데 도움이 되었을 뿐이다. 하지만 두 사람의 기질은 처음부터 분명히 달랐고, 본 전시회가 이를 조명해줄 것이다. 모델링에 대한 지식은 대등했다. 누이가 이러한 지식을 얻게 된 것은 실물을 통해 열심히 공부했을 뿐 아니라 수개월간 인체학과 해부학을 연구했기 때문이다.

카미유는 9년간 로댕의 곁에 있었다. 거장과의 만남으로 그의 작업에는 새로운 생명이 불어넣어졌지만 독창성을 잃지는 않았다. 그가 제작한 로댕 흉상은 로댕이 좋아한 유일한 초상이었다도 82. 로댕도 가장 활발히 작품 활동을 하던 시기, 많은 작품 속에 카미유의 모습을 담았다. 궤도를 벗어난 사람들에게, 열정은 환희와 더불어 그보다 더한 고통을 가져다주었다. 카미유도 로댕의 한때의 모험은 용서했을 것이다. 사교계 여성에서 집안 하녀에 이르기까지 그런 예는 상당히 많았다. 하지만 자신의 모든 것을 준 남자가 매일 저녁 뫼동으로 돌아가 다른 여성과 생의 일부를 공유한다는 사실은 참을 수 없었다.

로댕은 카미유를 찬미했다. 뿐만 아니라, 이전에도 이후에도 그보다 깊게 사

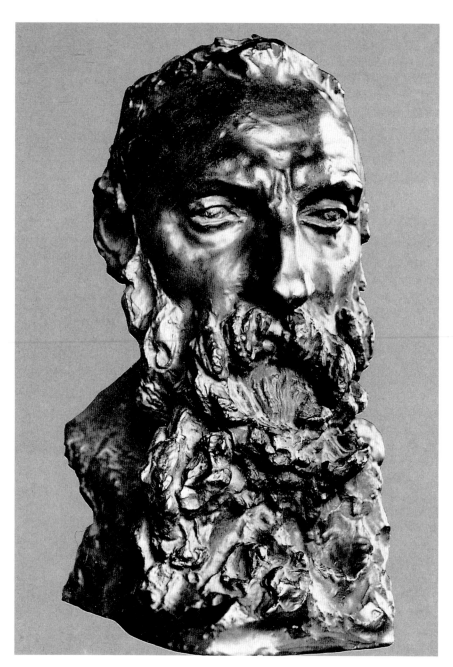

82 카미유 클로델, 〈로댕의 흉상〉

랑한 여성은 없었다. 카미유와 사상을 교환하며 로댕의 상상력은 자극받고 풍성해졌다. 카미유의 타오르는 지성 옆에서, 로즈의 평범한 이야기는 아무런 의미도 없었다. 다른 여성의 존재를 잘 알고 있던 로즈 역시 희생자였다. 로즈는 질투로 고통받았고, 완전히 지칠 정도로 격하게 비통한 심정을 분출했다.

카미유와의 재회는 로댕 편에서도 처연한 광경을 연출했다. 그 고통스런 모습에, 로댕의 온화한 성품은 어떻게 대처할지 몰랐고 심적으로 혼란스럽고 의기소침해져만 갔다.

어느 날 카미유는 그의 곁을 영원히 떠났다. 그리고 생루이 섬의 아파트에서 고독하고 비참한 생활을 하며, 반은 의식적으로 자신이 붕괴되도록 방치했다. 결국 카미유는 병원에 입원했고, 로댕과 헤어진 지 꼭 30년 후 빌뇌브레자비뇽의 병원에서 숨을 거두었다.

폴 클로델은 이 비정한 비극의 책임이 로댕에게 있다는 것을 의심치 않았다. 그는 격한 언어로 로댕을 비난했다. 1905년 그는 다음과 같이 적었다.

나는 엉덩이만 모인 이 향연에서, 저속한 것 외에는 자연에서 아무것도 보지 못하는 한 근시안적 인간의 작품만을 볼 뿐이다.

클로델은 로댕에 대해 부당하고 가혹한 언어로 공격하기를 꺼리지 않았다.

생각 없는 비평가들은 카미유 클로델의 작품을, 이름을 언급하고 싶지 않은 어느 남성의 작품과 비교한다. 하지만 양자간의 대립은 누가 보아도 명백하다. 문제의 조각가의 작품은 극히 둔중하고 저속하다. 어떤 형상은 심지어 점토 덩어리에서 허우적대며 빠져나오지조차 못한다. 에로틱한 흥분 속에 점토를 껴안고 기어다니지 않을 때는, 부둥켜안은 형상은 본래의 덩어리로 되돌아가려는 것처럼 보인다. 불가해한 이 덩어리 군상은 길가의 경계석처럼 어디에서나 빛을 반사한다.

하지만 1928년판에서 클로델은 다음의 구절을 덧붙였다.

그럼에도 불구하고, 나는 로댕이 천재적 예술가라는 사실을 인정하지 않을 수 없다.[18]

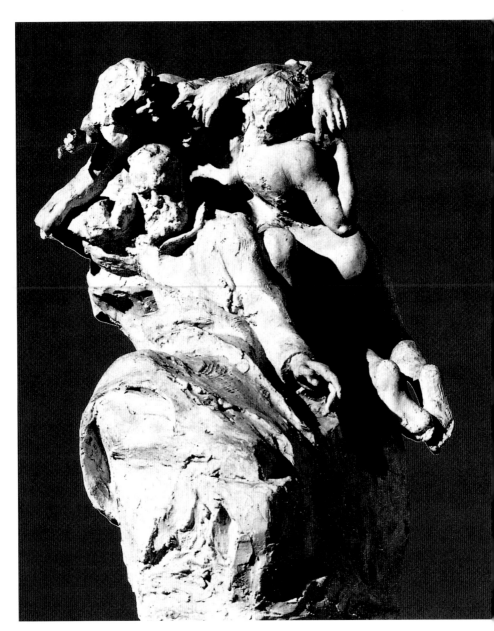

83 〈빅토르 위고 기념비의 습작〉, 1886-1890

인간희극

로댕은 팡테옹의 〈빅토르 위고〉를 포기하지 않았다. 첫 실패로부터 2년 후, 그는 작업을 다시 시작했고 주문 사항을 따르는 데 최선을 다했다. 시인은 옷을 입은 입상이 될 것이었다.

물론 그는 누드 모형에서 시작했지만, 상에 옷을 입힐 때가 되자 어려움에 봉착했다. 우의적 표현을 위해서는 〈지옥의 문〉의 상인방에서 따온 세 명의 여성 두상을 사용하기로 결정지었다. 여성상의 얼굴은 아름다웠지만, 다른 목적을 위해 디자인되었던 것이므로 시인의 두상 뒤편에서는 번잡해 보였다. 로댕은 재차 계획을 중단했다.

또다시 공공 기념상 주문이 미완성으로 남았다. 미술가 중에는 정밀한 일정을 필요로 하는 이들이 있다. 정확한 계획으로 생각을 순서대로 정리할 수 있기 때문이다. 석공 장인이었던 로댕은 이를 잘 알고 있었다. 그는 옛날 장인들처럼 세세한 지시에 따라 배움을 쌓는 방식을 격찬하기도 했다. 하지만 그의 정신은 이미 20세기에 속해 있었다. 그의 자유로운 구상, 독창적인 상상력, 대담한 손은 부과된 법칙만을 따를 수는 없었다.

남아 있는 최초의 위고상, 즉 바위에 앉아 있는 누드 인물상은 뤽상부르 공원을 장식하기 위한 것이었다. 조수들은 로댕의 지시를 받아, 천천히, 매우 천천히 대리석을 조각했다. 로댕은 여러 번 수정했고, 중도에 그만두었다가, 결국은 뮤즈를 제거했다. 뮤즈의 표현력이 두드러져, 기념상을 둔중하게 만들었고 위고라는 중심 인물을 돋보이게 하는 대신 그 광휘를 감소시켰기 때문이다도85.

예술부는 다시 한번 강한 인내심을 보여주었다(장관인 뒤자르댕-보메가 로댕의 친구였음을 잊어서는 안 된다). 뤽상부르 공원은 조각으로 가득했으므로, 상은 주문된 지 27년 후인 1909년 말, 팔레 루아얄에 세워졌다.

어느 날 로댕은 자신이 좋아하던 파리의 시가지를 걷다가 어느 집 앞에 멈춰 섰다. 외관으로 보아 오래도록 매물로 나와 있었던 것 같았다. 어둡고 좁은 길에 자리하고 있어 낡고 황량해 보였지만, 단순한 18세기식 외관이 로댕을 사

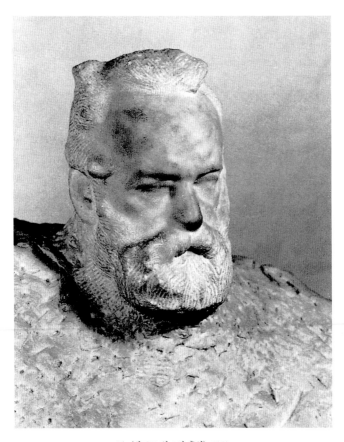

84 〈빅토르 위고의 흉상〉, 1910

로잡았다. 오래 된 석조각은 그가 거부할 수 없는 호소력을 발했다. 장소는 그랑조귀스탱가(街)로 센 강에서 그리 멀지 않았다. 그는 집을 구입해 로즈가 편안히 거주토록 했다. 한편 카미유는 이탈리로(路)의 작업실에서 만났다.

로댕을 향한 카미유의 열정은 더욱 집요해졌다. 로즈와 영원히 헤어질 것을 강요하기도 했다. 그럴 수 없었던 로댕은 카미유와 함께 여행을 가기로 약속했다. 카미유는 로댕과 오래 있을 수만 있다면, 목적지가 어디든 상관하지 않았다.

이들은 투르의 호텔에 머물렀고, 루아르와 앵드르 근처에서 휴식하며 행복한 시간을 보냈다. 투렌의 대왕궁과 멋진 촌락, 고도(古都)의 거리, 교외, 전원, 햇빛 가득한 강둑, 모든 것이 로댕을 즐겁게 했다. 그는 투렌을 무대로 한 발자

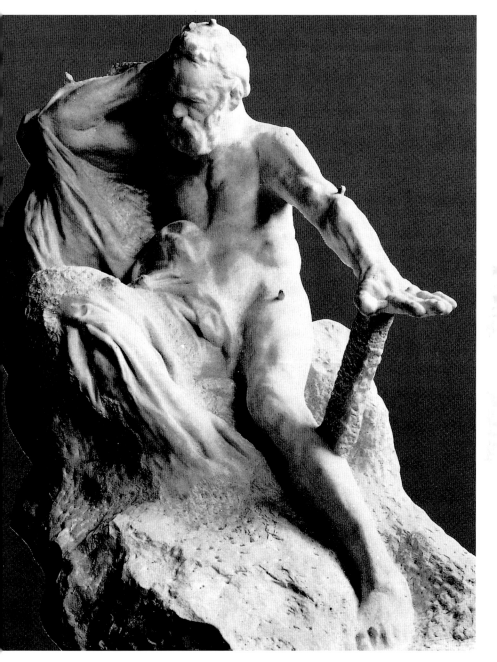

85 〈빅토르 위고 기념비〉, 1886-1890

크(Honoré de Balzac) 소설에 빠져들었고, 『투르의 신부 *Le Curé de Tours*』와 『골짜기의 백합 *Le Lys dans la vallée*』을 읽으면서, 그 '위대한 호인'과 함께 지냈다. 낮에는 스케치를 했고, 밤에는 호텔에서 촛불을 켜고 카미유의 누드를 그렸다. 글도 남겼다.

이번에는 성당을 보지 못할 것 같다. 하지만 푸른 행복을 쏟아내는 하늘을 보았다. …… 찬란한 하루. 강철 같은 루아르 강, 폭 전체가 물결치는 실크 같다.

오늘 아침의 고요함은 저 멀리 수평선까지 펼쳐져 있다. 민물이 휴식한다. 어디에나 느림과 정연함이 충일하다. 행복은 어디에서나 눈에 띈다. 좋은 날씨로 인해, 아지랑이는 색이 들고 향을 낸다. 대기와 빛이 하나되어 명징하고 편안한 곳을 이곳 외에 어디에서 찾을 수 있을까? 구름 아래로 흐르는 미묘하고 부드러운 회색의 루아르 강, 마을의 회색 지붕, 오래된 회색 돌다리…….

샹보르 성이 있는 지역에는 작은 교회가 있다. 아직 완전히 복원되지는 않았다. 로마네스크 양식의 성가대석에 관해, 이들은 정수장(淨水場) 시설에 이름 있는 기술자에게 의견을 구했다. 그는 일을 맡았다. …… 하지만 신랑(身廊), 놀라운 부조, 반들반들한 원주, 곳곳에서 가늘게 가지를 뻗는 크고 뚜렷한 뼈대는…….

그는 현대의 야만적 행위를 끊임없이 비난했다.

시의회가 들어갈 루이 16세풍 성이 더 이상 없는 때에, 지방에서 얼마나 아름다운 시청사를 지을지 두고보리라.

로즈에겐 며칠간 집을 비울 것이라고 말했지만, 한 달 뒤에야 돌아갔다.

로댕이 발자크의 고장을 여행하고 나서 2년 후, 수많은 논쟁을 불러온 사건이 일어났다. 이는 제2차 세계대전 전날까지 그 여파가 계속되었다. 문인협회가 로댕에게 발자크 기념상을 의뢰한 것이다.

상황은 처음부터 복잡했다. 협회의 계획은 원래 대(大)뒤마가 제기했던 것

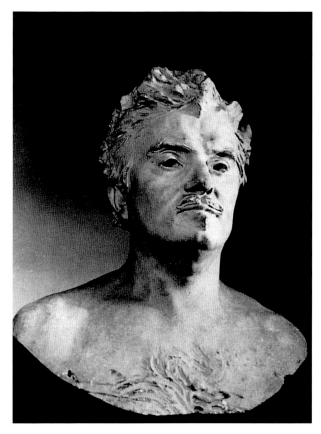

86 〈발자크 두상의 습작〉, 1893-1897

으로, 뒤마는 발자크의 사후 곧 발자크 상을 건립할 목적으로 기부금 모금에 들어갔다. 하지만 발자크 부인은 예민하게 반응하며 법적 조치를 통해 모금 중지에 나섰고, 따라서 계획은 좌절되었다. 1885년, 발자크 사후 35년이 지나서 문인협회는 새로이 계획을 세워 36,000프랑을 모금했다. 조각상은 공공 기념상 전문가 샤퓌에게 맡겨졌고, 팔레 루아얄의 오를레앙 회랑에 세우기로 결정되었다(이 독특한 회랑은 1933년에 파괴되었다).

장소 선정에 대해 열띤 논쟁이 벌어졌다. 대좌 제작자와 조각가는 합의를 보지 못했고, 조각가는 모형을 완성하기 전에 사망했다. 정부는 다른 조각가를 찾아야 했고, 센 검찰국과 시의회는 앞서보다 좀더 나은 장소, 즉 팔레 루아얄

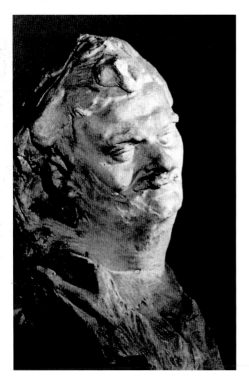
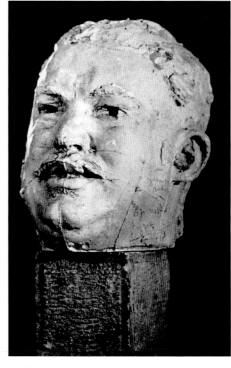

87 〈발자크 두상의 습작〉, 1893-1897 88 〈발자크 두상의 습작〉, 1893-1897

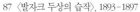

광장으로 합의를 보았다. 후보 조각가 가운데는 쿠탕, 앙토냉 메르시에, 마르케 드 바슬로가 있었다. 마르케 드 바슬로는 20년 전 발자크 흉상을 제작했기 때문에 자신만만했다.

1891년, 로댕은 명성을 날리는 작가는 아니었지만, 특히 조르주 프티 전시회 이래로 이름이 널리 알려져 있었다. 여러 작가와 미술가들이 그에게 기념상을 맡기자고 나섰다. 조뇌트, 샹플뢰리, 아르튀르 아르누 등은 그해 문인협회 회장이던 졸라(Emile Zola)에게 서신을 보냈다.

졸라는 찬성했다. 그는 마르케 드 바슬로와 로댕을 후보 자격으로 명단에 올려 위원회에 제출했다. 1차 심사에서 양자는 각각 9표를 얻었다. 2차 심사에서 로댕은 12표를 얻었다. 이는 졸라의 감동적인 연설 덕분이었다. 계약에 따라, 로댕은 3미터 대좌를 제외한 조각상을 제작해 2년 후인 1893년 5월까지 인도하기로 했다. 작품가는 30,000프랑으로, 일부는 착수금으로 지불되었다.

로댕은 어떤 방침을 취해야 할지 신속히 결정했다. 그는 단지 10개월 후 로

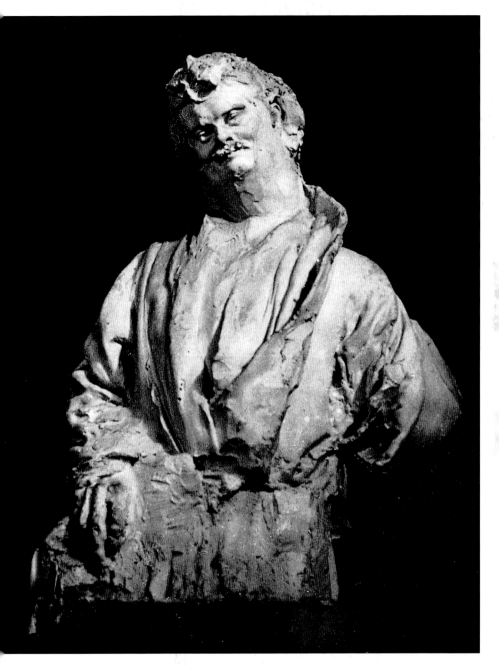

89 〈발자크의 습작〉, 1893-1897

제 마르크스에게 다음과 같이 썼다.

> 모형은 완성되어 있네. 마무리가 잘 되었고 나무랄 곳도 없어. 발자크는 도미니크회 승복을 입고 있는데, 말하자면 수의(壽衣)로, 고대 승려처럼 성실하고 근면했던 사상가가 생전에 항상 입던 옷이야. 넉넉한 로브는 어느 한 시대에 한정되지 않으므로, 보편적인 인상을 주지. 즉, 의복이 암시하는 바는 고독한 고통, 아침부터 밤까지 쉼 없이 계속되는 노고라네.[19]

로댕은 전혀 경험이 없고 난관이 따르는 일에 착수했다. 그가 예술적 진실에 도달하는 유일한 길이라 말하며 실행하던 방식, 즉 모델을 모사하는 것이 이 경우에는 불가능했기 때문이다. 사진술이 아직 초기 단계에 있던 때에, 그는 사후 42년이 지난 이의 풍모를 어떻게 재창조했을까?

흥미롭게도, 위대한 문인에 대한 초상 자료는 매우 드물었을 뿐 아니라 그의 만년의 삶과도 무관했다. 로댕은 인물에 대해 알기 위해 열심히 증거를 찾아다녔다. 드베리아의 발자크 초상화는 젊은 시절을 담고 있었다. 투르 미술관에는 루이 불랑제와 제라르 세갱의 다소 평범한 초상화 두 점과, 라삼의 즐겁게 미소짓고 있는 석판화, 그리고 마지막으로 『샤리바리 Charivari』에 실린 유명한 캐리커처가 소장되어 있었다(캐리커처 속의 소설가는 커다란 얼굴에, 머리를 길게 내렸으며, 실내복을 입고 있었다. 의식했든 아니든, 로댕은 가장 생생한 이 자료에서 영감을 얻었다. 작업이 진행됨에 따라, 그는 점차 유머러스한 면을 바꿔, 완성된 조각상에서 발산되는 숭고한 분위기에 다다랐다). 이보다 약간 후의 예로, 나다르의 소장품 중 작가의 고통스런 만년을 담은 은판 사진이 있었다.[20]

8월까지 오귀스트 로댕은 투르에 있었다. 예전에 그토록 자신을 사로잡았던 장소에서 『인간희극 La Comédie humaine』의 저자의 자취를 찾으려는 바람에서였다. 그는 상을 유사하게 또는 최소한 실물답게 묘사하려고 생각했지만, 초상 조각을 통해 작가의 엄청난 저작 활동을 옮겨보려는 야심도 있었다. 투르는 다비드 당제의 발자크 흉상을 자랑거리로 내세웠지만, 로댕은 비웃었다. 발자크가 랑그도크 혈통임을 알지 못했던 그는 지역 주민들 가운데서 닮은 사람을 찾아보았다. 실제로 몇 명을 찾아냈고, 그렇게 믿은 듯하다. 투렌 사람의 흉상을 몇 점 모델링했기 때문이다.

90 〈발자크의 습작〉, 1893-1897

91 〈실내복을 입은 발자크〉, 1893-1897

로댕은 예술가에 대한 막연한 인상을 구한 것이 아니었으므로, 수많은 두상을 조각했다. 남아 있는 20점의 습작(물론 그 이상을 제작했다)을 비교해보면, 상당히 흥미롭다도 86-88, 94.

하지만 발자크 상은 입상이어야 했다. 조각을 이상화하지 않으면서 영적 의미를 부여하려는 이에게, 이는 극히 어려운 문제였다. 발자크는 51세에 사망했지만, 이미 고령의 신체적 변화를 보였다. 오랜 기간 책상 앞에 앉아 있어서, 몸은 좌업(坐業) 생활에서 온 굽은 체형으로 굳어버린 듯했다. 팔다리는 짧고 억셌고, 몸통은 두터웠으며, 공쿠르 형제의 말에 의하면, 배는 옆에서 볼 때 스페이드 에이스 같았다.

로댕은 구전되거나 기록된 내용을 세심히 적었다. 발자크가 다니던 양복점을 방문하여, 위인의 치수를 아직도 알고 있는 재단사에게 옷도 주문했다. 그는 누더기를 덧댄 마네킹에게 이 옷을 입히고 모델링 작업을 했다.

항상 로댕은 넉넉한 옷을 입은 발자크를 묘사했다. 몇몇 습작에서도 그 예를 볼 수 있다도 89, 90. 하지만 이제 그는 다른 아이디어를 택했다. 발자크가 일상적으로 작업할 때 입던 옷, 즉 친구들의 이야기나 『샤리바리』의 캐리커처에서처럼 도미니크회의 흰 수사복을 입은 모습이었다도 91. 로댕은 의복을 변형시키고 양식화시키긴 했지만, 여기에서 출발하여, 황소 같은 목과 큰 두상을 가진 놀라운 착의상에 도달했다도 95, 96.

로댕은 매우 사실적인 누드 습작을 제작하는 데서 출발했다. 이중 현재 7점이 남아 있는데, 대부분은 레슬러처럼 팔짱을 끼고 있고, 모두가 앞으로 내딛고 있다도 92. 흔히들 생각하듯, 그가 발자크를 빅토르 위고와 같은 방식으로 표현하고자 했던 것은 아니다. 이는 단지 그가 항시 작업하던 방식으로, 의복 아래의 살아 숨쉬는 인간을 느낄 수 있게 하는 수단이었다. 의도적으로 근육을 과장한 습작도 제작했다. 이들은 활력이 넘치지만, 인간을 능가하는 신화상의 신이나 영웅처럼 보인다.

1893년 5월이 왔다. 늘 하던 대로 계약상의 규정에 무관심하던 로댕은 문인협회를 염두에 두지 않았다. 오히려 그는 협회가 그와 그의 기념상에 대해 걱정한다는 것을 알고 깜짝 놀랐다. "예술이 납기일에 맞춰질 수 없다는 것을 알지 못한단 말인가?" 서명을 한 계약이라고 말하자, 그는 미소지으며 손을 내저었다. 그렇지만 친구들은 예술원이 반대 입장에서 계획을 꾸미고 있으니 손을 써

야 한다고 경고했다. 예술원 애기가 나올 때마다 로댕은 격분했지만, 위원회 위원들이 작업실에 와서 모형을 살펴보도록 초청하는 데엔 동의했다.

위원들이 도착했다. 로댕은 정중하게, 하지만 침묵의 눈길로 맞이했다. 그들은 모형을 살펴보았다. 모호하게 이의를 제기하는 이들도 있었지만 답변을 듣지는 못했다. 친구도 적도 당혹스런 마음으로 자리를 떴다.

상황은 암담했다. 조각가의 적대자들은 협회가 소송을 내야 한다고 요구했다. 졸라는 로댕을 찾아가 확실한 납기일을 밝히기를 청했다. 그리고 내년에 협회 선거가 있으며 융통성 없는 이가 협회장이 될 수 있음을 지적했다. 졸라의 물음에, 로댕은 모형을 완성해서 확대하고 주조하는 일은 1895년 이전에는 완료될 수 없다고 애매하고 간결하게 답했다.

다행히도 회장직은 로댕의 친구이자 시인인 장 에카르(Jean Aicard)가 맡게 되었다. 졸라는 편지로 상황을 전했다.

협회에 해결이 안된 매우 곤란한 문제가 있네. 〈발자크〉 상 건이야. 우리 사이니 하는 말이지만, 상당히 곤란해질 걸세. 나는 로댕 입장에 서 있지만, 내 관점에 얽매이지는 말게. 자네도 내가 최대한 그를 위해 일했다는 애기를 위원회에서 들었겠지. 로댕의 친구들을 만나보면, 원만히 수습되리라 보네. 타협적인 자세로 화해의 여지를 찾아보거나. 소송은 예술가의 시간을 낭비할 뿐이고 협회에도 불명예스러운 일이 될 테니.

위원회가 로댕의 작업실을 다시 방문했을 때, 이들은 그전보다 훨씬 나쁜 인상을 받았다. 이번에도 의논은 전혀 없었다. 조각가가 거의 입을 열지 않았기 때문이었다. 협회로 돌아온 후, 비판이 끊임없이 쏟아졌다. 파리의 광장에 이런 '덩치 큰 괴물'을 세운다는 것은 생각조차 할 수 없는 일이었다. 모형은 '형체를 알 수 없는 덩어리', '거대한 태아'라고 기술되었다.

당시 로댕은 곤경에 처해 있었고, 결과적으로 건강도 나빴다. 카미유와의 관계는 격랑이 심해 번민이 깊어갔다. 로즈는 심장병을 앓았는데 쉽사리 회복되지 않았다. 그에겐 수많은 걱정거리가 있었다. 결국 고혈압이 우울증을 불러왔다. 습관적인 창작열도 기울어갔다. 이번에도 그는 확실한 납기일을 밝히지 않았다.

위원 대부분이 분개했다. 졸라가 로댕 편에 서자, 이들은 더욱 흥분했다. 협

92 〈발자크의 누드 습작〉의 세부, 1893-1897

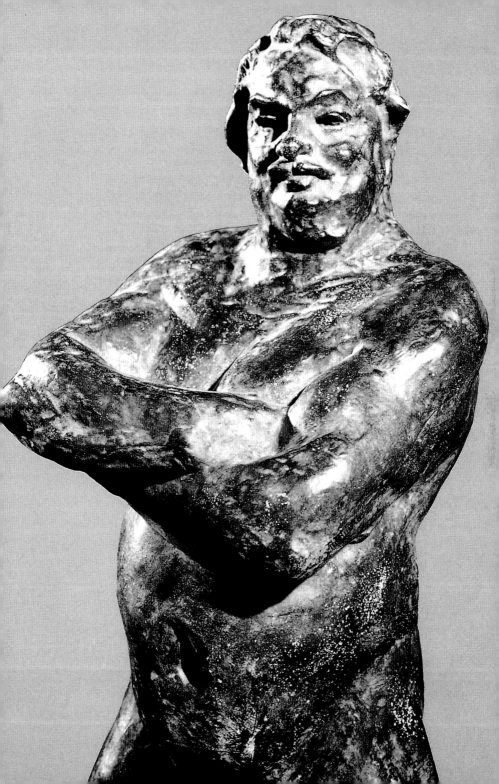

93 〈발자크〉

회는 발자크 탄생 100년제가 열리는 1899년에 맞춰 조각상이 완성될 수 있을지 걱정했다. 상황을 더욱 악화시킨 것은 조각가가 씨름하고 있는 〈지옥의 문〉과 〈빅토르 위고〉가 아직 완성되지 않았다는 데 있었다.

모든 것이 불투명했다. 위원회는 만장일치로, 로댕이 24시간 내에 조각상을 인도하고 이를 어길 시에는 계약을 취소하며 이미 지불했던 30,000프랑을 반환하라는 결정을 내렸다. 엄숙하게, 위원회는 기념상이 '예술상(上)의 실패작'이라고 선고했다.

몹시 감상적인 작가이자 시인으로 유명했던 장 에카르는 예상치 못한 외교 감각을 발휘했다. 그는 미봉책으로, 로댕처럼 뛰어난 예술가에게 이러한 최후통첩을 보내는 것은 결과가 좋지 않을 것이라고 위원회를 설득했다. 소송에 들어가도 협회가 정당성을 인정받을지는 보장할 수 없었다. 그는 개인적으로 미술가와 얘기해보고, 그가 자발적으로 작업을 포기하도록 청하겠다는 의견을 내놓고, 위원회에게 자신을 믿어달라고 부탁했다.

몇 주 후 에카르는 위원회에서 로댕의 편지를 읽었다. 격조 있게 씌어진 이 편지는 제프루아나 에카르 자신의 구술일 것이다.

예술 작업은 이와 씨름해본 이라면 누구나 알 수 있듯이, 정숙과 자유로운 성찰을 요구합니다. 이는 바로 제가 작품을 신속히 완성하기 위해 여러분에게 바라는 바이기도 합니다. 여러분에게는 그것이 가능하며 그렇게 할 수 있습니다. 이는 예술과 문학의 창조자 모두의 관심사이므로, 곧 여러분의 관심사이기도 하기 때문입니다. 예술가로서 본인은 끊임없이 그리고 철저하게 책임을 주지하고 있으며, 몇 주간 어쩔 수 없이 휴식을 필요로 했으나 그 이래로는 이 문제에만 마음을 쏟고 있습니다. 청컨대, 우리 모두에게 감동적인 모범이 되는 위인에게 전심전력하여 경의를 표할 기회를 주십시오. 그의 혹독한 노동, 고난에 찬 생애, 그가 치러야 했던 끊임없는 전쟁, 그의 높은 용기를 생각해봅니다. 이 모두를 표현하고 싶습니다. 여러분의 믿음과 신뢰를 청합니다.

이처럼 위엄에 찬 편지를 보낸 이에게 공격적일 이는 없었다. 하지만 선불금 10,000프랑의 문제가 제기되었다. 로댕은 다시 한번 조언을 받아들여, 작품 인도시까지 공탁금으로 맡기겠다는 제안을 했다. 그는 기념상을 일 년 안에 완

성할 것이라고 예상했다.

위원회는 만족스럽게 양해했고, 모든 일이 정리된 듯했다. 하지만 사건이 해결된 것으로 가정한 이들은, 이 '무정부주의자'에게 기선을 놓친 고참 미술가들이 느꼈을 고통이나, 로댕의 보기 흉하고 터무니없고 외설적인 조각상이 파리 중심부에 세워져 위대한 프랑스 문학작가의 영광을 기릴 것이라는 사실에 아카데미 미술가들이 공포를 느꼈다는 사실을 미처 알지 못했다. 조각상은 프랑스 자체와 그 위대한 전통 전반에 대한 모욕이었다. 음모가 꾸며졌고, 신문 캠페인이 전개되었다.

위원회는 소스라치게 놀라 결정을 재고하려 들었다. 하지만 투표날 에카르는 기습적으로 통렬한 선언문을 읽고, 위원장 사임을 공표하고 식장을 떠났다. 위원 6명이 그를 지지했다.

사건의 반향은 컸다. 신문은 에카르에 대해, 다른 말로 하면, 로댕에 대해 찬반양론을 폈다. '반대파'가 좀더 맹렬했다. 당시 세상을 떠들썩하게 한 드레퓌스 사건과 마찬가지로, 로댕 사건도 예술과 문학계의 영역을 넘어섰다.

로댕은 크게 충격을 받았다. 화강암 같던 그는 흔들렸고 작업에서 손을 놓았다. 과거에 보여주었던 의지도 약해졌고 자신감도 잃었다. 이러한 모습에, 로댕은 끝났다, 예술가로서 한물 갔다, 〈발자크〉가 이를 입증해준다 등등 악소문을 퍼뜨리는 이도 있었다. 그는 젊은 시절 누이의 죽음 후에 경험했던 바와 유사한 위기를 겪고 있었다. 하지만 그는 이미 54세였다. 그는 가까운 주변 사람들에게 갑작스레 화풀이를 했다. 자주 분노의 대상이 된 불쌍한 로즈는 이제 잔소리 심한 늙은 농촌 아낙에 가까웠다. 로즈는 그의 스쳐가는 애정사는 눈감아 주었지만, 그가 격정의 극심한 고통에 빠지자, 가만히 있지 않았다. 그와 영원히 멀어질까 하는 두려움에, 요령 없이 자신의 불안을 비난으로 표출했다.

카미유의 불 같은 질투는 비극적 기운을 띠었다. 그는 이제 로댕을 공유하기를 거절했다. 분노는 악의로 가득 찼고 거의 병적이었다. 그는 죽음까지 입에 담았다. 카미유 같은 여성이 이러한 위협을 할 때는 심각한 상황이었다. 이별은 광기의 드라마로 이어졌다.

로댕은 만사를 잊기 위해 파리를 떠났다. 스위스의 생모리츠에서 휴식하면서 그의 건강은 많이 회복되었다. 친구들도 마음을 써서 배려해주었다. 기회는 곧 다시 왔다. 과거에 로댕을 냉대했던 프랑스 예술가협회가 둘로 분리되면서,

그 결과 국립예술협회가 탄생한 것이다. 동료 예술가들은 그를 조각부장에 지명했다.

조각가의 친구인 퓌비 드 샤반이 70회 생일을 맞아 축하연을 연 자리에서, 손님들은 화가의 측면상이 담긴 작은 청동판을 선사 받았는데, 이는 예전에 로댕이 조각한 흉상을 토대로 한 것이었다. 로댕은 사회를 보았다. 그는 식사 후 연설도 했다. 초고는 제프루아가 작성했다. "하지만 아무도 연설을 듣지 못했다. 수염 속에서 수줍게 웅얼거렸기 때문이다."[21]

사람 앞에 나서는 것은 우정의 표시로서뿐 아니라 〈발자크〉의 작가로서 좋은 기회로 간주되었다. 로댕의 적대자들이 아직도 투쟁을 포기하지 않았기 때문이다. 풍자적이고 자극적인 기사는 사람들의 마음을 강하게 흔들었다. 이중 가장 통렬한 예는 유명한 문인들이 편집진으로 있던 『질 블라스 Gil Blas』에 실렸다. 이 신랄한 글에는 소설가 펠리시앵 샹소르의 서명이 있다.

> 로댕의 이름을 언급하려면 반드시 경의를 표해야 한다. 비평가들이 금세기(나의 말을 용서하시길, 특히 과민한 저널리스트의 말을 인용하자면, '시대를 통틀어') 가장 위대한 천재를 지키고 있다. 이들은 자신들의 독단적인 판단에 대한 논의 없이, 절하지 않는 자가 있으면 누구에게나 붓으로 위협을 가하고, 자신들의 독창성을 과시하려는 목적으로 맞이한 무능한 대가 앞에서 미켈란젤로의 화려한 업적을 예술적 경어(敬語)로써 폄하한다. 문학, 저널리즘, 살롱, 거리의 속물들은 독도 약도 안 되는 하루살이 신(神)을 창조하는 재주를 갖고 있다. 시성이자 문학의 꼭두각시인 말라르메, 그리고 영원히 미완성일 〈지옥의 문〉(꿈에서 나와 꿈으로 돌아갈 수밖에 없으므로 존재하지 않는 작품)과 자신의 능력 밖에 있는 〈발자크〉로 명성을 얻은 로댕이 그들이다. 발자크 상은 제작되어야 한다. 하지만 로댕 씨의 무력함 때문에 파리 중심부에 세워질 불멸의 권리를 가진 이 인물은 무형의 대리석 속에 여전히 묻혀 있다. 로댕 씨가 물러나고 누군가 다른 사람이 올 때까지는 오랫동안 그곳에 누워 있을 것이다.[22]

로댕은 1898년 살롱에 〈발자크〉를 출품하기로 결정했다. 사람들의 눈길을 돌리기 위해 〈입맞춤〉을 맞은편에 전시하자는 조언이 있었다. 후자에 대한 일반의 반응이 좋을 것이라는 근거에서였다. 뚜껑을 열어본 결과, 사람들의 시선은

물의를 일으킨 상에만 집중되었고 비평가들은 앞다투어 비난을 퍼부었다. 부르델은 분개하여, 상 사이를 왔다갔다하며 모두가 들을 수 있게 큰 소리로 말했다.

먼저 〈입맞춤〉을 가리키며 "이 작품은 매혹적입니다."

그리고 〈발자크〉를 가리키며, "하지만 이 작품은 위대한 조각입니다!"

예술 작품 가운데 이토록 격렬하게 오랫동안 논쟁이 들끓었던 예는 찾기 힘들다. 〈올랭피아〉나, 세잔의 본의가 아니었던 '충격적 작품들' 사건은 전반적으로 예술애호가들의 비교적 제한된 세계에 한정되어 있었다. 하지만 〈발자크〉 사건으로 찬반 양측에서 타오른 불화의 반향은 일반 대중에게까지 널리 번졌다. 문인협회 위원들은 이에 기뻐했고, 공공 장소에 〈발자크〉를 세우는 것이 불가능할 것이라고 확신했다. 파리의 반응은 그토록 강했다. 위원회의 부회장을 맡고 있던 군사가(軍史家) 알프레드 뒤케는 처음부터 발자크 상에 반대하는 입장에서 싸움을 지휘한 인물로, 다음과 같은 안을 제출했다.

> 문인협회 위원회는 로댕 씨가 공업관에 전시한 석고상을 청동으로 주조하는 것을 금한다. 로댕 씨에게 조각상을 의뢰했으나, 계약에 언급된 조각상과 전혀 딴판인 작품을 받아들일 수는 없기 때문이다.

일부 위원들은 결의안이 너무 고압적 언어로 구사되었다고 느꼈고, 회의는 격해졌다. 당시 협회장이었던 앙리 우세는 절묘한 제안을 했다. 시 위원회를 설득해 공공 도로에 조각상 건립을 금지하도록 하는 것이었다. 어려운 문제는 아니었다. 하지만 법률 고문은, 그렇다 해도 아무 것도 바뀌지 않는다는 의견을 내놓았다. 계약은 계약이었고, 로댕과의 계약서에는 조각상이 호감을 얻지 못하는 경우라도 이를 파기한다는 규정은 없었다. 협회는 기념상을 받아들여야 했고, 계약 조항에 따라 그에게 대가를 지불해야 했다. 마침내 논의가 한참 진행된 후 위원회는 앙리 라브당의 초안으로 체면을 살리는 안을 채택했다. 이 글은 신문에 발표되었다.

> 문인협회는 유감스럽지만, 로댕 씨가 살롱에 출품한 모델에 항의를 표하며 이를 발자크 상으로 인정하기를 거부한다.

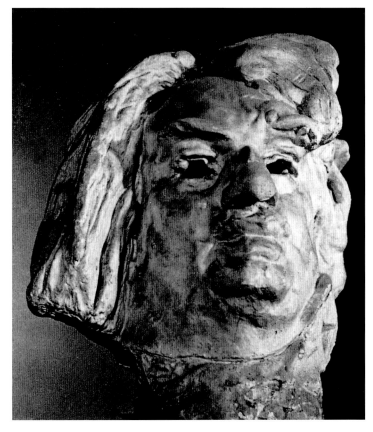

94 〈발자크 두상의 습작〉, 1893-1897

이를 읽은 수많은 미술가들은 분노했고 로댕의 절친한 친구들은 항의문을 작성했다.

로댕의 친구이자 찬미자인 우리는 문인협회에서 통과된 결의안이 예술적 관점에서 볼 때 무의미하다고 생각되므로, 그가 현 상황을 고려치 말고 작품에 임하기를 진지하게 촉구한다. 또한 그가 프랑스와 같은 훌륭하고 문화적인 나라에 사는 이상, 성실한 인격과 탁월한 기량으로 인망과 존경을 받을 것이라는 희망을 표명하는 바이다.

선언문이 인쇄되고 여러 유명 인사에게 발송된 이후, 전국 각지에서 문인과

예술가의 서명이 잇따랐다. 이 성공에 뒤이어, 기부금 조성에 들어갔다. 신문, 잡지, 출판계, 여러 협회에서 격려 편지와 함께 기부금이 물밀듯이 들어왔다. 카르포의 미망인은 〈춤〉 한 점을 테라코타상으로 보내겠다는 제안을 했다.

스캔들만큼 미술가의 명성을 높여주는 것도 없을 것이다. 로댕은 악명을 구하지 않았다. 이는 그의 성격에 상반되는 바였다. 의기소침한 기운이 그를 감쌌다. 자신의 능력에 늘 자신 있던 그는 이처럼 흥분의 원인이 된 상을 불안한 눈으로 뚫어지게 주시했다. 적의 말이 옳은 것인가? 시 예술위원회가 언급한 것처럼 정말 '기형'이란 말인가? 로댕의 친구 달루는 청원자 명단에 합류하기를 거부했다. 그는 "옛 우정의 기억 때문에, 꼴사나운 친구들이 로댕을 이 새로운 불화에 끌어들이려는" 데 동조할 수 없다고 말했다.

그러나 새로운 옹호자들이 등장했다. 『르 피가로 *Le Figaro*』지(誌)가 그 선두에 섰다. 『레코 드 파리』에서 에밀 베르주레는 자신이 '문학의 행상들'로 묘사한 자들을 혹평했고, 『라 르뷔 데 되 몽드 *La Revue des deux mondes*』, 『라 르뷔 드 파리 *La Revue de Paris*』 같은 명성 높은 잡지도 찬사의 기사를 실었다.

로댕은 처음에는 이러한 소란에 놀랐으나, 어느 정도 마음의 평정을 되찾았다. 친구들은 그에게 작품을 옹호하고, 협회에 계약서 이행을 촉구하고, 필요하다면 소송을 하라고 권했다. 하지만 그가 가장 바란 것은 평화와 고요였다.

이는 말처럼 쉽지 않았다. 오려낸 신문 기사나 지지의 편지가 프랑스뿐 아니라 외국에서도 도착했다. 위니베르시테가에 있는 로댕의 작업실은 찬미자들과 뻔뻔한 구경꾼들이 들이닥쳐, 그 자신도 발을 들여놓기를 꺼릴 정도가 되었다. 이러한 명성은 그가 바라던 바가 아니었다.

같은 날, 편지 두 통이 도착했다. 한 통엔 유명한 세잔 컬렉터인 오귀스트 펠르랭이 서명한, 20,000프랑에 상을 구입하겠다는 제안이 들어 있었다. 다른 하나는 벨기에에서 영향력 있는 친구 일동이 보내온 것이었다.

우리는 문인협회가 조각상 수령을 거절할 것으로 봅니다. 우리에게 작품을 인도해 주십시오. 브뤼셀에서는 〈발자크〉를 찬미하며, 귀하의 작품을 우리 광장에 세울 것입니다.

한편 기부금은 작품가 정액에 도달했다(프란츠 주르댕이 디자인한 대좌 포

174

함 30,000프랑).

로댕은 이러한 제안에 기쁘긴 했지만, 당연히 정치의 개입 가능성을 걱정했다. 완곡하게 말하는 법이 없는 클레망소는, 청원자 중에 졸라의 친구들이 너무 많다고 로댕이 걱정한다는 소식을 들었기 때문에 청원자 명단에서 이름을 빼겠다고 공언했다. 사람들의 감정은 고조되어, 드레퓌스파나 반대파나 그 '사건'과 관계없는 경우에도 자기가 속한 진영의 정치적 입장에 따라 모든 것을 판단했다. 예술이 이러한 언쟁보다 우위에 있다고 생각한 로댕은 항상 정치적 감정과 멀리 하려고 노력했다.

따라서 그는 가능한 정중하게 사람들을 내보내기로 결심했다. 그는 모금 운동을 하는 친구들에게 편지를 썼다.

작품은 본인이 소유하겠다는 것이 확고한 바람입니다. 작업을 중단하고 여러모로 생각해봐도, 이 길이 최선입니다. 모금 운동에서 원하는 것은 내 노력에 대한 증거이자 보답이 될 명단뿐입니다. 조각을 계속할 수 있도록 오래도록 지지해준 옛 친구들, 바로 여러분에게 깊은 감사를 드립니다.

편지가 발표되었고, 기부자들은 기부금을 돌려받았으며, 로댕은 〈발자크〉를 보유했다. 살롱전 개최중에 사소한 시비를 걸 목적으로 전시장을 찾는 이들이 있자, 로댕은 간략한 편지를 신문에 보내, 조각상을 살롱전에서 철수하고 "다시는 어디에도 세우지 않겠다"고 발표했다. 문인협회는 승리를 거두었지만, 명예는 패자에게 돌아갔다.

협회는 팔귀에르에게 의견을 구했다. 그는 즉시 의뢰를 받아들였고, 거의 열 달도 남지 않은 발자크 탄생 100주년에 맞춰 완성할 것을 약속했다. 로댕은 조금도 반감을 드러내지 않았다. 그는 동료 미술가에게 유감을 품지 않았으며, 오히려 이 둘의 우정은 두터워졌다. 팔귀에르는 신뢰할 만한 인물이었고, 로댕이 감정을 상하지 않도록 최선을 다했다. 그는 로댕이 자신의 그림을 좋아한다는 것을 알고서, 로댕에게 전원에서 노니는 님프를 묘사한 대형 캔버스를 보냈고, 로댕은 이를 뫼동의 거실에 걸었다. 이들은 세상에 두 사람의 우정을 알리기 위해, 서로 상대방의 흉상을 제작하여 1899년 살롱전에서 선보이기로 합의했다. 팔귀에르는 이 전시회에, 일화가 많았던 발자크 상의 모형을 출품했다.

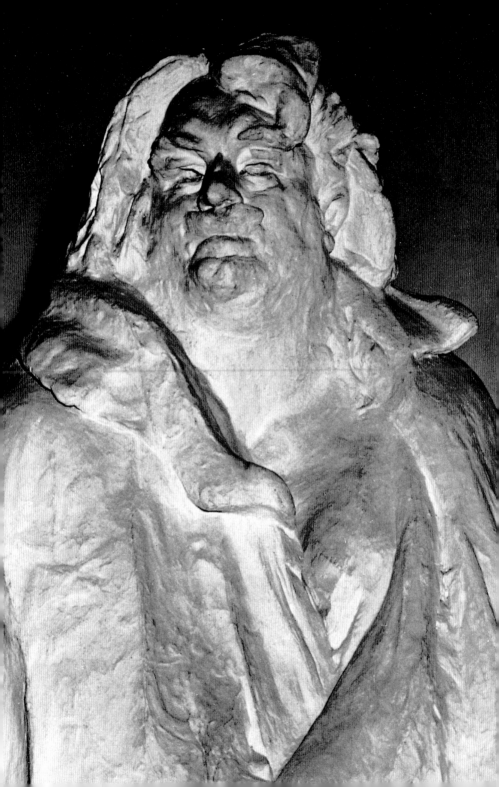

이러한 상호 존중의 표시는 로댕에게 만족감을 주었고 팔귀에르에게도 유익했다. 하지만 팔귀에르는 작품을 완성하기 전에 사망하여, 작업은 폴 뒤부아에게 위임되었다. 문인협회에 불운이 뒤따르는 듯했다. 발자크 100주년제는 끝났지만, 제막식은 1902년까지 연기되었다. 미사여구로 꾸며진 제막식은 로댕의 명예 회복으로 전개되었다.

로댕은 조용히 미소지으며 앉아 있었고, 사람들의 눈은 모두 그에게 쏠렸다. 협회장인 아벨 에르망은 팔귀에르의 기념상을 시 위원회에 헌정하면서, 다음과 같이 말했다.

여러분의 눈앞에 있는 작품은 강렬하므로, 저는 두려움 없이 경쟁자에 대한 기억을 떠올릴 수 있습니다. 팔귀에르의 이름은 위대하므로, 제가 로댕의 이름을 언급한다 해도 그를 모욕하는 일은 아닐 것입니다. 이는 본인의 의무이기도 합니다. 만일 팔귀에르가 저의 태만을 안다면, 결코 용서치 않을 것입니다. 설령 제가 침묵한다 해도, 여러분은 정확히 기억하고 계실 것입니다. 왜냐하면 살아 있는 듯 실재하는 이 〈발자크〉에, 잊기 힘든 또 다른 상의 환영이 떠나지 않고 머물러 있기 때문입니다.

에르망의 말에 관중은 감동했다. 그들은 모두 일어서서, 거절된 조각상의 조각가에게 갈채를 보냈다.

로댕의 〈발자크〉는 버림을 받았지만, 강한 생명력을 간직했다. 로댕관의 정원에서 나무와 꽃에 둘러싸여 있을 때, 이 상은 예기치 않은 새로운 차원을 얻었다. 고독하고 신비롭게, 인간 얼굴을 한 선돌처럼 서 있던 당시의 이 상을 보았던 사람들은 시끄럽고 복잡한 파리 시내로 옮겨진 후 거의 알아볼 수 없었다고 한다. 이는 곧 현대 기념상의 숙명이기도 하다. 도시의 조각상은 예전에는 건물 전체가 이루는 장엄한 앙상블의 일부이자 건축의 중심이었으나, 오늘날에는 교통을 그다지 방해하지 않을 장소에 되는 대로 자리한 잉여적인 부속물, 즉 한때의 유행, 사상 경향, 정치적 사건의 표류물이 되었다.

석고 모델과 모형은 때때로, 특히 베르통가(街)의 발자크 저택이 기념관으로 문을 연 1908년에도 선을 보였다. 하지만 자리하지 않는다 해도, 로댕의 〈발자크〉는 그 충격에 사로잡힌 사람들의 마음속에 깊이 새겨져 있었다. 로댕에 대한 글 대부분에서 이는 그의 최고 걸작으로 꼽는다. 이제까지 한 조각상이 이토

95 〈발자크〉의 세부, 1893-1897

록 자주 통찰력 있게 분석된 경우는 없었다.

릴케를 인용하면,

머리카락은 굵은 목까지 내려와 있고, 두발(頭髮)에 싸인 얼굴은 무언가를 응시한다. 응시에 취한 얼굴이다. 여기에는 창조력이 끓어오르고 있다. 즉 원소(元素)의 얼굴이다.

레옹 도데는 다음과 같이 적었다.

이 〈발자크〉는 방심한, 마음이 병든, 『인간희극』의 작가 발자크이다. 그는 위고의 『수상록 Choses vues』과 자리를 나란히 한다. 동맥은 굵고, 머리는 꼿꼿이 들고, 눈은 태양을 찾지만 이미 어둠이 깃들어 있다. 마침내 그는 문학의 노역에서, 결혼과 애정의 스트레스에서 벗어나, 꿈에 몰입한다. 그는 죽음을 앞두고 있으면서도 불멸을 바라보는 몽상가이다. 하지만 이 걸작을 이해하려면, 반드시 발자크의 생애와 작품에 대한 지식이 전제되어야 한다. 로댕은 발자크의 열렬한 신자들, 특히 나의 아버지나 제프루아와 많은 시간을 보냈다. 그는 발자크에 대한 대화에 열중했는데, 이러한 대화는 우리 모임에서 경애의 후렴구처럼 반복되었다. 이것이 바로, 로댕이 수많은 시행착오를 거쳐 정확하고 독특한 환영을 창조할 수 있었던 이유이다. 반면 발자크가(街) 끝에 있는 덕망 있는 팔귀에르의 상은 이름 모를 풍채 좋은 신사에 불과하다.

제1차 세계대전 후 비롱의 미술관이 개관했을 때, 당연히 이 상이 전시되었다. 1926년 학예관이 된 조르주 그라프는 상을 청동으로 주조하는 것이 국가의 의무라고 생각했다. 두 점의 복제품이 제작되었고, 이중 한 점은 안트베르펜 박물관에 보내졌다.

파리 시 중앙에 상을 건립하는 옛 구상안이 다시 제기되었고, 이제 여론도 이를 받아들일 만큼 충분히 성숙되어 있었다. 쥐디트 클라델은 비롱 저택을 미술관으로 만드는 계획을 추진했던 때와 같은 결단력과 행동으로 위원회 구성에 착수했다. 예전에 로댕 편에서 싸웠던 노병 조르주 르콩트가 의장직을 맡았다. 사무국에 압력을 넣고 관청에 로비도 하면서 3년간 힘들게 노력한 끝에(문인협회는 선임자들의 과오를 바로잡을 필요가 있음을 인정했다), 〈발자크〉는 라스파

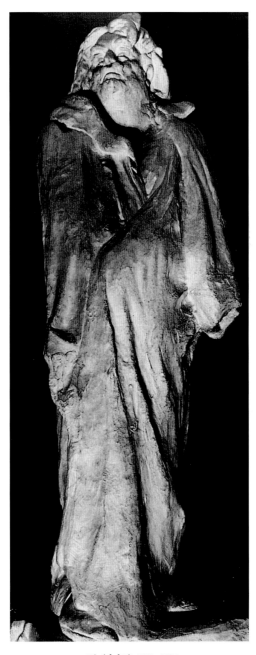

96 〈발자크〉, 1893-1897

유대로(大路)와 몽파르나스대로(大路)의 교차지점에 세워지기로 결정되었다.

화려한 공식행사가 열렸다. 제막의 영광은 로댕을 잘 알고 있던 당대의 가장 위대한 두 조각가 마욜과 데스피오에게 돌아갔다.

1939년 7월 1일, 제2차 세계대전이 발발하기 전날이자 로댕이 죽은 지 22년이 흐른 후의 일이었다.

브리앙 별장

로즈는 건강이 안 좋다고 불평을 늘어놓았고, 로댕 역시 육체적으로 쇠약해져 갔다. 이들은 그랑조귀스탱가(街)의 어둠침침한 집을 떠나 전원에서 살기로 결정했다(1894년에 벨비 언덕은 아직 '전원'이었다).

이들은 스크리브가(街)의 집을 빌렸다. 오늘날 행정당국에서 하듯이, 눈에 들어오는 모든 나무를 가지치기하고 집들을 질서정연하게 정렬시키지 않아, 길은 무성한 아카시아와 라일락 사이로 구불거리며 나 있었다. 작은 격자문은 인동덩굴과 아이비로 반쯤 가려졌지만, 반대쪽 창문에서는 발레리앙 산과 센 강을 접하는 평원이 내다보였다.

로댕은 매일 역으로 내려가, 파리에 있는 작업실들을 들렀다. 하지만 작업만이 그를 기다리고 있던 것은 아니었다. 노년의 반려자 로즈는 여전히 가슴을 졸였다. 심장병의 원인이 로댕임에도 불구하고, 누군가 끼어들어 자신이 그토록 사랑하는 이와 헤어지게 되지 않을까 해서였다. 그는 "로댕 씨는 너무 까다로워져요"라고 친구에게 말하곤 했다(로즈는 항상 그를 '로댕 씨'라고 불렀다).

"만일 그가 나를 버린다면……"

저녁에 로즈는 날카롭게 질문을 해댔지만, 이들은 맛있는 양배추 스프 앞에서 대개 화해했다. 로댕은 이 국민적 요리를 너무나 좋아했다. 양배추 스프는 옛기억을 되살려주었는데, 그는 이를 프랑스의 대들보라고 부르곤 했다. 밤이 되면, 그는 로즈와 손을 잡고서 주변 시골 지역을 산책했다. 빅토르 위고, 발자크, 아니면 카미유, 그의 생각을 차지하고 있던 것은 무엇이었을까. 그는 거의 말이 없었다.

매력적인 고가에는 작업실을 만들 공간이 부족했으므로(다락에 임시 작업실을 만들긴 했지만), 2년 후 그는 다시 이사를 했다. 뫼동 근처 언덕에서 발견한 전원풍 별장에 그가 왜 그토록 이끌렸는지는 확실치 않지만, 아마도 넓은 정원이 과수원으로 둘러싸였고 센 강 유역이 내려다보였기 때문일 것이다. 길고 평평한 밤나무 길이 중심 도로와 집을 잇고 있었으나, 집 앞의 정원은 급한 경사

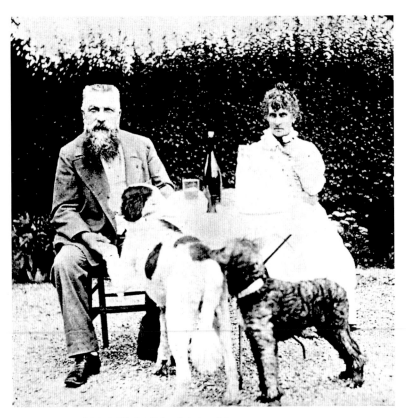

97 뫼동의 브리앙 별장에서 로댕과 로즈 뵈레

지였다. 깊은 관목숲 속에는 작은 연못이 있었다. 계단을 올라서면, 1층에는 응접실, 식당, 침실이 둘, 도합 방 4개가 있었다. 평범하기 그지없는 이곳이 최전성기의 로댕이 거주하던 브리앙 별장이다.

건물은 전혀 꾸며지지 않았지만, 예술품으로 장식되었고, 무제한 증축되었다. 로댕은 이곳을 구입한 후, 곧 작업실용으로 큰방을 덧붙였고 베란다를 통해 드나들었다. 1900년 박람회가 끝나자, 그는 전시관(루이 16세풍을 모방한 대형 열주식 홀)을 알마 광장에서 이 별장 옆으로 옮겨왔다.

이러한 혼돈 속에서도, 18세기 프랑스 건축에 대한 로댕의 깊은 애정은 엿볼 수 있다. 이시 성이 해체업자들의 희생물이 되자, 그는 분노했다. 로댕은 파사드의 큰 단편들을 구입하는 데 성공하여, 만국박람회에서 옮겨온 전시관을 부

수고, 이를 정원 안쪽에 세웠다.

그는 "죄악이 행해지는 것을 보고 내가 얼마나 경악했는지, 여러분은 상상도 할 수 없을 것이다"라고 말했다.

"그 아름다운 건축을 훼손하다니? 나는 악당이 바로 내 눈앞에서 아름다운 처녀의 배를 가르는 것 같은 심정이었다!" (이 파사드 앞에 조각가와 그의 부인의 단순하고 감동적인 묘가 있으며, 〈생각하는 사람〉이 묘를 지키고 있다.)

브리앙 별장과 그 부속 건물의 실내는 뒤죽박죽 혼란스러웠다. 많은 예술가들처럼, 로댕은 물건의 가치에는 극히 민감했지만 정리에는 신경 쓰지 않았다. 당시에는 흰색 에나멜 칠을 한 가구가 유행했다. 뫼동에는 흰색 가구 옆에 고가구, 외다리 테이블, 갖가지 종류의 진열장이 인접해 있었다. 거실 겸 작업실에는 르네상스 시대의 침대 틀도 있었는데, 깨지기 쉬운 물건을 넣어두는 용도로 사용했다.

로댕이 모은 돈은 거의 전부 수집에 들어갔다. 그는 아름다운 미술품의 존재에서 기쁨을 누렸으므로, 신중하게 구입했다. 이중에는 이집트 청동상, 로마 대리석상, 그리스 도기, 페르시아 세밀화, 다양한 시대의 조각상, 현대 회화(르누아르의 멋진 반신상과 반 고흐의 유명한 〈페르 탕기 *Pèere Tanguy*〉 등), 그리고 전에 이사할 때 그를 수행한 고딕풍 십자가상이 있었다. 그의 호기심은 진정한 예술가의 호기심으로, 다른 이의 비밀을 탐색하려는 것이 아니라 진정한 작품 속에서 자신을 재발견하고 자연스럽게 작품과 소통하기 위한 것이었다. 그의 열정은 당시 상류 사회 예술가들 사이에서 유행한 골동품 수집열과는 전혀 무관했다. '예술가연 하기'에 바쁜 그들은 이탈리아 양단(洋緞)과 스페인 자수로 가구를 덮고, 마루에는 페르시아 카펫을 깔고, 벽에는 일본 족자를 걸고, 방 여기저기에 마요르카 접시, 성서 낭독대, 도금 향로, 에트루리아 도기, 수연통(水煙筒)을 늘어놓고, 로마네스크풍 성모상을 터키 시장의 기이한 물품과 나란히 배치했다. 높은 가격을 유지하고 장래의 고객이나 사교계 여성들의 마음에 들 분위기를 연출하려면, 성공과 독창성을 과시하는 것이 중요했다.

반면 로댕의 어수선함에는 미리 계획된 것이 없었다. 그는 주변 사람들의 바람이나 편리성을 염려하지 않았고 항상 자신이 원하는 대로 했다. 성공과 '용돈'을 얻게 되자, 그는 작품을 자기 주변에 두는 데서 큰 기쁨을 누렸다. 프락시텔레스의 〈사티로스 *Satyr*〉의 로마 시대 복제품이 한 예로, 이러한 작품들은 끊

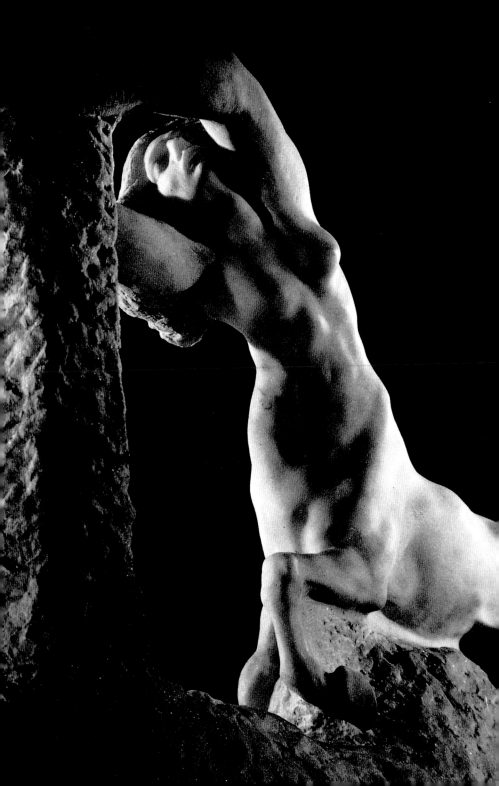

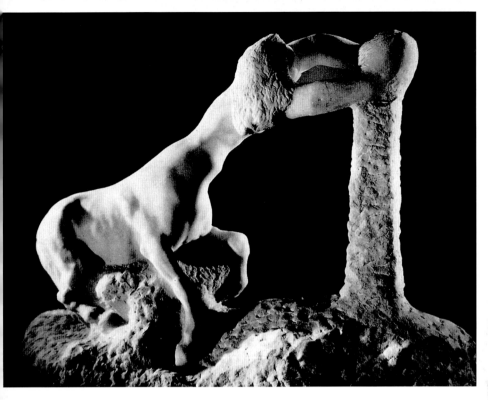

99 〈여성 켄타우로스〉, 1889

임없는 즐거움과 교훈의 원천이 되었다. 그는 자연을 사랑했고 아름다운 나체에 식상하지도 않았지만, 예술 작품에 늘 관심을 두었으며 생을 마칠 때까지 여기에서 영감을 구했다.[23]

릴케는 이 '미술관'에 대한 인상을 다음과 같이 남기고 있다.

고대의 조각과 단편들은 극히 개인적인 취향에 따라 수집되었다. 그리스와 이집트에 기원을 둔 작품도 있는데, 이중 몇 점은 루브르 박물관에서도 주목할 만하다. 다른 방에는 아테네 도기 뒤쪽으로 그림이 걸려 있다. 서명을 확인하지 않고도 알 수 있는 리보, 모네, 카리에르, 반 고흐, 술로아가의 작품들, 그리고 금세 확인할 수 없는 그림 중에는 위대한 화가였던 팔귀에르의 작품도 몇 점 보인다. 물론 제출용 모작은 수없이 많다. 로댕에게 헌정된 책만으로도 방대하고 독립된 서재를 꾸밀 수 있다. 이는 주인의 선택과는 관계없지만 우연히 모아진 것도 아니다. 미술관에서는 모

185

두가 세심히 관리되고 소중히 여겨진다. 그러나 즐겁거나 쾌적한 분위기는 기대할 수 없다. 사람들은 양식과 시대가 천차만별이면서도 각자의 독특한 힘이 반감되지 않고 발휘되는 이러한 예술품들에서 전혀 새로운 느낌을 받을 것이다. 이곳에는 과시적인 분위기란 없다. 예술품 자체의 풍성한 미는, 이와 무관한 하나의 공통 체계에 공헌하도록 강요받지 않는다. 혹자는 이를 두고 아름다운 동물원처럼 유지되고 있다고도 한다. 사실 이는 로댕과 주변 사물과의 관계를 적절히 기술한 것이다. 그는 밤에 종종 소장품 사이를 걸어다닌다. 작은 촛불을 들고서 작품을 깨우지 않으려는 듯 살금살금 걸어가, 고대의 대리석상에서 멈춘다. 그러면 상은 꿈틀거리다 깨어나 갑자기 일어신다. 그가 찾으러 온 것은 생녕이다. 그는 예전에 적었듯이, '생명, 그 기적'이란 말로 이를 찬양한다.

로댕은 어수선한 작업실에서 작업하거나 조수들을 감독하는 일 또한 즐겼다. 작업장이 아무리 크고 붐빈다 해도, 사람 수는 상상력의 풍부한 산물인 온갖 크기의 모형, 석고 모델, 미완성된 대리석상, 수많은 스케치에 미치지 못했다

100 〈환영〉, 1895

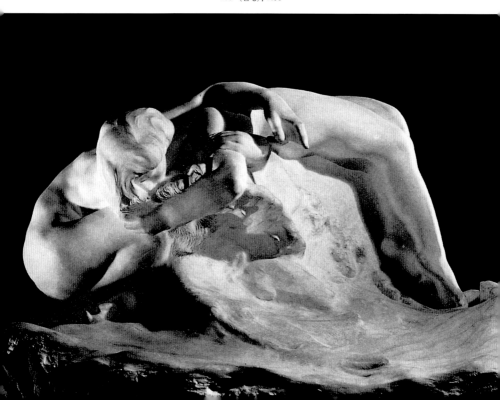

101 〈빌리티스〉

(모두 미래의 미술사가들을 위해 보존되어 있다). 작품은 마루, 유리장, 테이블, 대좌 어디에나 세워져 있었다. 정원에는 고전 조각의 단편들이 세심하게 배치되었다. 요정의 토르소는 잎새 사이에서 모습을 드러냈고, 작업장 입구에 있는 부처는 방문객들에게 거장의 성소로 들어가고 있음을 알렸다.

　　1900년의 만국박람회는 한 세기를 총결산하고 새로운 세기의 도래를 알리는 것으로서 준비되었다. 프랑스 전국의 시장(市長) 22,600명과 공화국 대통령이 성대한 만찬에 참석했을 뿐 아니라 세계 각지에서 외국 방문객이 쇄도하여, 프랑스의 우아함과 신취향에 매료되었다. 현대 미술은 공식적으로 인정을 받았다. 〈올랭피아〉는 팔레 뒤 뤽상부르에 소장되었고, 카유보트 컬렉션은 국가에 귀속되었다. 프랑스 미술사상(美術史上)의 걸작과 살롱 작가의 작품은 혁신파(인상파가 상당수 포함되었다)의 작품과 나란히 '백년제' 전시회에서 선을 보였다. 로댕도 당연히 자리를 받았지만, 다른 사람과 마찬가지로 제한적이었다.

로댕은 조각에서는 혁신적이었지만, 생활면에서는 혁신과 거리가 멀었다. 그는 가난하게 태어나 50대까지 궁핍하게 살았다. 그러나 혁명을 갈망한 적은 없다. 그는 국가와 가정을 사랑했고, 한푼도 함부로 하지 않았으며, 운명을 받아들

였다. 노동자 같은 삶을 보냈지만, 19세기 노동 운동이나 사회주의 운동에 대해서는 거의 또는 전혀 알지 못했던 듯하다. 예술가로서는 무엇보다도 스승의 지시에 따랐고, 고대를 존경했으며, 동시대에 대한 반발에서 18세기의 조각가, 화가, 건축가를 소중히 여겼다. 그렇지만 개성을 강하게 드러내면서, 스승과 대립하게 되었고 미술사상 선조도 후계자도 없는 완벽한 자기의 길을 걸어갔다. 그는 독창적인 예술가의 자리를 꿈꾼 적이 없었다. 하지만 본능과 재능은 시대와 동떨어진, 시대를 초월한 독창적 경지로 그를 이끌었다.

고독한 조각가였던 그의 위상은 만국박람회에서도 반영되었다. 그는 작품 전체를 보여주기로 결심했다. 전시상 내에서는 이러한 일이 당연히 불가능했으므로, 그는 전시장 밖에 대형 전시관을 세웠다. 여러 번 발뺌하던 시 당국은 로댕 친구들의 강력한 개입으로, 마침내 알마 광장(쿠르라렌과 몽테뉴가(街)의 한 구석, 즉 전시장 입구 한편)에 건설을 허가해주었다. 세 명의 찬미자가 전시관 건설비로 각자 20,000프랑을 지불했고, 부족분은 로댕이 마련했다. 건물은 후에 뫼동으로 이전되었다.

로댕은 조각 136점에 미완성 모델 14점을 더한 총 150점에 이르는 작품을 전시했고, 모두 도록에 싣고 싶어했다. 이는 〈코가 일그러진 남자〉에서부터 최근작 〈인간을 사로잡은 악령 *Mauvais génies entraînant l'homme*〉에 이르기까지 예술가로서의 경력을 담은 회고전이었다. 〈발자크〉도 나왔고, 장엄하고 불가해한 미완성작 〈지옥의 문〉도 처음으로 선을 보였다.

박람회는 이전 전시에 비하면, 공업적 발명품이나 기계 장치에 공간을 할애하지 않았다. 당시의 미학적 조류에 자극을 받은 전시 기획자들은 장식미술 및 조형미술을 우선시했다. 기상천외한 혼합물(가장 흥미롭고 가장 단명한 예는 아르누보였다)이 선을 보였는데, 이는 강한 혁신적 요구에서 태어났으며 그 연원(라파엘전파, 일본 취향, 루이 15세풍의 돌돌 감긴 선에서 전개된 바로크주의, 고전주의의 아류, 우아하고 유려하고 복잡하고 지나치게 장식적이며 성별〔性別〕이 불분명한 양식)이 매우 다양했다. 여성은 소중한 대상으로 중요하게 다루어졌고, 일종의 세속적 의식 속에서 찬양되었다. '파리 여인'은 회장의 입구 위에 군림했고, 방문객들은 무용수 로이 풀러(Loie Fuller)의 기이하고 화려한 회전과 야코 사다의 제의적 몸짓을 경이롭게 주시했다.

로댕은 누드와 관능에 불타는 군상을 의도적으로 강조했다. 그는 흉상을 아

주 적게 전시했는데, 그 수가 많으면 사람들이 지루해 한다는 생각에서였다. 사실, 관객들은 조각가와 모델 간의 감정적 유대를 해석하는 증거로서 이를 세밀히 살펴보았다.

한 조각가의 작품만을 전시한 전시회를 보기 위해, 그것도 주 전시장 밖에 자리하고 입장료 1프랑을 내야 하는 경우, 일반 대중이 몰리기를 기대하는 것은 무리였다. 입장객의 안목은 높았겠지만, 입구는 붐비지 않았다.

카리에르가 서명한 수수한 표지의 도록은 〈발자크〉의 불운한 작가를 기릴 목적을 갖고 있었다. 아르센 알렉상드르는 서문에서 로댕의 조각을 바그너의 음악에 비유하며, 두 위대한 예술가에 대한 대중의 몰이해를 비난했다. 서문 앞에는 카리에르, 장-폴 로랑, 모네, 베나르(Albert Besnard)의 감사의 글이 실렸고, 주요 작품 136점에 대한 설명이 뒤를 이었다.

로댕은 적자가 클 것을 걱정했지만 결과는 나쁘지 않았다. 그는 "입장료에는 기댈 수 없었다. 하지만 작품 판매는 상당히 많았다"라고 적었다. 수많은 미술관에서 대표작을 구입했다. 코펜하겐 시는 그를 위한 특별 전시실을 만들었다. 필라델피아, 함부르크, 드레스덴, 부다페스트에서 작품을 의뢰했고, 의심할 바 없이 주문은 계속될 것이었다. 판매액은 200,000프랑에 달했는데, 그중 60,000프랑은 대리석과 청동상 제작비에 들어갔다. 140,000프랑이 남았다. 그의 채무는 당시 150,000프랑에 달했지만, 그는 상당히 만족했다.

당시 로댕은 우호적이건 비우호적이건 간에 자주 논의의 대상이 되었다. 이제, 그의 작품 가치를 인정한 사람들은 그의 팬이 되었다. 20세기의 여명기에 60세를 맞은 그는 명예와 부를 얻기 시작했다.

브리앙 별장은 제자들과 끊임없이 증가하는 애호가들에게 일종의 성소가 되었다. 이곳은 파리 예술계를 매혹시키고 지구 맞은편에서도 그 영향력을 느낄 수 있는 만남의 장소였다. 로댕은 국제적 스타가 되었다.

1908년 한 기사에서 그가 문인협회를 고의로 '골탕' 먹였다고 뒤늦게 비난하자, 로댕은 『마탱 *Matin*』지 기자와의 인터뷰에서 다음과 같이 말했다.

나는 내 조각을 위해 싸우는 일을 중지했다. 내 조각은 오랫동안 스스로 변론할 수 있었다. 〈발자크〉를 장난으로 아무렇게나 만들었다는 소리를 들으면, 예전에는 성을 냈다. 이제는 이런 일은 무시하고 작업에 계속 매진한다. 내 삶은 오랜 연구의 과정

7195

102 〈포옹한 두 여성〉

이다. 남을 비웃는 것도 결국은 내 자신을 비웃는 것이다. 만일 진리에도 죽음이 있다면, 나의 〈발자크〉는 후대인들에게 박살날 것이다. 만일 진리가 불멸의 것이라면, 내 조각상은 스스로 살아남을 것이라고 단언한다. 악의에 찬 이번 소문은 쉽사리 사라지지 않을 것이기에, 한 마디 하겠다. 큰소리로 한마디 할 필요가 있다고 본다. 이 작품, 파괴할 수 없기 때문에 비웃으며 기를 쓰고 조롱하는 이 작품은 내 인생의 총결산이며 내 미학의 중추이다. 이를 처음 창조한 그 날부터, 나는 다른 사람이 되었다. 나는 혁신적으로 발전했고, 과거의 전통과 내가 사는 시대를 연결시켰다(이 연계성은 시간이 갈수록 더욱 강해지고 있다). 이 선언에 웃음을 터뜨리는 사람도 있을 것이다. 이런 일에는 단련되어 있으므로, 빈정거림의 대상이 되는 것은 두렵지 않다. 단언하건대, 〈발자크〉는 감동적인 출발점이다. 그 영향이 내게만 한정된 것이 아니기 때문이다. 또한 지금도 논의되고 있고 앞으로도 오랫동안 논의될 교훈이자 금언을 구성하기 때문이다. 전쟁은 계속되고 그래야만 한다. 교리적 미학의 대변자, 대다수의 대중, 대부분의 신문평은 〈발자크〉를 반대했다. 하지만 문제되지 않는다. 힘으로든 신념에 의해서든, 계몽에 이르는 길은 개척될 것이다. 젊은 조각가들은 이 작품을 와서 보고 생각하고 되돌아가서는 자신의 이상이 향하는 방향으로 나아갈 것이다.

이 야심찬 선언은 진실의 선을 넘고 있다. 수많은 글을 쓰게 만든 원인이자 수많은 폭언의 대상이었던 조각상을 로댕이 옹호하는 것은 당연하지만, 그가 이 상을 출발점이라 하고, 이후 혁신적으로 발전했다고 말한 것은 적절치 않다. 그는 분명 '다른 사람'이 되었다. 하지만 이는 그의 이름을 둘러싼 소문들이 그의 명성을 높여주면서, 개인 행동에 영향을 미친 때문이었다. 그는 여전히 같은 사람이었지만, 천성이 순진해서(어떤 의미에서는 소박해서), 주변의 아첨에 쉽게 흔들렸다. 정상에 올라서서도 그는 예전과 다름없이 천진하고 솔직하게, 미소지으며 조용조용 자신의 의견을 밝혔다.

작품은 변화를 보이지 않았으나, 작품 수는 감소되어 갔다. 그는 예전의 습작들을 재작업하고 개선했으며, 예전에 비해 일급 조수들에게 좀더 의존했다. 뛰어난 조각가들이 여전히 그의 작업실에서 배출되었지만, 그는 더 이상 대규모 기념상을 제작하지 않았다. 정부와의 번거로운 논쟁과, 아무리 몰두해도 뾰족한 결과가 나오지 않는 연구에 대한 기억으로 용기가 나지 않았을 것이다. 이제 저

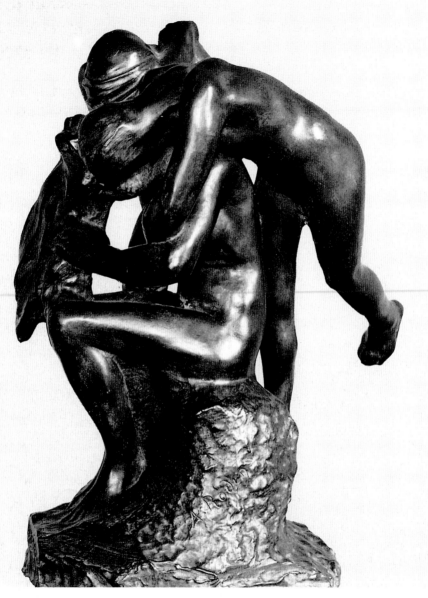

103 〈악령〉, 1899

명한 문인, 정치가, 외교관들이 뫼동을 찾았다. 1908년에는 영국의 에드워드 7세가 방문했다. 로댕은 국왕을 위해 작업실에 멋진 전시를 마련하여 경의를 표했다(이를 위해 작업실이 정돈되었다). 방문객이 '로댕 부인'에게 인사를 드리겠다고 청하면(예의상 청하는 사람이 있었다), 로즈는 부엌에서 푸른색 앞치마에 손을 닦으며 나타났다.

로댕은 공적인 영예를 남용하지는 않았으나 기꺼이 받아들였다. 엘리제궁의 리셉션과 장관의 대연회에도 초대되었을 뿐 아니라 예술원 회원과 같은 대우를 받았다. 레종 도뇌르 위계를 순식간에 세 계급 올라섰고, 그와 관계가 있거나 그의 작품을 전시했던 거의 모든 국가로부터 최고상을 받았다.

런던에서 〈세례 요한〉이 제막되었을 때, 그는 열렬한 환호를 받았다. 슬레이드 학교 학생들은 그가 탄 마차에서 말을 풀어내고 직접 마차를 끌면서, 거리를

104 〈슬픔에 겨운 다나에〉, 1889

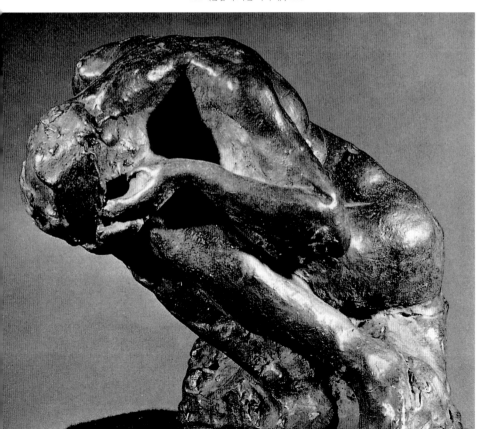

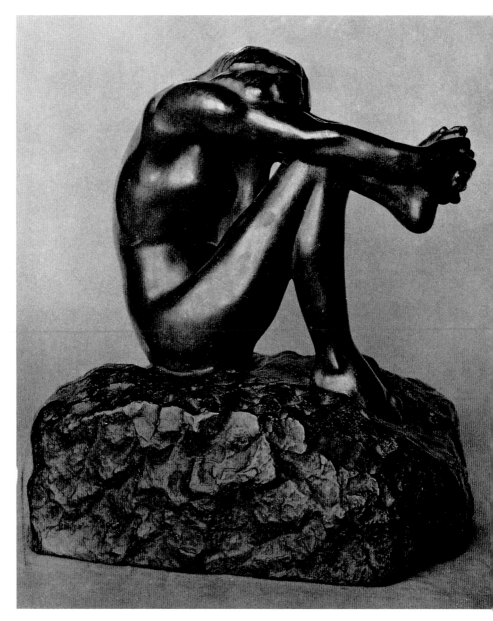

105 〈절망〉, 1890

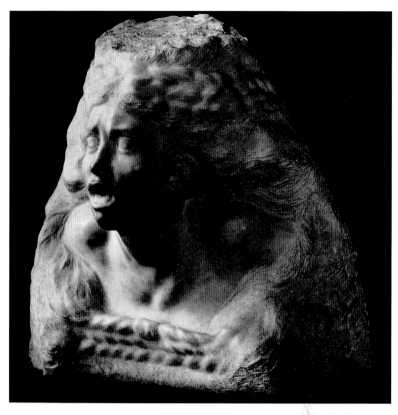

106 〈폭풍〉, 1898

돌며 승리의 행진을 했다. 그는 런던을 몇 번 더 방문했다. 손님들은 그가 몇 마디 감사의 말로 환영사에 답해주기를 기대했지만, 대중 앞에서 말하는 것에 익숙하지 않은 그는 말없이 손을 흔드는 것으로 감사를 표시했다. 그가 〈칼레의 시민〉 복제품을 선사한 프라하에서도 역시 환대를 받았다. 독일 방문은 애국심 때문에 꺼렸으나, 예나 대학으로부터 명예박사 학위를 받았다(이전에 옥스퍼드에서도 같은 학위를 받았다). 기초 교육을 포기하고 독학했던 그로서는 이러한 아카데미적 장식물을 중히 여기지 않은 듯하다.

　　1903년 몇몇 젊은 조각가와 조수들이 벨리지의 레스토랑 정원에서 조촐한 행사를 계획했다. 부르델은 이곳에 〈걷고 있는 남자〉의 축소상을 대좌 위에 세

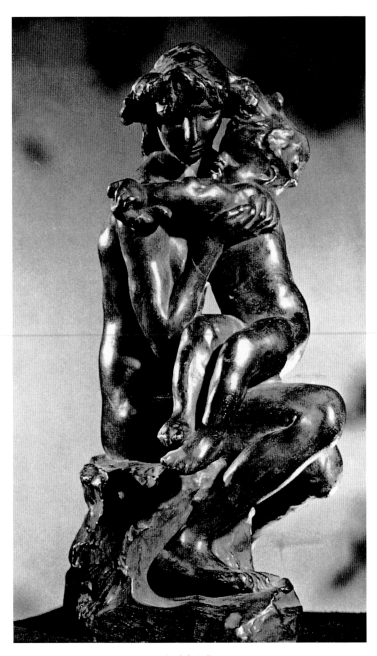

107 〈누이와 동생〉, 1890

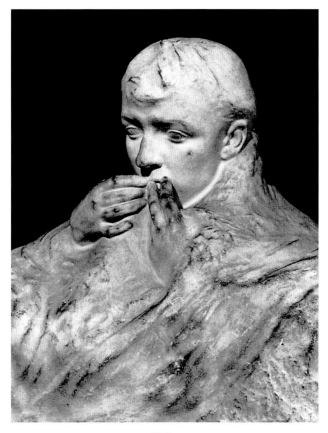

108 〈작별〉, 1892

웠다. 부르델은 미르보가 눈물을 흘릴 정도로 감동적인 연설을 했다. 마욜, 슈네그, 드장, 아르놀, 퐁퐁 등 로댕의 친구들과 조수들이 참석했고, 아름다운 여성도 자리했다. 파리에서 막 성공을 거둔 이사도라 덩컨은 그를 위해 무용을 선보였다. 로댕과 부르델은 일련의 뛰어난 소묘로 그를 불멸화시켰으며, 그를 무용의 화신으로 간주했다.

　로댕은 작업실에서 서서 작업하거나 여러 작업실을 왕래하며 하루를 보냈다. 그리고 저녁에는 배를 타고 뫼동에 도착해서 언덕길을 올라 집으로 돌아왔다. 하지만 정력적인 그는 전원을 산책하고 싶은 욕구를 자주 느꼈다. 뫼동에서는 이런 일이 가능했다. 베르사유는 그가 자주 발길을 향했던 곳이다. 일하는 데

109 〈무용 동작〉

는 지칠 줄 몰랐지만 오랜 시간 산책하는 것은 싫어한 로즈를 즐겁게 하려고, 마차를 타기도 했다.

그가 베르사유의 성과 정원에 대한 인상을 많이 기록한 편은 아니다. 그 중에는 종이 조각이나 소맷부리에 적어두었을 다음과 같은 글이 있다(그는 신선한 감흥이 떠오르면 이런 식으로 적어 두었다).

정원의 이 부분에는 종교적 특징이 있는데, 화단 가운데의 아름다운 화분에서 유래된 것이다. 이 특징은 산책로 주변의 나무와도 소통한다.

로댕의 관찰은 간결하면서도 포괄적이었다.

그는 대개 직업적인 이유로 여행했다. 그는 브리앙 별장에 머물기를 좋아하여, 번잡한 교통편과 호텔 생활에 부딪쳐야 할 필요를 느끼지 않았다. 1906년 그는 친구인 화가 술로아가의 설득으로, 안달루시아를 함께 방문했다. 하지만 화려한 스페인-무어풍 장식은 프랑스의 작은 교회에서 받은 인상을 지울 수 없던 듯하다.

그렇지만 같은 해 마르세유를 여행했을 때는 열정이 솟았다. 방문 목적은 캄보디아 무용수를 다시 보기 위한 것이었는데, 그는 이미 무희들이 파리에 머물 때 열심히 연구한 적이 있었다. 이들 스케치는 가장 매력적인 작품에 속한다 도 110, 114 .

가장 놀라운 사실은, 그때까지 내가 몰랐던 고전 미술의 원리를 극동 예술에서 재발견한 것이었다. 발생 연대도 알 수 없는 매우 오래된 고대 조각의 단편을 눈앞에 직면하면서, 마음은 수천 년을 가로질러 그 기원을 향해 더듬어갔다. 그러자 돌연 생동하는 자연이 모습을 나타냈다. 마치 고대 석상이 다시 숨을 쉬는 것 같았다. 캄보디아인은 내가 고대의 대리석에서 찬미하던 바 모두를 보여주었다. 이에 덧붙여 극동의 신비와 유연함도. 시공을 초월하여 본연에 충실한 인간성을 찾는 일은 얼마나 매력적인가! 하지만 이 불변성에는 한 가지 본질적인 전제 조건이 있다. 전통적이고 종교적인 감정이 그것이다. 나는 항상 예술과 종교적 예술을 구분하지 않았다. 종교가 사라지면, 예술도 사라진다. 모든 걸작은 그리스 로마의 작품이든, 우리 시대의 작품이든, 종교적이다. 무용가 시소와트와 그의 딸 삼폰드리(왕립무용단 단장)는 무

110 〈캄보디아 무용수〉, 1906

111 〈기도 후〉

용에서 가장 엄격한 정통을 유지하려고 상당히 주의를 기울였다. 이것이 바로 아름다움을 간직한 이유다. 결국 형식만 다를 뿐, 동일한 사상이 아테네, 샤르트르, 캄보디아, 어디에서든 예술을 지키고 있다. 캄보디아 무용에서 고전적 미를 인식한 것과 마찬가지로, 마르세유에서 돌아온 지 얼마 되지 않아 샤르트르에서도 캄보디아풍의 아름다움을 인식했다. 대천사의 자세는 무용의 동작과 그리 동떨어지지 않았다.[24]

대성당

벨기에에서 머물다 돌아온 후, 로댕은 프랑스의 교회와 대성당을 순례하며 연구에 몰두했다. 성당은 그에게 숭고한 프랑스 정신의 순수한 표현이자 잃어버린 고대 세계와의 연결고리였다. 이 점에서 그는 완고한 전통주의자였다. 그의 견해에 따르면, 시대를 거쳐 면면이 전해져온 모든 아름다움은 18세기 이후 쇠퇴했다. 이 시기부터 자연에 대한 이해가 사라졌고, 단순함을 사랑하는 정신이 진보와 실험의 정글로 길을 잘못 들어섰기 때문이다.

그는 할 수 있는 한 자주 혼자서 여행하며, 시간과 계절에 따라 달라지는 빛과 음영의 상호 작용을 관찰했다. 그를 늘 흥분시킨 것은 "어디에서나 기쁨을 느끼며 작업에 임했던 진지한 예술가들"의 작품과, "중간톤의 음영이 지배적이어서 부족하거나 빈약한 부분 없이 필수적인 면으로만 유지되는 이들 작품의 빛과 음영"이었다. 그는 초기 장인들의 작업에서 자기 자신을 보았고, 그들을 학생이 아닌 도제로 언급했다.

그의 책 『프랑스의 대성당 Les Cathédrales de France』은 30년이 넘는 순례에서 즉흥적으로 적었던 수많은 기록을 모은 선집이다. 로댕이 직접 삽화를 맡은 원본은 1914년 콜랭에서 출판되었고, 1921년에도 또 한 권이 출판되었다.

로댕은 '중세 예술 안내'를 서문으로 넣어야 한다고 주장했지만, 독자들이 상세한 고고학적 정보 때문에 책을 살펴본 것은 아니다. 그는 본능적으로 고딕 건축, 그리고 그 힘과 통일을 지배하는 균형의 대법칙을 이해하고 있었고, 또한 조각적, 건축적 모델링 간의 미묘한 연관성도 감지했다. 하지만 열광적이고 화려한 문체의 이 책을, 현대인들이 즐기기는 쉽지 않다.

"이토록 부드럽게 모델링되고 조탁되고 어루만져진 선을 이해하려면, 사랑의 경험이 있어야 한다……" 로댕은 모든 곳에 마음과 감각의 사랑을 발산하는 동시에, 자연에서, 이 고대 건물의 존재를 함께 나누는 풍경과 하늘에서, 이곳에 무릎꿇고 있는 여체에서 사랑을 느꼈다. 이는 다음과 같은 말에서 자명해진다. 몰딩은 "대가의 모든 아이디어를 남김없이 나타내고 전한다." 그리고 숙련되고

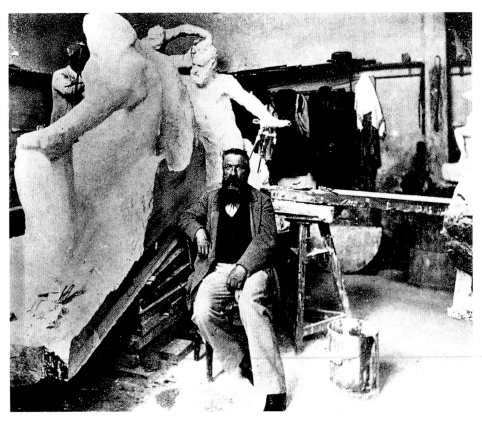

112 작업실에서의 로댕, 1905

신중한 장인들은 "여성의 입술에 닿듯, 모델링한다."

그는 여성미와 건축미에 대한 사랑을 결합하려 했다.

(보장시의) 교회에서 프랑스 소녀를 보았다. …… 새 옷을 입은, 계곡에 핀 한 송이 작은 백합……. 소녀의 앳된 신체 선은 아직 순수했다. 얼마나 정숙하고 단아한가! 그 소녀가 안목이 있었다면, 고딕 성당 입구 모두에서 자신의 초상을 알아봤을 터인 데. 그는 우리 양식, 우리 예술, 우리 프랑스의 체현이기 때문이다. 소녀 뒤에 앉은 나는 신체의 전반적인 선과 부드러운 분홍빛 뺨을 볼 수 있을 뿐이었다. 하지만 소녀가 머리를 들어 잠시 작은 책에서 눈을 떼는 순간, 젊은 천사의 측면상이 드러났다. 아주 아름다운 프랑스 소녀였다. 단순하고 정직하고 부드럽고 영리한 소녀. 진정 순결하게 미소짓는 그 조용함은 향처럼 번져, 고통받는 마음에 평안을 주었다.

그에게 있어 느베르 지방은 모든 시대의 위대한 건축에서 공통되는 요소가 무엇인지 생각해보는 계기가 되었다. 그는 고딕 건축의 궁륭(穹窿)이 불러일으킨 미묘한 감정을 고대 세계에 연결시켰다.

파르테논을 창조했던 정신은 대성당을 창조했던 정신과 일치한다. 바로 신성한 미다! 여기에는 정밀함 이상의 것이 있다. 감히 말하건대, 마치 빛이 계곡에 멈춰 있는 듯 환한 안개 같은 것이 있다. 아침에 본당을 방문했던 사람들은 내 뜻을 이해할 것이다.

그는 무엇보다도 고딕 시대의 대성당에 감동했지만, 그의 찬미는 위대한 교회 건축을 낳은 모든 시대를 포괄했다. 젊은 시절에는 로마네스크 미술을 경시했으나 이제는 달랐다.

그 경탄할 만한 아름다움! 젊은 시절에는 이 양식이 소름끼친다고 생각했다. 근시안적으로 본 때문이다. 나는 무지했다. 시간이 지나 동시대인들이 제작한 것을 보고서야 누가 진정 야만인인지 깨달았다.

로마네스크는 모든 프랑스 양식의 아버지이다. 절제와 힘이 충만한 이 양식에서 우리의 건축 모두가 탄생했다. 후손들은 이 원리에 끊임없이 주의를 기울여야 할 것이다. 새로운 양식은 생명의 싹을 포함하므로, 가장 초기 단계에서도 이미 완벽하다. 풍요의 뿔은 결코 마르지 않는다. 그것은 무진장하다.

시대 양식에 대한 그의 열정에는 예외도 있었다. 그는 13세기 고딕 절정기와 르네상스 사이에 놓인 시기를 경멸했고, 그가 대쇠퇴기에 들어섰다고 본 1820년 이후의 작품은 더더욱 배척했다. 비올레-르-뒤크의 정신이 지배하던 시기에, 그보다 르네상스를 잘 이해한 이는 없을 것이다. 그는 몽자부의 작은 교회 현관을 다음과 같이 격찬했다.

거대 도시의 우상 숭배를 경험하지 않은 신성한 르네상스는 군주뿐 아니라 농민을 위해서도 동등한 아름다움을 만들어냈다.

그는 또한 건물과 지역 혹은 그 주변을 한데 묶는 중요성을 감지했던 유일한 사람이었다.

블루아의 한 거리는 단축법상 실로 아름답게 보이는 각도가 있어서, 여기에서 보면 하나의 건물처럼 보인다. 나는 예술가의 마음과 눈을 어루만지는 그 진지한 매력을 여러 지방 도시에서 경험한 바 있다. 사람들은 이러한 광경에서 소도시의 최고 자랑거리일 기념비적 매력을 발견하게 된다.

로댕은 모든 아름다움에서 신의 손길을 보았다. 대성당 건축과 조각에 대해 말하면서, 그는 "예술과 종교는 인류에게 삶을 유지하기 위해 불가결한, 무지에 싸인 시대에는 알지 못했던 신념을 준다"고 단언했다. 하지만 그는 신자로서가 아니라 종교적인 마음을 지닌 인간으로서 자주 교회를 찾았다. 리모주의 미사를 기록한 시각적, 청각적 자료들은 "친숙한 라틴어 음절"에도 불구하고 그가 예전의 수도 생활을 완전히 잊었음을 전해준다. 그는 미적으로 미사에 접근했다. 사실, 비약이 심한 다음의 말은 미사가 로댕 자신을 위해 행해졌다는 느낌을 드러내고 있다.

기적극은 완성되고, 신은 희생된다. 신을 본받아 매일, 신의 계시를 받은 천재들도 희생된다.

교회를 향한 열정에 사로잡힌 그는 깊고 고통스런 상처를 입었다. 그는 늘 한 문제로 돌아왔다. 자신이 '현대의 죄'라고 부른 '대성당의 방치' 그리고 이보다 더 심각한, 대성당을 살해하고 변형하는 죄였다. 로댕은 균형, 절도, 겸양, 사랑의 의미를 이해하지 못하는 무분별한 건축가들을 공격했다. 그는 무감각한 복원가뿐 아니라 대성당이 민중의 집이자 요새였음을 잊어버린 사람들을 비난했고, 평소답지 않게 웅변조로 분노를 발산했다.

나는 죽어가는 예술의 마지막 증인 중 하나이다. 예술을 소생시킬 사랑은 소진되었다. 과거의 기적은 나락에 빠지고 그 자리는 비어 있다. 밤이 곧 우리에게 닥쳐올 것이다. 프랑스인은 민족에 영예가 될 미의 보고에 적대적이다. 누구 하나 보물을 지

키려 하지 않고, 증오, 무지, 우매함으로 훼손하거나, 또는 복원한다는 미명하에 모독한다. (예전에 다 얘기했던 바라고 비난하지 말라. 악행이 지속되는 한 몇 번이고 반복할 것이다!) 내게 이 시대는 너무나 수치스럽다! 미래가 너무나 두렵다! 공포에 떨며, 이 죄악을 생각해본다. 개인이 져야할 책임은 얼마나 되는가? 나 자신도 다른 이들처럼 저주받는 건 아닌지?

그는 현대인이 주변의 풍요로운 아름다움을 보지 못한다 해도 그 아름다움을 누릴 수 있는 혜택받은 입장에 있음을 이해시키려고 노력했다.

우리 박물관에서는 이집트, 아시리아, 인도, 페르시아, 그리스, 로마를 볼 수 있다. 우리 국토에는 고딕과 로마네스크의 숭고한 유적이 있다. 또한 매혹적인 기적인, 균제의 미가 돋보이는 제1제정기까지의 옛 건물, 즉 과거 양식의 수수한 품격을 갖추고 절제된 가운데 당당한 기품을 전하는 건물이 있다. 몰딩 없는 간단한 돌림띠도 예외가 아니다. 우리가 가진 이 모든 것에도 불구하고, 현대 건축은 여러분도 알다시피, 아무런 주관도 없는 건물을 생산해낸다. 조각가들 사이에는 실물에서 형을 뜨는, 예술을 해치는 암적인 병폐가 만연해 있다.

그는 대성당(교회와 고대의 여러 기념물에 상징적으로 사용한 단어)에 관한 자신의 책이 저항과 행동의 책이 되길 원했다. 그는 목소리를 높여 도움을 청했다.

대성당이 죽으면 나라도 죽는다. 자손들이 부수고 모욕하는 것은 나라이다. 우리의 석조물을 대체한 대상 앞에서, 우리는 더 이상 기도하지 않는다. 조각조각 파손되었어도 생명이 있던 돌은 사물(死物)에게 자리를 내주었다.

그는 대성당을 향한 사랑을 노래했다. 대중에게, 보고 감동받기를 가르치기 위해서였다.
그가 밤낮을 가리지 않고 인상을 기록한 랭스 대성당은 화재로 손상되기 전에도 그를 가슴아프게 한 건물이었다.

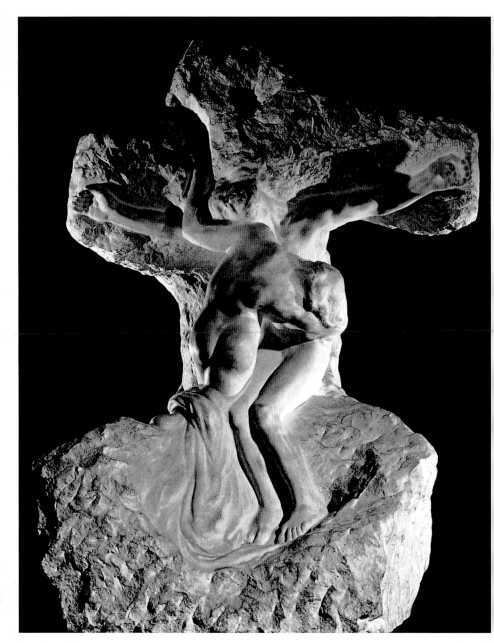

113 〈그리스도와 막달라 마리아〉, 1894

이곳의 복원 상태를 보고, 다른 어느 곳에서보다 큰 충격을 받았다. 복원은 19세기의 것으로, 50년이 지나 고색을 발함에도 불구하고, 눈을 속일 수 없었다. 반세기 전의 어리석은 작품이 걸작 사이에 자리하기를 열망하다니! 모든 복원은 모방이다. 이는 처음부터 정해진 운명이기 때문이다. 수차례 반복하지만, 모방해야 할 것은 자연뿐이다. 예술 작품의 모방은 예술 원리에 의해 금지된다. 또 강조하고 싶은 것은 복원에는 항상 경연(硬軟)이 동시에 존재한다는 것이다. 그러므로 여러분은 어디서나 복원을 확인할 수 있다. 기교만으로는 아름다움을 만들어낼 수 없다. 랭스 대성당 파사드의 오른쪽 박공을 예로 들어보자. 이는 복원되지 않은 부분이다. 토르소 단편과 옷주름, 그 웅장한 걸작은 강력한 덩어리에서 돌출된다. 제대로 이해하지는 못한다 해도 감수성을 지닌 사람이라면 창조의 전율을 느낄 수 있다. 대영박물관의 소장품과 마찬가지로, 이러한 단편은 곳곳이 훼손되었어도 감탄을 자아낸다. 이제 복원되어 재건축된 다른 박공을 한번 보자. 처참한 상태이다.

다시 복원된 주두를 보자. 나뭇가지와 꽃을 나타내고 있으나, 색감이 동일하고 평면적이다. 작업자가 도구를 정면, 즉 돌 표면에 직각이 되게 사용했기 때문이다. 이 기법은 거칠고 단조로운 효과를 낸다. 다른 말로 하면, 아무런 효과도 내지 못한다. 최소한 이 점에 있어서 고대인의 비밀은 복잡하지 않다. 시도해보면 의외로 쉽다. 그들은 비스듬하게 도구를 사용했다. 이는 효과적인 모델링에 도달하는 유일한 수단이자, 부조를 강조하고 변화시키는 사면(斜面)을 얻는 유일한 수단이다. 그러나 현대인은 다양성에 신경쓰지 않는다. 이를 잊고 있다. 네 열의 잎으로 이루어진 주두에서, 각 열은 나머지 세 열과 똑같이 돌출되어 있다. 그래서 평범한 고리버들 바구니처럼 보인다. 우리가 진보했다고 누가 말할 수 있는가? 좋은 취향이 지배하는 훌륭한 시대도 있고 현재와 같은 시대도 있다.

아무 것도 변경시키지 마라. 아무 것도 복원하지 마라. 현대인은 고딕인이 자연의 경이로움을 재현하듯 고딕 시대의 걸작을 복원할 능력이 없다. 병든 과거를 살인마 같은 현대가 몇 년만 더 간병한다면, 우리의 손실은 막바지에 다다를 것이고 치료불능이 될 것이다.

로댕은 자신이 전하려는 바를 분명히 알고 있었다. 모방하려고 하는 대신,

그는 오로지 자연에 집중했다. 자연은 모든 법칙이 유래된 대법칙이었다.

고대 기념물에 대한 관심은 당시 일반적인 것이 아니었다. 그는 대성당에 들어갈 때 방문객이 자신뿐이었다고 종종 적고 있다. 과거의 건축은 그 기원과 영향을 조사하고 시대를 정하고 여러 각도에서 분석하는 고고학자들의 영역에 속했다. 로댕과 달리 이들은 열의나 시적 감동 없이 접근했고, 건물의 훼손 상태나 복원가들이 가한 변경에도 관심이 없었다.

로댕은 원작을 모작으로 대체하는 일에 항의했다. 그에 따르면, 모작은 포부르 생탕투안에서 제작된 고가구(古家具) 복제품처럼 아무 가치도 없었다. 그는 "살아 있는 예술은 과거의 작품을 복원하는 것이 아니라 그것을 지속시키는 것이다"라고 주장했다. 그의 외로운 목소리에 귀기울이는 이도, 이해하는 이도 없었다. 최근에 들어서야, 사람들은 건축과 조각의 변조를 그만두었다. 이점에서도 로댕은 선구자였다.

대학자는 아니었지만, 로댕은 문학적 성향을 갖고 있었고 창작을 하기도 했다. 나이가 들수록 마음속에서 솟아나는 아이디어를 기록하고 싶은 욕구는 커졌다. 그는 문맥이 연결되지 않고 불안전한 구절로 표현된 아이디어를 종이에 적거나, 비서에게 받아 적도록 했다. 만년의 관심사 중 하나는 '팡세 *Pensée*'라는 제목의 선집을 대형 출판사에서 내는 것이었지만, 기억력이 감퇴되고 마음이 혼란하여 계획은 실현되지 못했다.

그의 비서 중에는 시인인 샤를 모리스(Charles Morice)가 있었다. 이는 기묘한 선택이었다. 모리스는 빌리에 드 릴-아당, 말라르메, 베를렌의 친구로, 상징주의 운동에 참여했으며 그 이론가였다. 그는 상징주의 언어는 "거리나 신문에서 사용하는 일상 언어와는 실질적으로 달라야" 한다고 주장했다. 이러한 성향의 모리스가 고용인 로댕의 빈틈없지만 체계 없는 기술을 편집하는 일을 맡은 것은 적절치 않았다.

로댕과 가까웠던 대부분의 사람들처럼, 모리스는 로댕에게 무한한 경외심를 품고 있었다. 그는 『대성당』의 준비를 의뢰받자, 최선을 다해 문학적 체재로 만들었다. 책은 여러 번 수정되었지만, 로댕은 만족할 수 없었다. 그는 반복해서 보충 설명을 집어넣었고 자신이 좋아하는 글귀를 모리스가 삭제했다고 비난했다. 원문이 잘려나가고 어려운 단어로 장식된 수정본을 보고는, 원래의 사상을 알아볼 수 없게 되었다고 말했다.

사실, 로댕은 몇 마디 단어로 자신의 인상을 전하고 예리한 통찰을 표현할 줄 알았다. 하지만 문장의 조합엔 서툴렀다. 그의 노트에는 문법적 오류와 치졸한 실수가 너무 많아, 가필 없이는 책으로 낼 수 없었다.

로댕은 흔쾌히 아카데미의 현 회원과 미래의 회원을 대필가로 기용했다. 『대성당』의 원고 교열을 위해 평소 알고 지내던 두 작가, 즉 가브리엘 아노토(Gabriel Hanotaux)와 루이 질레(Louis Gillet)를 초빙했다. 친한 친구인 질레가 실제 작업을 맡았다. 질레는 매주 비롱 저택에 들렀고, 그르넬가(街)의 식당에서 점심을 함께 했다. 중세 건축학자이자 고증가인 질레보다 원고 교정자로 적당한 이는 없었다. 그는 무엇보다도 로댕의 꾸밈없고 생생한 글을 반가워했고, 자신의 교정으로 본래의 글맛을 잃지 않도록 주의를 기울였다.

질레는 당시 샬리 수도원의 학예관이었다. 로댕은 수도원에서 며칠간 그와 함께 머물렀다. 질레는 친구 로맹 롤랑에게 보내는 편지에서 다음과 같이 적었다.

잠시 로댕의 비서로 일하고 있네. 훌륭한 내용으로 가득한 원고를 다듬고 있지. 로댕은 소묘하듯 글을 쓰더군. 그 자체가 시야. 메모와 단상뿐이지만, 노아유와 두빌 같은 시인이 부러워할 정도라네. 페르시아 꽃무늬 양탄자의 매력이라고나 할까.[25]

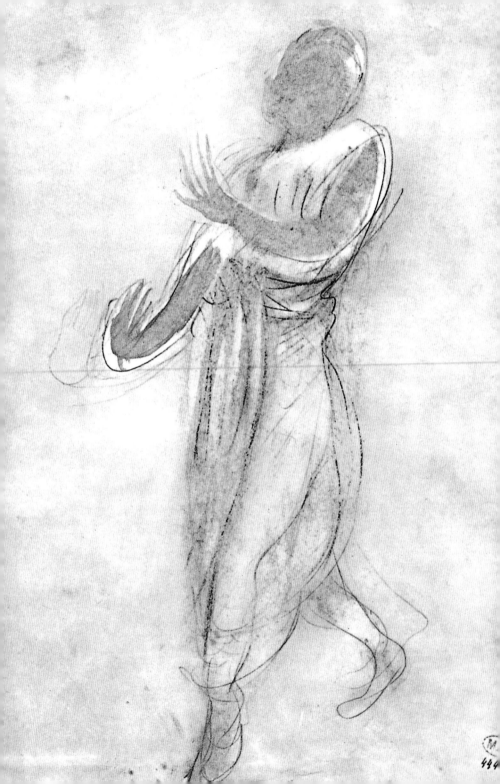

444

들에 핀 가여운 작은 꽃

이제 로댕은 신사였고 상류 사회의 인사들과 교류했다. 1901년, 그는 국립미술 협회 살롱전의 심사위원장에 임명되었다. 그가 살롱전을 가까이하고 범인(凡人)들의 모임에 자신의 이름을 빌려준 사실에 놀라는 이도 있을 것이다. 하지만 그는 자신이 무슨 일을 하는지 잘 알고 있었다. 사정을 잘 알았던 르누아르에 따르면, 파리에는 "살롱에 출품하지 않는 화가의 진가를 평가할" 예술애호가가 15명도 채 되지 않았다. 살롱의 승인 도장을 받지 않은 조각가를 제대로 평가할 사람은 몇이나 되겠는가?

　세상사에 어두운 로댕이었지만, 예술 경력에 있어서는 현실적 관점을 택했다. 그는, 결점이 크다 해도 살롱전이 성공에 이르는 유일한 길임을 인정했다. 대중을 이해시키는 일이 중요한 때에, 체면 손상 운운이 무슨 득이 되겠는가? 인상주의자들은 살롱전 출품을 거부함으로써 예술계와 접촉하지 못했고, 따라서 이들에 대한 평가도 늦어졌다.

　로댕의 굴하지 않는 정신은 수단의 선택에 좌우되지 않았다. 그가 자신의 원칙을 포기하지 않았고, 자신의 예술과 관련된 한에서는 조금도 양보하지 않았다는 점이 중요하다. 그에게 관공서의 문은 좁았고, 종종 문전박대도 당했다. 그는 모자를 벗고 들어섰지만, 그의 자유 정신, 확고부동한 태도, 사소한 것에도 타협하지 않으려는 완강함은 관리들로 하여금 모자를 벗도록 만들었다.

　성공은 로댕의 행동에 불가피하게 영향을 미쳤다. 50대까지 과묵하고 수줍고 고독하게 산 그는 이제 당연한 일인 양 영광의 길을 걸어갔다. 유명 인사들은 그를 소개받으려고 극성을 부렸다. 그는 제자, 조수, 비서뿐 아니라 사교계 여성들에 둘러싸였다. 삼가는 태도와, 조각 외의 주제에 대해서는 대화를 잇지 못하는 점이 오히려 자산이 되었다. 그는 신비로 감싸였고, 한가한 대화에 관심 없는 천재로 존경받았다.

　듬직한 체격, 때로는 불길처럼 타오르는 사색적인 눈, 제우스 같은 수염, 귀족적인 옆얼굴, 이 모두가 어울려 그에게 독특한 풍모를 부여했다. 작업실에서

213

토가처럼 발뒤꿈치까지 내려오는 리넨 작업복을 입고 작업하든, 프록코트와 실크헤트로 완벽하게 차려입든, 언제나 위엄을 지켰다. 로댕은 보헤미안적인 방종을 혐오했고, 나이가 들면서 점점 더 멋쟁이가 되었다. 이발사가 매일 아침 그를 방문했다. 외모로는 은행가나 정치가와 구분할 수 없었다.

이러한 변화가 그를 허영에 들뜨게 한 것은 아니다. 로댕은 성공에 현혹되지 않았다. 사교에 좀더 시간을 할애했다 해도, 그리고 그의 대담한 조각상에 전율하는 여자들이 그에게 관심을 보였다 해도(그도 이에 응대했지만), 그는 늘 그래왔듯이 열심히 일하는 예술가였다. 차이점은, 자신의 서명이 있으면 무엇이든지 당연하게 찬사가 쏟아진다는 것을 알고 있었다는 데 있다.

유일한 옥에 티는 로즈 뵈레의 존재였다. 불행한 여인 로즈는 변하지 않았다. 젊은 시절의 빈약한 매력조차 잃어버린 로즈는 거친 농촌 여자로 보였다. 로댕의 작업을 이해하지 못했을 뿐 아니라 그가 왜 그토록 몰두하는지 헤아리려고도 하지 않았다. 로즈는 로댕의 그늘에서 살면서 아무리 귀찮은 요구에도 헌신적으로 보살펴주는 가정주부로 남는 데 만족했다.

로댕은 로즈를 사람들에게 소개하지 않았다. 세브르에서 작업할 때조차, 저녁에 로즈가 찾아오면 길가나 생클루 공원에서 만나, 친구들을 놀라게 했다. 로즈가 사람들 눈에 띄는 것을 부끄러워한 듯하다.

로댕이 부유하고 유명해지면서 추종자들에 둘러싸이게 되자, 둘 사이의 골은 깊어갔다. 그가 출입하는 사교계에서는, 비합법적인 관계라 해도, 당사자들의 면모가 화려하면 놀라지 않았다. 그렇지 않을 때는 비밀로 하는 편이 나았다.

로즈는 궁지에 몰린 쥐가 고양이를 물 듯 갑자기 화를 냈다. 질투는 끊임없이 그를 괴롭혔고, 로댕이 행선지를 밝히지 않을 때는 더욱 심해졌다. 어느 날은 로댕의 뒤를 밟았다. 로댕에게는 행운의 날이었다. 몽파르나스 역에서 열차를 타고, 샤르트르 대성당을 다시 찾아간 것이다. 로즈는 매우 기뻐했다.

로댕은 여자 관계에 대해 소문을 내지 않았지만, 그의 애인들은 신중치 않았다. 파리는 그의 연애담으로 시끄러웠고, 로즈의 이마에는 번민의 주름살이 늘어갔다. 내가 행복할 때는, '로댕 씨'가 병석에 누워 방문객을 만나려 하지 않을 때뿐이라고 몇 안 되는 친구 중 하나에게 털어놓기도 했다. 로댕이 아플 때면 로즈는 그의 주변을 서성이며 허브차를 가져다주고 젖은 이마를 다독거리면서, 그가 자신에게 속해 있다는 드문 즐거움을 한껏 누릴 수 있었던 것이다.

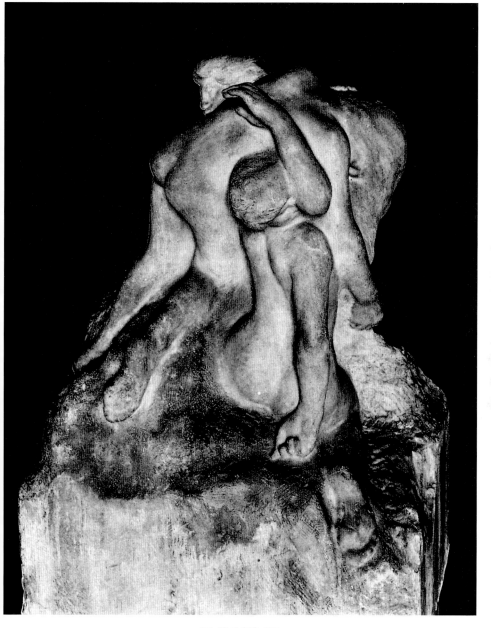

115 〈첫 장례식〉, 1900

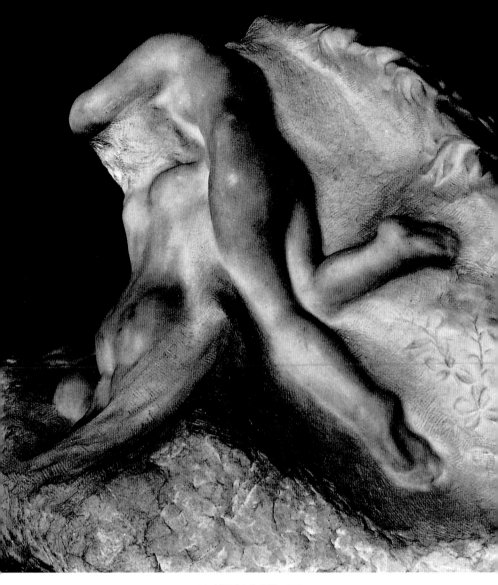

116 〈아도니스의 죽음〉, 1905

로댕은 둘의 오랜 관계를 합법화하기를 꺼렸지만, 인생을 함께해온 이 단순한 여성에게 깊이 감사했고, 어려웠던 시절에 보여준 헌신도 잊지 않았다. 엽색행각에도 불구하고 로즈를 버리는 일은 일어나지 않았다. 친구들이 생각하기에, 로댕은 자유로운 몸이기를 원했고, 한편으로는 세심히 돌봐주는 평범한 아내가

있기를 바랐다. 그는 진정으로 소중한 사람과 헤어지기도, 구속감을 느낄 결혼에 발을 들여놓기도 원치 않았다. 로즈는 성마른 편이었지만 신중한 면도 있었다. 친구들이 관계를 합법화하라고 권하자, 그는 대답했다.

"로댕 씨가 원하지 않는 이상, 그를 귀찮게 하지 마세요."

또 한편에는 아들 오귀스트 뵈레가 있었다. 그는 아들로 인정해야 했다. 오귀스트는 타고난 낙오자였다. 로댕은 드로잉을 가르치려고 마음먹고, 잔일을 시켜보았지만 허사였다. 오귀스트는 머리가 나쁘고 의지도 부족했고 자기 같은 건달들과 어울리기를 좋아했다. 하지만 천성은 나쁘지 않았고, 어머니를 한없이 사랑했다. 그는 항상 돈 한푼 없이 누더기 차림으로 나타났다. 아버지는 그의 일에 아예 관심을 보이지 않았고, 아들이 브리앙 별장에 예고 없이 찾아올까봐 걱정했다. 깐깐한 로댕으로서는 단정치 못한 아들의 모습을 참기 힘들었을 것이다. 오귀스트는 40세 때 르노 공장에 채용되어 3년간 일했지만, 간질을 앓던 아내와 함께 점차 알코올 중독에 빠져들었다.

로댕은 항상 비서들과 마찰이 빚었다. 능력 있는 사람을 비서로 뽑았지만, 이들을 점점 충동적이고 전제적으로 대했다. 첫 번째로 고용한 사람은 루도비치라는 영국인으로, 짧게 머물렀다. 그후 라이너 마리아 릴케를 만났다. 독일어를 구사하는 이 젊은 시인은 프라하와 독일에서 보았던 작품을 통해서만 조각가를 알고 있었음에도, 무한한 존경심을 품고서 만날 날만을 고대했다. 독일의 한 출판사로부터 로댕에 대한 원고를 의뢰받은 릴케는 1902년 파리에 도착해서 조각가를 만났고, 그에게 매료되었다. 그는 뫼동을 여러 번 방문했다. 작업실에서 작업중인 로댕을 보는 일은 꿈만 같았다. 서정적이고 명상적인 릴케의 저서는 다음 해에 완성되었다.[26]

로댕과의 만남은 릴케에게 깊은 인상을 남겼다. 릴케는 예술가의 천재성을 생각하며 『말테의 수기 *Aufzeichnungen des Malte Laurids Brigge*』를 써나갔다. 베르나르트 할더가 릴케에 관한 책에서 지적했듯이, "로댕의 가르침은 그를 새로운 길로 안내했다." 1905년 그는 독일에서 로댕에게 편지를 보냈다.

선생님, 제겐 선생님을 다시 뵙고, 한순간이라도 그 아름다운 작품의 빛나는 생기를 흡수하겠다는 생각뿐입니다.

로댕은 시인의 찬사에 기뻐했다. 그는 뫼동으로 릴케를 초대했고, 자신이 소유한 작은 집에 머물게 했다. 릴케는 프랑스어에 능숙하지 못했지만, 대가의 편지 정리를 맡게 되었다.

온화하고 섬세한 성품의 릴케는 변덕스럽고 독재적인 거인과 가까이 지낸다는 것이 어떤 것인지 곧 알게 되었다. 그는 로댕의 모든 것을 인정하고 인간적 약점을 천재의 이면으로 받아들이자고 마음먹었다. 그러던 어느 날 로댕은 돌연 이유 없이 그를 해고했다. 릴케는 겸손과 고통스런 열정이 가득한 편지를 썼다.

선생님은 도둑질한 하인처럼 예기치 않게 저를 쫓아내셨습니다. 인자하게 맞아주셨던 그 작은 집에서 말입니다. 저는 깊이 상처입었지만, 이해합니다. 선생님의 질서 정연한 삶의 구조는, 마치 눈이 시야를 가리는 것을 거부하듯, 유해하게 생각되는 것을 즉시 거부해 제 기능이 장애를 입지 않도록 한다는 사실을 깨달았습니다. …… 다시는 찾아뵙지 않겠습니다. 하지만 비탄 속에 남겨진 사도로서, 제게는 새로운 인생이 시작되고 있습니다. 그 인생은 선생님의 교훈을 찬양하고, 선생님에게서 위안과 정의, 힘을 찾을 것입니다.

릴케의 후임자는 모두 대동소이한 운명을 겪었다. 샤를 모리스가 겪은 어려움은 이미 언급한 바 있다. 다음 차례는 마리오 뫼니에와 미술사가인 귀스타브 코키오였다. 이들은 자신들이 존경하고 높이 평가하는 예술가의 성미를 염두에 두고 노력했으나, 그와 매일 만난다는 것이 불가능함을 깨달았다. 해가 갈수록, 로댕의 결점은 도가 심해졌다. 사기꾼들이 그의 선의를 악용하기도 했다. 충고는 그를 성나게 했고, 의견 교환은 없어졌으며, 관심은 잔소리가 되었다. 여성들만이 그에게 영향력을 행사했다. 쥐디트 클라델은 그와 대화를 나눌 수 있었다. 하지만 이들의 플라토닉하고 유익한 관계는 기복이 심했다. 마르셀 튀렐(Marcell Tirel)은 자칭 '조신한 피고용인'으로, 1907년부터 로댕이 사망하기까지 거의 매일 브리앙 별장에 들렀다. 이따금 성을 내긴 해도 재치있게 곧바로 응답하는 재능이 있던 이 남부 출신 여자는 최소한 숨은 보좌관 노릇은 할 수 있었다. 점차 선의의 사람을 멀리하고 협잡꾼에 둘러싸이게 되면서, 로댕에게는 이런 사람이 필요했다.

뫼동에서의 소박한 삶은 로댕과 로즈 모두에게 잘 맞았다. 로댕은 닭장의 닭

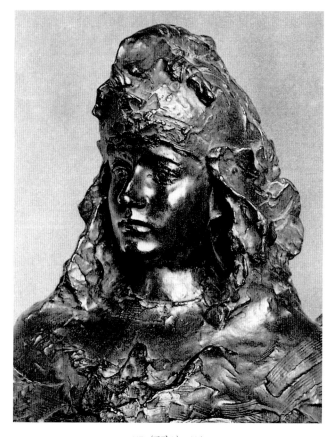

117 〈프랑스〉, 1904

울음소리를 듣거나 풀밭의 소를 바라보기를 좋아했다. 그는 항상 아침에 신선한 우유를 한 그릇 마시고 일을 시작했다. 안락함에 익숙하지 않았고, 그럴 필요도 느끼지 않았다. 뢰동의 의자는 변변치 않았고, 방은 난방이 되지 않아 겨울에는 집에서도 외투를 입고 모자를 써야 했다. 그렇지만 소장품은 꾸준히 늘어갔다.

　　로댕은 뢰동에서 이루 다 말할 수 없는 전원의 즐거움을 즐기며, 황혼의 나무를 바라보거나 언덕마루를 둘러싸고 있는 센 강을 조망하면서, 평화로운 생활을 보낼 수 있었다. 하지만 카미유에 대한 기억은 그를 괴롭혔다. 그는 카미유가 부르봉 부두 근처 건물 1층에 방 2개를 얻어 틀어박혀 지낸다는 것을 알고 있었다. 가구라고는 침대 하나, 의자 몇 개, 석고상뿐이었다. 곤궁한 상태라는 것을

알았지만 자존심 강한 카미유가 도움을 거절할 것이 분명하므로, 은밀히 제삼자를 통해 물질적으로 원조하려 했다. 하지만 이 불요불굴의 여성은 로댕의 도움을 받는다는 생각만으로도 분노해, 그에게 심한 욕설을 퍼붓고 다시는 현관에 발을 들여놓지 말라며 내쫓았다. 카미유는 로댕의 기억에서 헤어나지 못했고, 그가 자신에게 고통을 주려 한다고 확신했다. 이끌림과 공포를 동시에 느끼면서, 카미유는 밤에 브리앙 별장 정원 주변을 배회했고, 관목숲에 숨어 로댕이 귀가하는 모습을 보면서 자신을 점점 파멸로 몰아갔다. 로댕의 안전을 염려한 로즈는 숲을 뒤져 카미유를 찾았고, 발견하면 호통을 쳤다.[27]

로댕은 카미유가 그에게 쏟아부은 열정의 비극적 결말을 알지 못했다. 그의 삶에는 또 다른 여인이 끼어들었다. 카미유와 전혀 다른, 허영심 많고 어리석은 여자였다. 로댕에게 해를 끼쳤고 철저히 조롱거리로 만들었다.

　　로댕은 슈아죌 후작(Marquis de Choiseul)과 안면이 있었고 브르타뉴에 있는 후작의 성에 초대를 받은 적도 있었다. 후작 부인(Marquise de Choiseul)은 강한 외국식 억양이 남아 있는 미국인으로, 조각가에게 공세를 폈다. 아첨, 교태, 유혹의 기술 말곤 알지 못하는 여자가 어떻게 로댕의 마음에 들었는지 알 수 없지만, 그는 해냈다.

　　로댕의 친구들은 그가 자주 로댕과 동행하자 놀랐다. 작업실에 방문객이 오면, 그는 장광설을 늘어놓았고 과장된 매너와 화려한 모자로 사람들의 이목을 끌었다. 추녀는 아니었지만, 두꺼운 화장으로 사라진 매력을 강조하려 했다. 백분(白粉) 사용도 경박한 여성에게 한정되었던 당시, 이러한 색조 분칠은 이상할 뿐 아니라 도발적이었다. 그에게 결혼은 파리 사교계, 그리고 특히 미국 최상류층과 교제하기 위한 통행증이었다(그는 그즈음 공작 부인이 되었다).

　　로댕의 '뮤즈'를 자처한 이 여자와 로댕이 만났을 때, 이미 로댕의 연애 행각은 세간의 화젯거리였다. 작업실이든 다른 장소든, 그의 옆에는 항상 여자들(대부분 외국인이고 나이는 각양각색이었다)이 있었다. 그는 이들을 '내 제자들'이라고만 소개했다. '제자들'은 항상 바뀌었다. 모리스는 미추에 관계없이 모든 여성이 "그를 흥분케 한다"라고 말했다. 그가 고용한 모델들은 어떤 일이 일어날지 알고 있었다. 모델을 선 귀부인들도 그가 위험스런 인물임을 알고 있었지만, 머뭇거리지는 않았다. 그는 상당히 매력적이었다. 만년의 호색적 행동

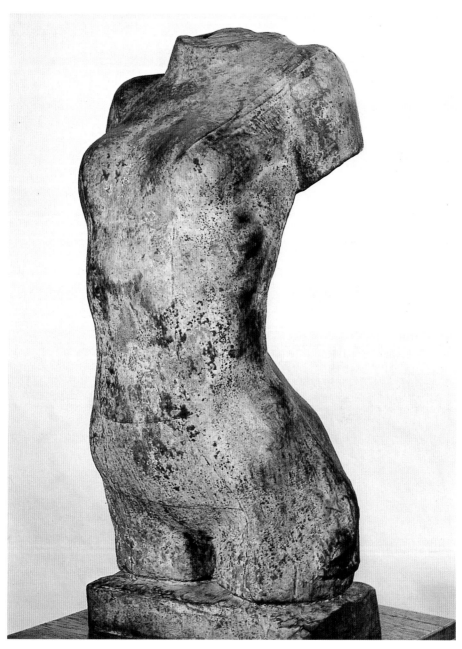

118 〈젊은 여자의 토르소〉, 1909

에도 불구하고, 그는 매우 아슬아슬한 상황에서도 품격을 유지할 수 있었다. 수줍고 내성적이었던 그가 이제는 여성을 유혹하지 않는 것은 실례라고 생각했다. 어느 날 지체 높고 얌전빼는 여성과 단둘이 있게 되었을 때, 더 깊이 진전되는 것을 피하고자, 그는 이렇게 사과했다.

"의사가 금해서……"

로댕의 표정도 바뀌었다. 작가들이 목신(牧神) 판에 비유했던 이가 이젠 사티로스에 가까워 보였고, 눈은 종종 음탕한 빛을 발했다. 유명 인사를 우스꽝스러우면서도 정확하게 동물로 희화화하여 파리인들 사이에서 인기를 누린 구르사(셈)는 로댕의 캐리커처에 '성스러운 염소' 라는 제목을 달아 발표했다.

부르델 부인은 20세 때의 일을 회고했다. 당시 부인은 친구들과 함께, 로댕이 무거운 발걸음으로 부르델 집에서 나오는 것을 보고 있었는데, 뒤를 돌아본 로댕은 자신을 보고 있는 젊은 아가씨들을 즐겁게 해주려는 듯 갑자기 꼿꼿이 몸을 세우고는 공작새처럼 점잔 빼며 걸어나갔다고 한다.

로댕의 바람기는 대개 별일 없이 끝났지만, '공작 부인' 과의 대사건은 통탄할 만한 예외가 되었다. 공작 부인은 주변 사람들 눈에 뻔히 드러나는 교활한 기교를 사용하면서, 로댕의 헌신적인 조수 역할을 했고 기분을 맞추고 옷을 빼입혀 자신의 '사교장' 에 데리고 나갔다. 또한 그의 작품을 미국 시장에서 고가로 판매할 것을 약속했다. 공작 부인은 로댕의 진정한 친구들을 내쫓고, 대신 명성과 부를 이용하려는 사람들을 불러들였다. 어느 날은 브리앙 별장에서 늘 환대받던 마욜의 출입도 금지시켰다.

급속히 노쇠해가던 조각가는 교활한 여자의 수중에 들어갔다. 이들은 함께 대성당을 방문했고, 로크브륀에 있는 가브리엘 아노토의 별장에 머물렀으며, 로마를 여행했다. 로마의 주피터 신전에서는 대신급 대우를 받았다.

공작 부인은 더없이 행복했다. 더욱 거만해졌고, 모델, 조수, 하인, 그리고 직업상 대가 옆에 있어야 되는 사람들을 참을 수 없을 만큼 함부로 대했다. 로댕은 귀한 시간의 일부를 할애해, 믿을 수 없을 만큼 순박한 산문시를 써서 '뮤즈' 를 찬양했다.

공작 부인은 위스키, 증류주, 포도주 등 눈에 보이는 것은 무엇이든 마셨을 뿐 아니라, 로댕을 자신의 악행에 끌어넣으려 했다. 눈뜨고 보기 힘든 이 광경에, 친구들은 그의 분노를 무릅쓰고 현실을 직시하도록 노력해보았으나, 그는

일언지하에 물리쳤다. 귀중한 물건들이 비롱 저택에서 사라졌다. 그중에는 드로잉도 수십 점 있었다. 암암리에 일이 행해졌지만, 그 목적은 분명했다. 로즈를 상속에서 완전히 배제하려는 것이었다.

갑자기 로댕의 눈을 덮고 있던 베일이 벗겨졌다. 그는 공작 부인과 영원히 결별했다. 소동, 협박, 로댕에게 부인을 계속 만나게 하려는 공작의 간청, 그 무엇도 그의 굳은 결심을 흔들지 못했다.

나는 인생의 7년을 허비했다. 공작 부인은 내 악귀였다. …… 그는 나를 바보로 여겼고 사람들은 그를 믿었다. …… 그리고 내겐 아내가 있다. 내가 자칫 짓밟을 뻔했던, 들에 핀 가여운 작은 꽃.

질투, 증오, 수치에 시달렸던 로즈는 실낱 같은 희망을 갖고 있었을 것이다. 로댕이 뫼동으로 돌아왔을 때, 쥐디트 클라델이 그 자리에 있었다.

로댕은 늘 그랬던 것처럼 로즈에게 저녁에 일을 끝내고 돌아오겠다고 말했다. 단순하고 감동적인 광경이었다. 로즈는 밤나무 길 끝에 서서, 노년의 반려자를 기다렸다.
"안녕, 로즈!"
"안녕, 내 사랑."
더 이상 아무 말 없이, 로즈는 그에게 팔을 내주고는 집으로 향했다. 희로애락을 함께한 둘의 삶은 다시 시작되었다.

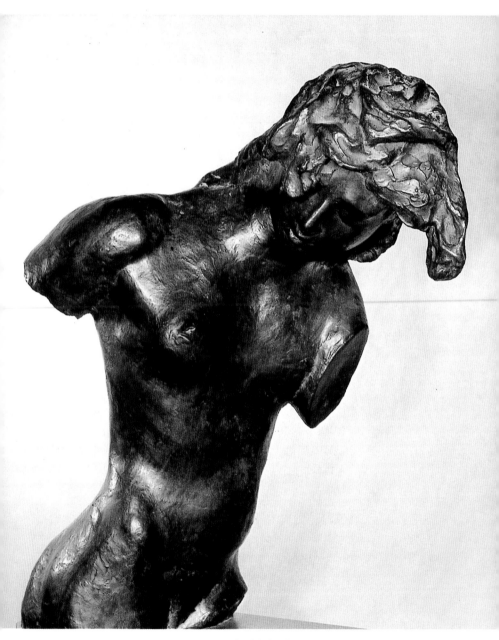

119 〈여자의 반신상〉, 1910

비롱 저택

공작 부인 사건은 1911년까지 계속되었다. 그 사이 비롱 저택에는 작업실이 생겼는데, 이는 로댕의 삶에 전환점이 되었고, 이후 상당한 영향을 미쳤다.

비롱 저택은 파리의 가장 웅장한 건물 중 하나였다도 120. 18세기에 가브리엘과 오베르가 지은 이 건물의 명성은 이전에 거주하던 비롱 공작 루이 드 공토 원수에서 비롯되었다. 건물은 그후 많은 변화를 겪다가, 1820년 성심회 부인단에 매각되어 여학생 기숙사로 바뀌었다. 성심회는 중정에 부속 건물과, 바렌가를 면하는 카다란 신고딕풍 예배당을 세웠다. 1904년의 정교분리법 이후, 이들은 건물을 비워야 했고 건물은 압류당했다.

청산인은 사용가능한 집을 희망자에게 약간의 집세를 받고 빌려주는 것이 적절하다고 보았다. 파리 중심부, 나무만이 무성한 황량한 넓은 정원 속에 자리한 이 소궁전은 시인과 예술가, 특히 외국인의 거주지가 되었다. 이사도라 덩컨은 한 갤러리에서 무용 강습을 열었다. 드 마크스는 예배당으로 이사와, 성소를 욕실로 바꿨다. 예전의 교실은 마티스의 작업장이 되었다. 장 콕토는 18세 때 이곳을 우연히 지나가다 방을 빌린 얘기를 남겼다. 프랑스풍 창에서 적막한 정원이 내려다보이는 방이었다.

누추한 호텔 방 하나를 빌리는 데 드는 비용으로 일 년 임대료를 지불했다. …… 밤에는 집의 왼쪽 끝방에서 켜놓은 램프 불빛을 창에서 바라보곤 했다. 베이컨 같은 램프. 그것은 릴케의 램프였다.

릴케의 아내인 조각가 클라라 베스트호프는 비롱 저택의 첫 세입자로 들어왔다. 릴케가 온 것은 1908년이었다. 그는 지난 고통은 모두 잊고, 로댕이 이 집에 매료될 것이라 생각해 그를 초대했다. 웅장하고 품격 있게 장식된 외관, 크고 균형잡힌 방, 끝없는 울창한 녹지, 모두가 조각가의 마음에 들었다. 그리고 우연히도 근처에 대리석 보관소가 있었다.

120 비롱 저택

　수일 후, 로댕은 정원에 면한 1층 방들을 빌렸다. 그중 두 곳은 옛 패널 벽을 그대로 두었다. 작업 장소로서는 실로 이상적이었다. 그는 몇 개의 간단한 가구를 들여놓았고, 르누아르와 반 고흐의 작품과 카리에르의 대형 캔버스를 나란히 걸었다. 자신의 수채화도 여러 점 늘어놓았다. 그가 끊임없이 이야기를 나누는 듯한 대리석상들이 여기저기 놓였다. 고색창연한 녹색 유리를 낀 프랑스풍 창을 통해서는 이끼 낀 오솔길이 난 무성한 수풀이 보였다. 이곳에서 작업중인 로댕을 본 사람들은 그와 그가 사랑하는 사물의 조화로운 관계를 감지했다. 새 작업실은 그가 더 높은 경지로 올라서는 데 도움이 되었다.

　로댕은 거의 매일 브리앙 별장에서 '비롱 저택'으로 향했다(말할 것도 없이, 로즈가 문지방을 넘는 것은 허락되지 않았다). 작업 후에는 나무 아래 앉아 정적 속에 빠져들었다.

　불행히도 운명은 그의 즐거움을 방해했다. 1년도 지나지 않아, 몇몇 투기업자('개발업자'라는 말은 아직 많이 쓰이지 않았다)가 사방 3,000평방미터의 토

지를 확보해, 구획분할 계획을 세운 것이다. 건물 자체는 허물 예정이었다.

쥐디트 클라델은 예의 열정으로 여러 장관들을 공략해, 실행을 잠시 보류시켰다. 하지만 1911년 행정당국이 모든 임차인에게 집을 비우라고 통고하자, 다시 로비를 시작했다. 클라델의 꿈은 비롱 저택을 로댕 미술관으로 바꾸는 것이었다. 이곳을 떠나기를 두려워하던 조각가는 이 구상이 마음에 들었다. 그는 자신의 모든 작품과 소장품을 국가에 기증하는 대신, 생을 마칠 때까지 비롱 저택에 머물 수 있는 허가를 요구했다.

이 제안은 갖가지 반응을 낳았다. 가톨릭계는 선량한 수녀들이 정부의 명령

121 비롱 저택 작업실에서의 로댕

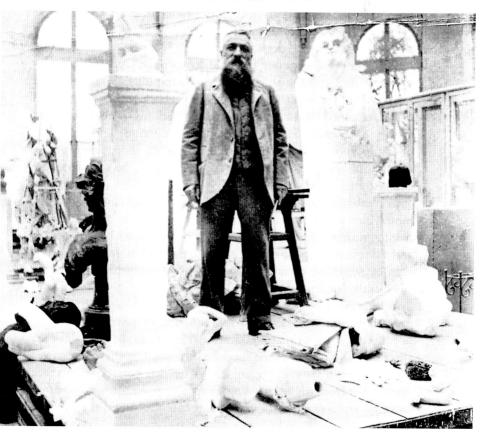

에 따라 부득이 자리를 떠났던 수도원과 예배당에 로댕의 '에로틱'한 작품을 둔 다는 사실에 충격을 받았다. 한편 공화국 정부가 막대한 재산을 한 예술가에게 사용하도록 하는 것은 관례가 아니라는 시각도 있었다.

로댕 미술관 설립에 관한 법안은 1914년 초에 상정되었지만, 정치계는 느리게 돌아갔다. 이 계획에 정성을 쏟은 예술부의 달리미에는 7월 25일 정부 관료와 공무원 회의를 비롱 저택에서 열었다. 약간의 논의 끝에 별도의 회의 일정이 잡혔다. 그리고 일주일 후 전쟁이 발발했다.

1915년 드 봉지의 강력한 지지하에 계획이 다시 추진되었다. 로댕은 여전히 여성에게 쉽게 조종되었고, 호화로운 작업실에서 이들을 환대했다. 질투어린 소동이 일었고, 작품이 분실되기 시작했다. 더 심각한 일은, 여성들이 조각가의 나약함을 이용해 자신에게 유리하게 유언을 바꾸려 한 것이었다.

1916년 로댕은 다음과 같은 기증에 서명했다.

본인의 작품이든 아니든 관계없이 로댕의 각 작업실에 있는 예술품 모두, 인쇄물이든 손으로 쓴 원고이든, 간행되었든 미간행이든 관계없이 기록물 모두, 그리고 이에 부속된 저작권 모두를 기증한다.

그해 말, 정치적인 반대와 예술원 회원들의 서명이 담긴 항의 선언에도 불구하고, 법안은 상하 양원에서 비준되었다.

1890년대 이래로, 특히 공작 부인과의 사건 때문에, 로댕의 작품량은 감소했다. 대형 기념상 제작은 과거지사였다. 하지만 주문은 쇄도했다. 그는 조각의 주조를 감독하고, 녹청 작업과 마무리를 확인하고, 옛 습작에 다시 손을 대고, 상을 확대 주조하고, 상을 모아 조합했으며, 드로잉과 수채도 많이 제작했다. 간단히 말해, 그의 서명이 있는 것은 무엇이든 가치가 있었으므로 이전의 역작을 활용했다.

로댕은 흉상의 주문만으로도 충분히 생활할 수 있었다. 당시 점당 가격은 40,000프랑이었다. 높은 가격은 명성을 확고히 해주었으며, 많은 사람들이 이 정도의 가격을 요구하는 유명 미술가에게는 더 많이 지불하고라도 흉상을 제작하여 집을 장식하려 들었기 때문이다.[28]

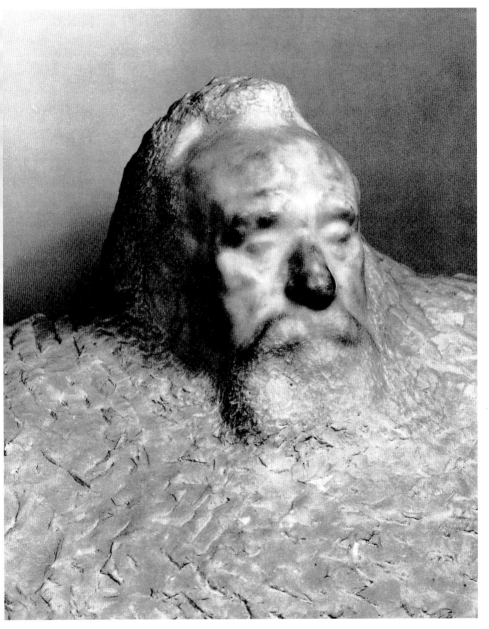

122 〈퓌비 드 샤반〉, 1910

흉상을 모델링할 때, 로댕은 독자적인 방식을 사용했다. 그가 중시한 것은 외양의 충실한 재현이 아니었다. 그는 모델의 골격을 정의한 다음, 두개골을 아래턱까지 여러 각도에서 관찰해 모델링했다. 그리고 나서 얼굴 자체를 작업했다. 하나의 표정을 부여하는 대신, 그는 가능한 한 모든 표정을 종합하려 했다. 그의 목적은 내면 세계의 신비를 드러내는 것이었다.

릴케가 간파했듯이, 로댕은 "여성의 얼굴을 아름다운 육체의 일부로 생각했다." 암시하는 바를 추측하기는 어렵지 않다. 조각가의 남성 초상이 일반적으로 더 강한 표현력을 갖는 것은 여성의 조형적 아름다움에서 해방되었기 때문이다. 그는 두상을 기념물처럼 구성했다. 여기에서는 그의 '윤곽' 이론이 완벽하게 실현되었다. 하나의 남성 두상은 무수한 표현, 즉 천 번의 윤곽선에서 추출된 진실이었다. 마찬가지로, 이는 하나의 표현 속에 구체화된 무수한 생의 집적과 연속이었다. 말하자면 하나의 표현은 천 가지의 표현을 집약해 정의한 것이었다.

로댕의 모델들은 대부분 자신의 초상에 만족하지 않았다. 이들은 자신을 이러한 모습으로 생각하지 않았고, 소위 성격 초상(character portrait)에 익숙해 있었기 때문이다. 친한 친구 장 폴 로랑은 자신의 흉상을 비판했다. 하지만 이 흉상은 모든 걸작의 특징인 생명력으로 전율하지 않는 선이 1인치도 없는, 건축적 구성에 있어서 로댕 예술의 최고 작품이었다. 로댕은 후에 이렇게 말했다.

로랑의 흉상을 만드는 일은 큰 기쁨이었다. 그는 입을 벌린 모습으로 그려낸 데 대해 악의 없이 나를 책망했다. 그래서 나는 두개골 형태로 판단하건대, 그가 스페인의 고대 서(西)고트인의 후손일 것이며, 이런 인종은 아래턱이 돌출된다고 답했다. 그가 이런 인종학적 관찰에 납득했는지는 알 수 없다.[29]

달루도, 로댕과 사이가 가까울 때조차, 이후 명작으로 꼽히게 된 자신의 흉상에 대해 전혀 감사하지 않았다. 로댕이 좀더 잘 만들 수 있었다고 생각해서였다. 퓌비 드 샤반은 실망을 감추지 않았다도 122.

퓌비 드 샤반이 내가 만든 흉상을 좋아하지 않은 것은 내 예술 생활에서 가장 가슴 아픈 일 중 하나이다. 퓌비 드 샤반은 내가 그를 풍자했다고 생각했다. 그럼에도, 내가 그에게서 느꼈던 열정과 경의를 조각에 표현했다는 데에 만족한다.[30]

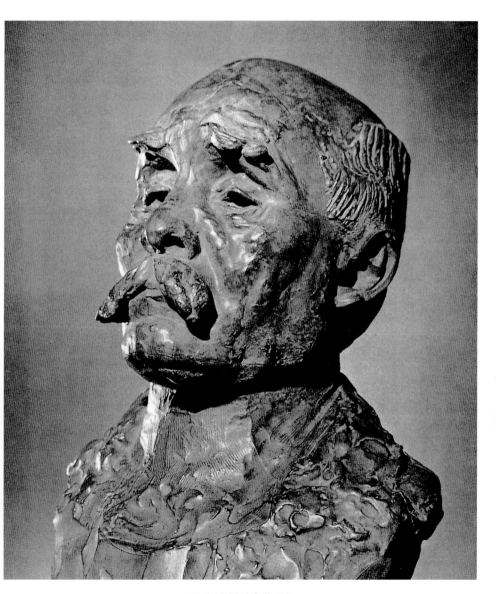

123 〈클레망소의 흉상〉, 1911

124 〈앙리 베크〉, 1883

　로슈포르 후작 역시 자신을 풍자했다고 생각했다. 클레망소는 로댕 작업실
에서의 경험을 얘깃거리 삼아 대접을 받았다. 조각가가 사다리로 올라가 두상
위를 스케치하고 아래턱을 잘 보려고 웅크렸던 모습을 설명하고 나서는, 이렇게
덧붙였다. "이 모두가 몽고 장군처럼 만들기 위한 것이었다니!" 진실은, 사람들
이 자신의 실제 모습이 아닌 자신이 원하는 모습으로 그려지기를 바란 데 있었
다도 123.

　여성들은 완성된 작품에 만족하는 경우가 많았다. 상은 대체로 매력적이었
다. 노아유 백작 부인만이 완성 전에 포즈 취하기를 그만두었지만, 본디 부인의
변덕스런 행동은 유명했다. 로댕의 여성 고객 중에는 외국인, 특히 미국인이 많
았다. 그중 로이 풀러는 미국에서 로댕을 널리 알렸고 수집가에게 작품 구입을
설득했다.

　만년의 15년간 로댕의 초상 갤러리는 꾸준히 넓어졌다. 여기에는 포터-팔머

125 〈마르슬랭 베르틀로의 흉상〉, 1906

126 앙투안 부르델, 〈로댕〉, 1910

부인, 드 골루베프 부인, 이브 페어팩스 양, 위위크 양, 새크빌-웨스트 양, 그리고 슈아죌 공작 부인의 흉상(무시무시할 정도로 심리를 잘 나타낸 자료다) 등이 포함되어 있고, 문인과 예술가로는 앙리 베크도 *124*, 조지 버나드 쇼, 구스타프 말러, 르네 비비앵, 마르슬랭 베르틀로도 *125*, 귀스타브 제프루아, 팔귀에르, 퓌비 드 샤반, 정치가로는 조르주 레그, 클레망소, 클레망텔이 있다. 로댕에게 친숙치 않은 얼굴은 하나도 없었다. 어느 인물상이나 그와 사적으로 관계가 있었다.

흉상을 제대로 평가하지 못했던 모델들과 마찬가지로, 로댕도 다른 이가 만든 자신의 초상에 늘 불만이었다. 부르델의 강력한 로댕상도 그러했는데, 부르델은 미켈란젤로가 제작한 모세의 상처럼 로댕을 일종의 초인으로 나타내고자

234

127 앙투안 부르델, 〈울부짖는 형상들〉, 1894-1899

했다도 *126*. 이를 캐리커처로 간주하는 이도 있었지만, '무수한 측면상의 집합체를, 로댕에게' 라는 헌사는 그의 예술적 기량에 대한 찬사를 전해준다. 로댕은 제자들이 '비(非)로댕' 적인 작품을 만들면, 강한 혐오감을 보였다. 그는 부르델이 원하는 포즈를 계속하지 않겠다고 차갑게 거절했다. 제자들이 찬사를 보내면서도 자신이 개척한 길을 따르지 않는 데 대해, 그는 비통해 했을 것이다. 부르델의 〈아폴론의 두상 *Head of Apollo*〉을 본 그의 반응은 "아, 부르델, 자네가 나를 떠나다니!"였다.

자신의 작업실을 빈번히 찾았던 사람들이 이후 변한 것을 보고, 로댕은 무슨 말을 했을까. 예를 들어, 부드럽고 단순하고 풍만한 형태에 정지를 강조한 마

율, 로댕의 조수로 로댕과 정반대의 예술을 지향한 퐁퐁, 만년의 협력자로 섬세하고 신경질적이고 병적인 과민함을 보인 샤를 데스피오에게. 1907년의 한 전시에서 데스피오의 아름답고 고요한 〈폴레트 *Paulette*〉가 로댕의 눈에 띄었다. 당시 무명이던 데스피오는 거장의 초청장을 받고 자신의 눈을 믿을 수 없었다. 그는 충실한 모방을 넘어서 작가로 성장했다. 그의 독립 정신과 재능을 인정한 로댕은 그에게 자신의 조상(粗像)을 맡겨 자유롭게 해석하도록 했다(예를 들어 옐리세예프 부인의 흉상). 그러나 프랑스의 마지막 위대한 초상작가 데스피오의 작품에서는 로댕의 기술적 영향이 엿보이기는 하지만, 동세를 전혀 찾을 수 없다. 이 점에서 그는 많은 것을 가르쳐준 스승과 다르며, 오히려 외견상으로는 대립된다.

조각가 전(全)세대가 로댕을 중심으로 회전했으나, 누구도 그의 뒤를 잇거나 진정한 제자가 되지는 않았다. 낭만주의와 자연주의를 변화시킨 조각가는 '고전파' 세대를 뒤에 남겼다. 이들은 예술을 정신적 노작(勞作)의 한 과정으로 보았으며, 그리스뿐 아니라 이집트, 극동을 포함하는 고대 전통과의 새로운 연결고리를 형성하려 노력했다. 사람들은 로댕의 위대함을 인정하고 그에게 경례한 후 다른 정복지를 찾아 떠났다.

개성의 소유자가 한 시대를 군림한 후, 다음 세대는 그 반대의 길을 택했다. 이는 미술사와 인류사, 공동의 운명인 것이다.

로댕에게 표정은 얼굴만이 아니라 피부 전체, 살 깊숙이 자리했다. 마찬가지로 손도 개성을 나타냈다. 개성은 부드러운 손바닥, 구부린 손가락 관절, 활기찬 손 동작에서 발산되었다. 로댕이 활력을 불어넣은 손은 소유자의 인성을 정의했다. 로댕은 신체의 말단까지 에너지를 집어넣어, 인체 각 부분이 표현적이고 예술적인 가치에 있어서 동등하게 존중되고 있다는 것을 보여주었다. 〈칼레의 시민〉의 거칠면서도 기품 있는 큰 손, 〈무기를 들어라〉에서 꽉 쥔 주먹, 〈탕아〉의 펼친 손, 포옹한 연인의 부드러운 손, 긴장한 손, 격분한 손, 허공에 휘두르는 뒤틀린 손. 로댕은 손의 계시력을 알고 있었다. 그는 이중 일부를 청동으로 주조해 원작에서 분리시킴으로써 독립성을 부여했다. 또한 손 자체를 모델링하여 기념비와 같은 위상으로까지 높였으며, 마치 인물상에서와 같은 많은 의미와 감정을 부여했다. 전율하는 불가사의한 손인 〈비밀 *The Secret*〉(아래 부분은 석재 바탕에 결

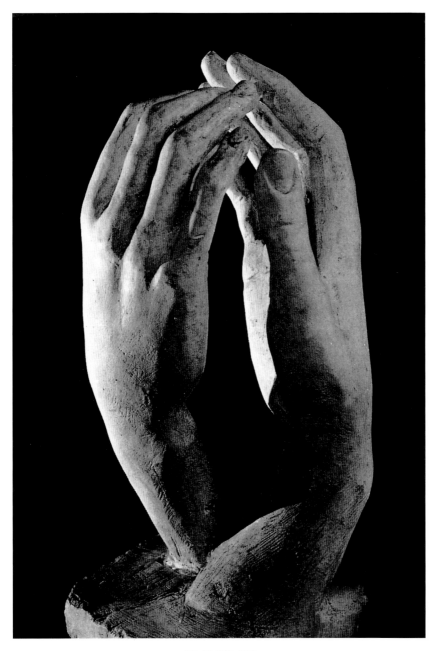

128 〈대성당〉, 1908

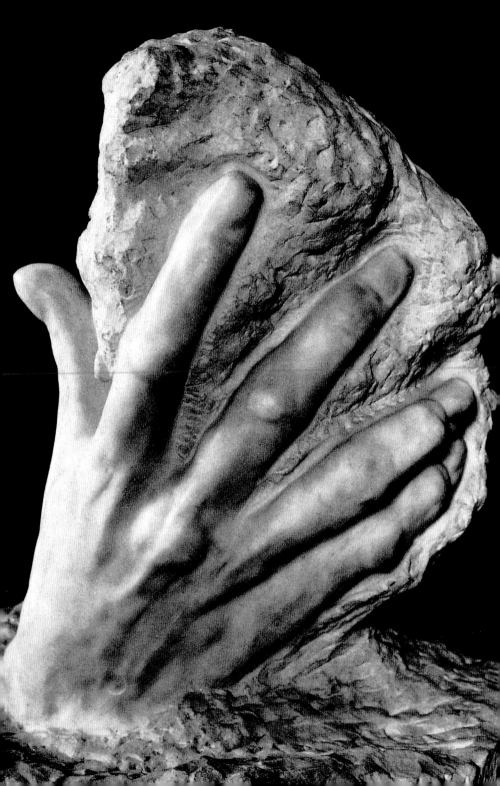

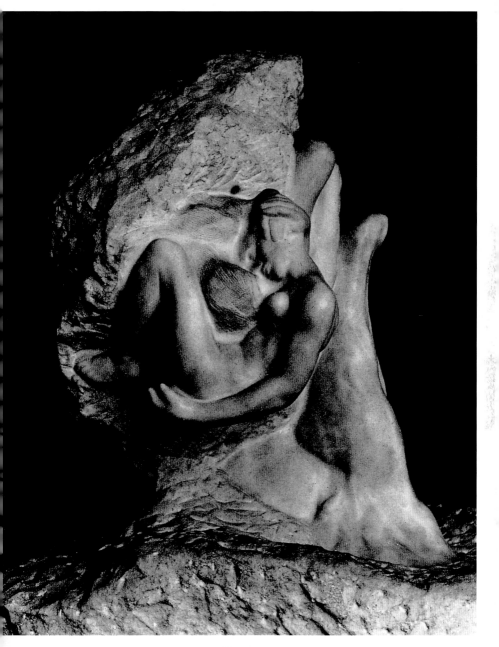

130 〈신의 손〉, 1898

합되어 있다), 아치를 이루는 두 손이 경건하고 평온한 〈대성당 *The Cathedral*〉 도 *128* , 〈묘지에서 나온 손 *The Hand Emerging from the Tomb*〉, 〈악마의 손 *The Hand of the Devil*〉, 최초의 남녀가 거대하고 찬연한 손 안에서 태어나는 〈신의 손 *The Hand of God*〉도 *129, 130* , 로댕 자신의 왼손을 묘사한 〈왼손 *Left Hand*〉 등이 그 예다.

위대한 영혼

로댕은 육체적으로 쇠약해갔다. 덩치 큰 아이가 되어 모든 면에서 보살핌을 받았다. 하지만 독재적인 성질은 여전해 주변 사람에게 폭언을 퍼붓곤 했다. 그렇지만 대중 앞에서는 꾸민 것이긴 해도 위엄을 잃지 않았고, 그의 침묵은 우월함의 표시로 해석되었다.

　1914년 1월 그는 로즈와 함께 남프랑스로 휴양을 가기로 했다. 로즈의 건강도 안 좋았다. 두 사람은 몇 주간을 예르의 가구 딸린 아파트에서 보냈으며, 망통에 머문 후 로크브륀에 있던 아노토를 방문했다.

　전쟁이 발발했다. 상급자와 직접 일처리를 하는 데 익숙해진 로댕은 총동원령이 내려진 시기에 달리미에를 사무실로 찾아가, 미술관 프로젝트에 압력을 넣어달라고 청했다. 독일군이 파리로 진군해올 때는 남프랑스로 가는 통행증을 요구했다. 하지만 쥐디트 클라델이 모친과 함께 영국으로 간다는 것을 알고, 마지막 순간에 마음을 바꿔, 이들과 동행하기로 결정했다. 이후로 로즈는 그의 옆을 떠나지 않았다.

　런던에 도착했다. 최초로 성공을 거두었던 곳이고 몇 번 방문했던 곳이지만, 그는 오래 머물지 않았다. 영문 이름을 기억하지도 발음하지도 못하므로, 만나는 사람에게 실례가 될 것이라는 생각에서였다(웨스트민스터 공이 그로브너 하우스에서 로댕 작품전을 개최했지만, 로댕은 가지 않았다).

　쥐디트 클라델이 첼트넘의 자매네 집에서 지낼 예정이어서, 로댕도 동행했다. 로즈가 미리 짐을 보냈지만, 예상보다 도착이 늦었다. 로즈는 깜빡 잊고 옷도 챙겨 넣지 않았다. 망명자들과의 영국 여행은 로즈에게 당혹스런 경험이었다.

　이들은 작은 호텔에 묵었다. 신기하게도 로댕은 조용한 '영국식' 생활을 마음에 들어한 듯하다. 그는 조식, 점심, 티타임에 정확히 맞춰 내려와 노부인들과 자리를 함께했다. 하지만 입을 다문 채 조각처럼 가만히 있었다. 훨씬 활발해진 로즈는 애기를 들어주려는 사람 누구에게나 고민을 상세히 털어놓았다. 철저한 농촌 아낙인 그는 시중들어주는 것을 싫어했고, '로댕 씨'에 관한 것은 무엇이

든 직접 하기를 좋아했다.

이들은 11월에 파리로 돌아왔지만, 오래 머물지는 않았다. 전시임에도 세계 각지를 돌아다니고 있던 활동적인 여성 로이 풀러는 로댕에게 로마 방문을 제안했다. 풀러는 당시 메디치가(家)의 별장을 관리하던 알베르 베나르로부터 교황 베네딕트 15세의 공식 초상화를 그릴 예정이라는 얘기를 들었는데, 로댕이 대리석 흉상을 제작할 수도 있겠다는 생각이 떠올랐다.

로댕 가족은 조각가에게 항상 환희의 원천이었던 도시 로마로 출발했다. 친구인 베나르는 로댕이 작업할 수 있는 장소를 찾아주었다. 베나르는 "그와 함께 하는 것이 즐겁다"라고 적었다. "그는 예술과 자연을 너무나 아름다운 언어로 말한다." 그러나 로댕은 변해 있었다.

> 로댕은 내심 세상 사람들이 전쟁에만 신경쓰고 자신에게는 무관심하다고 느끼는 듯하다. …… 그는 나이가 들었다. …… 내게는 말없이 세상에서 물러나 있는 것으로 보였다. 하지만 그는 여전히 지지의 손길을 찾고 있다.[31]

사실 로댕은 박물관과 교회에서 오랜 시간을 보냈다. 그는 푸생의 풍경화를 떠올리게 하는 아피아가도(街道)를 드라이브하며 깊은 감동을 받았다. 베나르의 희망대로, 팔라초 파르네세의 안뜰에 〈걷고 있는 남자〉가 세워졌다. 하지만 대사 바레르는 머리 없는 형상이 견딜 수 없었다.

"머리요?" 로댕은 대답했다. "머리는 어디에나 있습니다."

교황은 이미 베나르에게 네 번 포즈를 취했지만, 흉상 제작은 다음 해로 미뤘다. 로댕은 1915년 홀로 로마에 갔다.

작은 체구의 베네딕트 15세는 귀족 출신으로 뛰어난 외교관이었다. 전쟁은 강렬한 민족 감정을 타오르게 했고, 늘 그래왔듯이 바티칸은 우유부단하다는 비난을 받았다. 연합국은 벨기에 침입을 단죄하지 않았다고 비난했고, 독일측은 연합국에 동조했다고 비난했다.

교황이 두 번째로 포즈를 취한 후, 귀족도 외교관도 아닌 로댕은 교황과 전쟁에 대해 얘기를 나누며 "진리를 말해주었다"며 자랑했다. 그 이유 때문인지는 알 수 없지만, 다음 번 자리에서 교황은 부산스러웠다. 흉상 제작에 이처럼 세밀한 준비 과정이 왜 필요한지 이해할 수 없었고 제작중인 두상에서 별 감동을 받

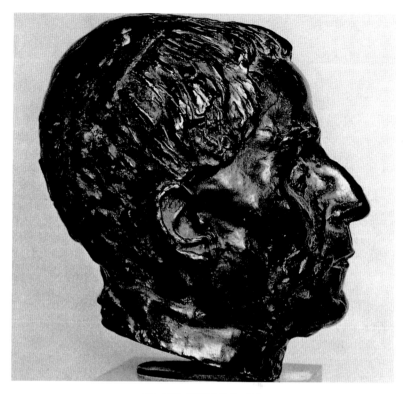

131 〈교황 베네딕트 15세〉, 1915

지 못했던 교황은 네 번째 만남에서 공식적인 일이 많아 더 이상 포즈를 취할 수 없다고 통고했다도 *131*.

1916년의 혹독한 겨울, 파리로 돌아온 로댕은 매일 난방도 되지 않는 비롱 저택에 갔고, 어느날 뇌일혈로 쓰러졌다. 몇 주간 얼굴에서 생기를 찾을 수 없는 상태가 계속되었다. 어깨에 숄을 두르고서 황량한 정원을 천천히 돌아보는 그의 주변에는, 집을 침범한 여인들이 시끄럽게 떠들며 그를 부축했다. 그의 마음에는 순수와 불신이 기묘하게 혼재되어 있었지만, 병으로 정신이 혼미해진 노인은 손쉬운 희생물이 되었다.

그 모든 여성들은 뒤늦을세라 로댕을 위하며, 이익을 얻으려 했다. 그의 늙은 반려자나 아들은 법적으로 가족이 아니었으므로, 손해볼 것은 없었다. 일시적 충동으로 증여가 이루어졌고, 이전 유언장이 파기되고 이러저러한 여성들을

위해 고쳐졌다. 유언장을 변호사에게 맡겼다가 되찾아갔고, 결혼 약속을 했다가는 그만두었다. 조각가가 이성을 잃을 때면, 이런 일들은 더욱 고통스런 장면을 연출했다. 다행히 경쟁자들 사이에 언쟁이 벌어져, 최악의 사태는 피했다.

한편 비롱 저택에서는 드로잉과 소형 청동상들이 여전히 없어지고 있었다. 미술관의 장래는 아직 결정되지 않았고 관리도 이뤄지지 않았다. 로댕은 친구의 권고를 무관심하게 들었고 침묵 속에 침잠했다.

뫼동의 상황 역시 밝지 않았다. 몸은 노쇠하고 눈에는 핏발이 선 로댕의 주변에 몰려드는 '사람들' 얘기를 듣고, 가여운 로즈는 어느 때보다도 격앙해 실신할 정도였다. 눌만 있을 때면, 로즈는 로댕에게 기댄 채 짙어가는 황혼을 보며 앉아 있곤 했다.

근처 별관에 있던 로댕의 아들 부부는 또 다른 문젯거리였다. 오귀스트 뵈레는 오십이 되었으나, 그의 어머니처럼 거의 변하지 않았다. 그의 아내는 여전히 술을 많이 마셨고, 집안은 엉망이었다. '내부에' 아군을 두려는 사람들의 유혹 대상이 된 하인들은 혼란을 가중시켰다. 집안에는 사실상 주인이 없었으므로, 집은 극도로 황폐해졌다. 항상 정리정돈을 좋아하던 로댕은 자신이 이런 무질서의 희생자가 되는 날이 오리라고는 상상도 못했을 것이다.

로댕 미술관 설립을 추진하는 데 최선을 다한 상공부 장관 클레망텔은 유언장 문제를 완전히 결말지을 생각을 했다. 유언자 본인을 포함해 누구도 최종적인 유언 내용을 알지 못했다. 사람들은 로댕을 설득해, "50년 반평생을 함께 해온 로즈 뵈레에게"라는 유언장 외에 이전의 유언장 일체를 취소한다는 문서에 서명토록 했다.[32]

사람들은 로즈를 불러, 문서를 읽어주었다. 이때 쥐디트 클라델이 로댕에게 물었다.

"오랫동안 로즈를 아내라고 소개해왔으니, 로즈에게 정식으로 선생님의 이름을 사용하도록 하는 게 어떨까요."

"자네 생각은 늘 옳아."

"친구들이 모든 일을 처리할 거예요. 정원에서 친한 친구들이 지켜보는 가운데 식을 거행하도록 하지요."

"당연히 그래야지." 그가 조용한 목소리로 답했다.

하지만 장소를 지키는 문제가 있었다. 클레망텔, 예술부 차관 달리미에, 근

대미술관 학예관 레옹스 베네디트는 비롱 저택과 브리앙 별장에 수위를 배치해 허가 없는 사람의 통행을 막았다. 간호원이 로댕을 돌봤지만, 가장 어려운 일은 로댕을 그 자신으로부터 보호하는 것이었다. 마르셀 튀렐은 침입자로 생각되는 여성 방문객이 있는지 주시하라는 지시를 받았다. 그는 열심히 임무를 수행했다.

쥐디트 클라델은 브리앙 별장에서 드로잉 목록 작성을 맡았다. 그는 이중 3,400점을 목록화했다. 비롱 저택에도 그 이상의 작품이 있었다. 아버지의 작품을 이관하는 일을 맡았던 오귀스트 뵈레는 뫼동의 옛 건물, 창고, 헛간으로 조사원들을 안내했는데, 이곳에서 무수한 테라코타상, 주형, 모형을 찾아냈다. 이중에는 〈빅토르 위고〉 석고상도 있었다.

로댕의 재산 목록을 작성하는 일은 불가능에 가까웠다. 그는 크레디리요네 은행에 구좌와 금고(열쇠는 잃어 버렸다)를 갖고 있었지만, 이외의 거래 은행은 이름을 기억하지 못했다. 크레디리요네 은행장과 친분이 있었음에도, 그는 돈 문제에 관해서는 다른 사람들과 전혀 이야기를 나누지 않았다. 응접실의 금고를 열자, 서류와 사진, 그리고 유효 기간이 1년 이상 지난 미환금 수표가 나왔다.

결혼식은 1917년 1월 19일에 거행되었다. 브리앙 별장의 큰 응접실은 꽃장식을 하여 식장으로 꾸며졌다. 초대된 손님은 12명이었다. 그는 행복해 보였고, 기분이 더없이 좋다고 여러 번 말했다. 그는 프록코트를 입고 커다란 벨벳 베레모를 썼다. 로즈는 검소한 옷을 입었고, 가슴에 통증이 있었지만 엄숙히 행동했다.

시장이 결혼식 의식에 따라 질문을 할 때도 로댕은 반 고흐 생각에 빠져 있었다. 재차 질문을 받고는 "네" 하고 부드러운 목소리로 대답했다.

로즈도 답했다. "네, 온 마음을 다해서요."

결혼식으로 지친 로즈는 침실로 쉬러 갔다. 슬픔과 고통의 세월로 수척해진 로즈에게 평온하고 행복한 나날이 찾아왔다. 그는 방문객을 감사의 말로 맞았다. 결혼식으로부터 25일 후, 로즈는 평화롭게 눈을 감았다. 그날 아침 남편이 산책을 가기 전, 그는 키스를 하고는 자신에게 큰 행복을 주었다고 말했다.

로댕은 한동안 임종의 침상을 떠나지 않았다. 그는 납빛 얼굴을 뚫어지게 바라보았다. 죽음은 고통의 흔적을 없애주었다. 그가 중얼거렸다.

"얼마나 아름다운가. 조각처럼 아름다워……."

트럭이 브리앙 별장에 도착했다. 유언장에 따라 조각가의 작품은 모두 비롱

132 로댕의 묘

저택에 모였다. 그가 지켜보는 가운데 수많은 추억이 담긴 작품들이 남김없이 실려갔다. 어느 날 오후 직원들이 침실 천장까지 닿는 커다란 고딕풍 십자가상을 들고 아래층으로 내려왔다. 분을 참지 못한 노인은 힘으로 이들을 저지하려 했다. 다행히 쥐디트 클라델이 구원하러 달려왔다. 이처럼 배려 없는 실수에 화가 난 클라델은 원래 자리로 상을 갖다 놓으라고 명령했다.

로댕은 드로잉을 하고 싶어했지만, 사람들은 새로운 유언장을 작성할까봐 펜과 연필을 주지 않았다. 점토조차 주어지지 않아, 그의 손은 늘 상상의 점토를 더듬었다. 그는 부질없이 오래된 모형을 손가락으로 어루만졌다. 비록 저택 방문을 요청했으나, 2주에 한 번만이 허용되었다. 전 생애의 작품을 기증하고 실의에 빠진 사람에게, 당국이 왜 이토록 가혹하고 박절하게 대했는지 알 수 없는 일이다.

로댕의 고독한 마음에 과거의 꿈이 빛을 발했다. 축적된 지혜의 단편이 먼 포격소리의 메아리처럼 그의 입에서 흘러나왔다.

전쟁은 현대의 타락이다. …… 사람들은 노동의 계율에서 벗어나려 한다. …… 고대인은 모든 걸 말해주지만 우리는 이해할 수 없다. …… 랭스 대성당이 불타고 있다.

복원가들은 이미 이를 살해했다. 이번에는 무엇을 하려 드는가? 사람들은 어디에서도 아름다움을 인식하지 못한다. …… 로마의 건축가는 더 이상 자신의 도시를 볼 수 없다. 이들은 아피아가도를 없애고, 대신 처참한 건물을 세우려 한다.

11월 12일 그는 고열에 시달렸고 호흡이 곤란해졌다. 의사가 달려왔고 폐렴 진단을 내렸다. 로댕은 의식불명 상태에 빠졌다. 기관지에서 나는 소리가 점점 거칠어지더니, 깊고 무거운 호흡으로 바뀌었다. 때로 그의 건장한 몸이 토해내는 헐떡이는 숨은 온 집안을 울릴 듯했다. 그는 몸을 움직거렸지만, 이는 죽음의 문턱에서 무의식적으로 싸우고 있는 것이었다. 얼굴에는 경련이 일었고 볼은 움푹 패였다. 11월 17일 오전 4시, 마침내 죽음이 그를 찾아왔다.

로댕의 육중한 머리는 베개에 파묻혀 있었다. 긴장이 사라진 얼굴은 맑고 위엄 있고 경건해 보였다. 흰 수염은 입고 있던 흰 모직 로브 위로 흘러내렸다. 하녀가 옆에 놓인 잔에 회양목 한 가지를 꽂았다. 친척들은 작은 십자가상을 그의 손가락 사이에 끼웠다. 그는 중세 석공이 대리석으로 깎아놓은 묘주상처럼 보였다.

프랑스는 전쟁중이었다. 국장은 아니었지만 삼색기가 로댕의 관을 덮었다.

운구 행렬은 이시 성 파사드의 계단 옆, 정원에 멈춰섰다. 이곳 파사드는 로댕이 파괴에서 구해낸 것이었다. 사색에 잠긴 〈위대한 영혼 *The Great Shade*〉(생각하는 사람)은 영구대 위에 자리잡고 있었다도 *132*. 정부 인사의 진부한 연설이 있은 후, 계단 밑으로 관이 내려졌다. 그곳에는 이미 그의 아내가 잠들어 있었다. 살아서처럼 죽어서도, 그는 한 여인과 함께했다. 평범한 로즈 뵈레로 생을 보냈지만, 청동과 대리석 상으로 인류의 기억 속에 영원히 남을 이름인 오귀스트 로댕의 부인으로 죽음을 맞은 여인이었다.

사후의 명성

로댕의 예술은 그의 죽음 직전까지도 열띤 논쟁의 대상이었다. 하지만 시간은 모든 것을 해결했다. 한때 분노를 샀던 부분은 사라지고 천재의 광채만이 빛을 발하게 된 것이다. 20세기 미술가로서 그 이상 강력하게 군림한 자는 없었다. 미술관 세 곳이 그를 위해 세워졌다.* 전세계 어느 미술가도 이런 특권을 누리지 못했다.

비롱 저택의 미술관은 로댕이 죽음을 맞기 9개월 전인 1916년 12월 22일에 설립되었고, 로댕이 국가에 기증한 조각, 드로잉, 개인 소장품을 소장하고 있다. 학예관들은 멋진 저택, 예배당, 정원을 정리하여, 대가의 작품 보고(寶庫)로 만들어 놓았다.

뫼동의 브리앙 별장 미술관에서는 로댕의 존재를 가장 생생하게 느낄 수 있다. 이곳에서 로댕이 만년의 20년을 보냈을 뿐 아니라, 수많은 스케치, 주형, 석고상, 모형, 단편적인 습작 등이 그의 작업 광경을 전하고 작품의 전개상을 기록하고 있기 때문이다. 대형 기념비의 창조 과정을 단계별로 마주하는 것은 극히 흥미로운 경험이다. 1930년에는 미국인 마스트바움 부인의 기부로, 로댕의 묘 가까이에 밝고 넓은 미술관이 세워졌다.

이보다 몇 년 전 쥘 E. 마스트바움은 필라델피아에 로댕 미술관을 건립했고, 그 파사드에 뫼동의 이시 성의 주랑 현관을 재현했다. 이곳에는 청동상과 대리석상 90점, 석고상과 테라코타상 39점, 그리고 수많은 드로잉을 포함하여, 조각가의 예술 경력상 대표작들이 전시되어 있다. 필라델피아 미술관은 1929년에 개관했다.

* 옮긴이의 주: 이 밖에 1999년까지 세계 각국에 로댕의 주요 작품을 보유한 컬렉션들이 탄생했다. 로댕 생전에는 코펜하겐의 니 칼스버그 조각관, 뉴욕 메트로폴리탄 미술관, 런던 빅토리아 앤드 앨버트 미술관 등 세 곳에 로댕 갤러리가 건립되었으며 제2차 세계대전 이후 도쿄 서양미술관에 고지로 마쓰가타 컬렉션이 생겼다. 1970년대 이후에는 일본 시즈오카 미술관의 로댕관(1994)과 우리 나라 호암미술관에 로댕 갤러리(1999)가 개관했다(이상의 내용은 호암미술관 로댕 갤러리 홈페이지 www.rodingallery.org와 구경화 학예연구원의 도움을 받았다).

본문의 주

1 아르발레트街와 퀼드사크 파트리아르셰는 1928년 통합되어 새로운 지명을 얻었다. 로댕의 출생 장소는 무프타르街와 뇌브생트주느비에브街(현재 로몽街) 사이, 舊 에콜 드 파르마시와 자르댕 데 자포티케르 근처였다.

2 카르포는 1875년에 사망하여, 로댕을 미술학교 학생으로만 알았다.

3 Dujardin-Beaumetz, *Entretiens avec Rodin*.

4 그는 하루에 5프랑을 벌었다. 이는 당시 가장 뛰어난 장인이 기대할 수 있는 액수였다.

5 전문 모델.

6 생자크街 268번지로, 다음에는 포부르 생자크街 39번지의 생활보호자주택(지금은 소실)으로 이사했다.

7 1900년에 팔귀에르街로 다시 명명되었다.

8 Dujardin-Beaumetz, ibid.

9 제안된 장소는 롱푸앵 드 라 데팡스였다.

10 이는 오텔 드 빌의 파사드 왼쪽 벽감에 자리했다.

11 이 자리에는 1898년 驛과 오텔 도르세가 세워졌다.

12 〈발자크〉 기념상이 공공 장소에 건립되기까지는 41년이 걸렸다.

13 Dujardin-Beaumetz, ibid.

14 Dujardin-Beaumetz, ibid.

15 Dujardin-Beaumetz, ibid.

16 쥐디트 클라델에 의한 기록.

17 Rodin, *Les Cathédrales*.

18 Paul Claudel, *L'œil écoute*.

19 *Le Voltaire*, 23 February 1892.

20 1950년 세실 골드샤이더 부인이 기획했던 로댕 미술관의 《발자크와 로댕》전에 실린 상당히 흥미로운 자료.

21 쥐디트 클라델에 의한 기록.

22 *Gil Blas*, 30 September 1896.

23 1917년 로댕 사망 당시, 전문가들은 그의 개인소장품 가치를 400만 프랑으로 평가했다.

24 *Rodin*, Ibid.

25 루이 질레와 로맹 롤랑 간의 서신, 1912년 12월 31일자.

26 *Rodin*, English edition, Grey Walls Press, London 1946.

27 쥐디트 클라델에 의한 기록.

28 당시 일반 판사의 연봉은 서열에 따라, 6,000-8,500프랑 정도였다.

29 Paul Gsell, *Entretiens avec Rodin*.

30 Paul Gsell, ibid.

31 Albert Besnard, *Sous le ciel de Rome*.

32 손으로 쓴 유사한 내용의 유서 10장 정도가 로댕 사후에 발견되었다.

도판목록

단위는 센티미터이고, 높이×너비×길이 순이다. *는 도판이 실린 페이지를 나타낸다.

찾아보기

옮긴이의 말

로댕은 마네에서 세잔에 이르는 소위 프랑스의 '위대한 세대' 화가들 옆에 홀로, 이들과 동등한 반열에 오른 동시대 조각가이자 현대 조각의 초석을 다진 조각가로 우뚝 서 있다. 그는 서양 조각가 중에서 아마 미켈란젤로와 더불어, 유일하게 우리의 마음에 각인된 조각가일지도 모른다.

19세기 후반, 조각은 여전히 기능과 주제라는 가중된 부담을 안고 있었고, 조각가는 화가에 비해 재료적 특성과 작업 방식에 따른 예산상의 압력 그리고 회화 중심의 편향된 취향으로 그 여건이 열악한 상태였다. 저자는 이러한 시대 상황하에서 로댕이 생계를 잇기 위해 소소한 소품을 제작하던 시기부터 대중과 아카데미 미술가에게 일대 혼란을 안겨준, 무한한 가능성과 예술성을 지닌 예술로 승화해 가는 과정을 한 편의 소설처럼 풀어낸다.

독자들은 이 책을 통해, 로댕의 탁월한 조각술과 그 이면에 깃들여진 혼을 읽어내거나, 과장된 낭만주의라는 비난 또는 과대포장된 찬사 일변도에서 벗어나 서양 조각사에서 그의 위치를 다시금 조망해보거나, 또는 한 걸음 더 나아가 한국과 일본의 근대조각에 그가 미친 충격과 영향으로 시야를 넓혀보는 계기를 가질 수 있을 것이다. 하지만 따로 떼어낼 수 없는 그의 작품과 일생을 살펴보면서, 무엇보다도 깊은 감동을 받게 되는 바는 다름 아닌, 고뇌, 열정, 사랑, 갈등을 보여주는 한 인간으로서의 로댕의 모습일 것이다. 가감 없는 객관적 서술 속에서도, 로댕에 대한, 그리고 인간에 대한 저자의 따스한 시각이 여실히 전해오는 때문이다.

끝으로, 미진한 번역이 출간되도록 애써준 김선정 씨를 비롯해 시공아트 편집부 여러분께 진심으로 감사를 드린다.